U0110837

大展好書　好書大展
品嘗好書　冠群可期

大展好書　好書大展
品嘗好書　冠群可期

象棋輕鬆學
26

象棋排局新編

敖日西　王首成　編著

品冠文化出版社

　　摯友敖日西君是象棋排局界青年才俊，筆者認識他已經十餘年了。起初是未識其人，先聞其名。當時筆者聽聞南京有一位敖日西先生對象棋排局深有研究，尤其對古典大型排局「停車問路」的研究鍥而不捨，可謂癡迷且癡心不悔，這是令人敬佩的。因為「停車問路」原載於清末四大古譜，結論是和局。

　　雖然張雄飛先生在《象棋》1962年第5期提出「停車問路」紅先黑勝的結論，且此後也經過棋界眾多棋友反覆討論，但是都無法徹底定論。敖日西先生經過十餘年的鑽研，最後取得了「設身海底幾經險，奪得驪龍頷下珠」的歷史性成果──紅先和。筆者亦酷愛象棋排局，並小有成就，因此渴盼與敖君相交。

　　因一個偶然的機會，筆者主編《百花齊放象棋譜》第22期，得以與敖君相識，終於夙願得償，自此結下了深厚的友誼。關於「停車問路」，筆者曾於2009年為敖君作詩一首：

　　　　停車問路深莫測，一代棋王也腰折。

　　　　名家名手曾探討，反覆難定勝與和。

　　　　今有敖兄鍥不捨，十年磨劍始攻克。

杯中風雨知多少，金陵城內譜新歌。

敖君才華橫溢，在棋藝上有較高的造詣。他不但對「停車問路」局有深入研究，而且擅長創作象棋排局，其作品頗具古韻，特色濃郁，著法精彩，令人回味無窮。在筆者出版過的多部棋書中，都收錄了敖君的作品，它們深受讀者喜愛。敖君在象棋排局方面創作頗豐，日積月累，其作品已具規模。在創作各種象棋排局的同時，他還創作了大量「晴天霹靂」系列作品，為排局界所稱道。

2015年春天，筆者鼓勵敖君將作品彙聚成冊，以便出版。敖君因生意的原因，精力有限，就委託筆者負責編輯文字、錄入棋局部分的工作，因此筆者雖是作者之一，但本書全係敖君的心血之作，筆者只是負責文字部分並編輯排版而已。

本書的作品煥然一新，開創了象棋排局的新篇章。全書共十四章150局作品，一定能讓讀者大飽眼福，不敢說是驚世駭俗，卻一定能讓讀者愛不釋手。所以衷心地希望本書受到廣大讀者的喜愛。

本書的出版承蒙安徽科學技術出版社倪穎生老師的大力支持和指導，在此致以誠摯的謝意。

象棋排局博大精深，本書難免有不足之處，敬請讀者指出，以便再版時完善。

王首成　於青島

目　錄

第一章 七子新篇

　　象棋「排局聖手」傅榮年受七星棋的影響，編著了《象棋七星譜》，該書所載排局均是雙方各有七枚子力，雙方都走出正確的著法，結果同為和局。現代排局名家裘望禹曾編著了《七子百局譜》，內容全是七子和局。現在的排局大賽，經常把創作七子和局列為一道固定題目。如果既是七子和局，又是江湖型的棋局，則是最難能可貴的。故此，本章選入的筆者創作的七子局名曰「七子新篇」。

第1局　盤古開天

　　「盤古開天」出自三國時期徐整《三五曆記》：「天地渾沌如雞子。盤古生在其中。萬八千歲。天地開闢。」

　　本局是雙炮蓋車的棋局，看似紅方棄雙炮後可以進俥殺棋，豈料黑方只吃一只炮，第二回合走車4平9棄車解殺，此後雙方經過一番拼搏之後握手言和。現介紹如下。

　　著法：（紅先和）

1.前炮平六	車4進1	2.炮一平六	車4平9
3.俥一進二	馬6進8	4.俥一退六	車5平9
5.俥五退六	車9進1	6.傌六退四	馬8退9
7.傌七退五	卒2平3	8.俥五平四	馬9進7
9.俥四退一	車9平6	10.俥四平三	卒3進1

黑方

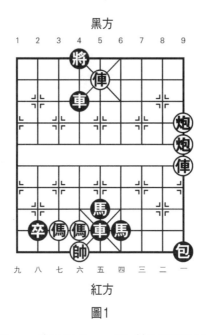

紅方

圖1

11.帥六進一　車6平5　　12.俥三進四（和局）

第2局　夸父追日

「夸父追日」出自《山海經‧海外北經》：「誇父與日逐走，入日；渴，欲得飲，飲於河、渭，河、渭不足，北飲大澤。」

著法：（紅先和）

1.前炮平六　車4進1　　2.炮三平六　車4進1

3.俥三進五　將4進1　　4.兵四平五　將4平5

5.俥三進五　將5進1　　6.前俥平五　將5平6

7.俥五退八　車4平9　　8.俥五進一　馬6退5

9.俥三退八　車9平6　　10.帥四平五　車6平1

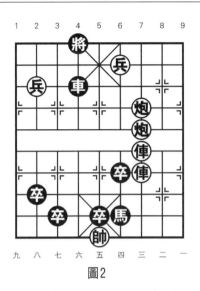

圖2

11.俥五平六①	車1進5	12.俥六退二　車1平4
13.帥五平六	卒3平4	14.帥六平五　馬5進3
15.俥三進四	卒4平5	16.帥五平四　卒6進1
17.俥三平四	將6平5	18.俥四退二　馬3進4
19.兵八平七	卒2平3	20.俥四進五　將5退1
21.兵七平六	卒5平6	22.俥四退六　馬4退6

23.帥四進一（和局）

【注釋】

①如改走俥三進六，則車1進5，帥五進一，卒3平4，帥五平六，車1退1，帥六退一，馬5進3，俥五平七，卒2平3，帥六平五，卒6平5，俥三平四，將6平5，帥五平四，卒5平6，俥四平五，將6平5，帥四平五，卒6平5，俥五平四，將6平5，帥五平四，卒5平6，和局。

附圖2-1，形勢和上局一樣，紅雙炮蓋車對黑方車馬卒的七子和局，故附錄供讀者對比研究。

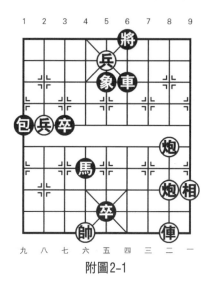

附圖2-1

著法：（紅先和）

1.前炮平四	車6平8	2.炮二進一	卒5平4
3.帥六進一	馬4進6	4.帥六平五	車8進4
5.俥二進三	馬6退8	6.兵八平九	馬8退6
7.帥五平四	卒3進1	8.兵九進一	卒3進1
9.兵九平八	卒3平4	10.兵八平七	卒4平5
11.兵七進一	卒5平6	12.帥四平五	馬6進4
13.帥五平六	馬4退3	14.兵七進一	馬3退2
15.兵七平六	馬2進4	16.帥六平五	卒6進1
17.相一退三（和局）			

第3局　刑天舞戚

「刑天舞戚」出自《山海經·校注》：「刑天與帝爭神。帝斷其首，葬之常羊之野。乃以乳為目，以臍為口，操

干戚而舞。」

　　本局是在民間排局「炮炸兩狼關」基礎上創作而成。現介紹如下。

圖3

著法：（紅先和）

1.炮四平八	將4進1	2.兵八平七	將4進1
3.俥三平六	將4平5	4.兵三平四	車6退6①
5.俥六平五	將5平4	6.俥五退六	車6平5
7.俥五進四	馬7退5	8.兵四平五	包1平5
9.兵七平六	馬5進6	10.炮八平六	將4平5
11.炮六退八	馬6進5	12.炮六平五	包5進3

13.帥五進一（和局）

【注釋】

①如改走將5平6，則俥六退二，馬7退5，炮八平四，將6退1，炮四退八，包1平5，帥五平四，卒4平5，炮四進一，馬5進7，俥六平三，馬7進9，俥三退二，馬9進8，俥

三平四，將6平5，俥四平五，將5平6，俥五退一，馬8進
9，俥五平四，將6平5，俥四平三，後卒進1，炮四進七，後
卒平6，俥三平五，將5平6，俥五退三，馬9退7，帥四平
五，將6退1，俥五進八，將6進1，兵七平六，卒6進1，兵
六平五，將6進1，俥五平四，紅勝。

第4局　帝擒蚩尤

「帝擒蚩尤」出自《史記‧五帝本紀》：「蚩尤作亂，
不用帝命，於是黃帝乃征師諸侯，與蚩尤戰于涿鹿之野。」

圖4

著法：（紅先和）

1.俥二進二	車6退2	2.炮六平四①	車9進6
3.後傌退二	車9平8	4.傌四退三	包2平7
5.俥六進一	將5進1	6.兵七平六	將5平6

7.炮四平五	卒2進1	8.帥六平五	包7退9
9.帥五進一	卒3平4	10.帥五平六	包7平4
11.兵六進一	卒2平3	12.炮五退七	車8平4
13.帥六平五	馬8進7	14.俥二退一	將6進1
15.俥二進一	將6平5	16.兵六平七	將5退1
17.俥二退一	將5進1	18.俥二進一	將5退1
19.俥二退一	將5進1	20.俥二進一	馬7進6
21.俥二平五	將5平4	22.俥五平六	將4平5
23.俥六退九	卒3平4(和局)		

【注釋】

①如改走俥二平四，則將5平6，　帥六平五，馬8進6，俥六平五，馬6進4，俥五退四，車9平6，俥五進五，將6進1，兵七平六，卒3進1，後傌退六，車6平5，俥五退三，馬4退5，帥五進一，包2平4，　炮六退九，卒3平4，兵六平七，和局。

第5局　共工觸山

「共工觸山」出自《列子·湯問》：「共工氏與顓頊爭為帝，怒而觸不周之山，折天柱，絕地維，故天傾西北，日月星辰就焉；地不滿東南，故百川水潦歸焉。」

著法：(紅先和)

1.俥二進一	車6退1	2.炮一平四①	馬8退6
3.俥二退四	將5平6	4.後傌進六②	卒7平6
5.俥二平三	馬6進5	6.俥三平四	將6平5
7.俥四退三	卒3平4	8.俥四平六	馬5退4

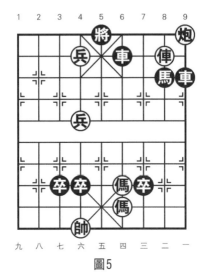

圖5

9.俥六平五　將5平4	10.帥六平五③　馬4進2
11.俥五進四　車9平4	12.俥五退一　車4平6
13.俥五進一　車6平4	14.俥五退一　車4平3
15.俥五進四　將4進1	16.俥五退一　將4退1
17.俥五退二　車3進7	18.帥五進一　車3平4
19.俥五進一　車4退5	20.俥五平八　車4平5
21.帥五平四　將4平5	22.俥八平四（和局）

【注釋】

①如改走俥二退二，則車6平9，俥二退一，車9平5，後傌進六，車9進9，傌六退五，車5進7，傌四退五，車9平5，帥六進一，卒3進1，帥六進一，車5退2，黑勝。

②紅方另有兩種著法均負。

甲：傌四進五，卒4平5，前兵平五，卒7進1，兵五平四，將6進1，俥二平四，將6平5，傌五進六，將5平4，俥四進三，將4進1，俥四平七，車9進7，帥六進一，卒7平

6，俥七退一，將4退1，俥六進四，將4平5，俥四進三，將5平4，俥七平六，將4進1，兵六進一，將4退1，兵六進一，將4退1，兵六進一，將4平5，兵六平五，將5平6，俥三退四，卒6平5，黑勝。

乙：前兵平五，車9平1，後俥進六，卒3平4，帥六平五，車1平5，帥五平四，車5退1，俥四進五，卒7平6，俥五退四，馬6進7，兵六進一，卒4平5，俥二進四，將6進1，俥二退六，車5進3，俥二平四，將6平5，俥四進二，將5平4，俥四平六，馬7進8，俥六進一，車5平6，俥六平四，車6平4，俥四進四，將4退1，俥四進一，將4進1，俥四平五，車4進5，帥四進一，車4退1，帥四退一，卒5進1，兵六進一，將4進1，俥五平六，將4平5，俥六退八，卒5平4，黑勝定。

③如改走兵六進一，則馬4進2，俥五平六，馬2進3，兵六平五，將4平5，俥六平五，將5進1，俥五進一，馬3進1，帥六平五，馬1進2，兵五進一，將5平4，兵五進一，將4進1，俥五退一，車9進7，帥五進一，馬2退4，帥五平六，車9退5，俥五平二，將4平5，俥二平五，將5平4，俥五平二，將4平5，兵五平六，將5平4，兵六平五，將4平5，俥二平五，將5平4，俥五平二，將4平5，黑勝定。

第6局　嫘祖養蠶

「嫘祖養蠶」出自北宋劉恕《通鑑外記》：「西陵氏之女嫘祖，為黃帝元妃，治絲繭以供衣服，後世祀為先蠶。」

本局屬於江湖「渾盤」棋局。粗看本局圖勢，紅方進俥

吃象吃士後，黑方明顯有退車解殺後的反將手段；似乎紅方無路可尋。但實際上紅方另有平炮打士的進攻手段，這也是「渾盤」棋局的特色和常見手段。經過拼殺之後，終局時形成一車和三兵的局面，頗具實戰意義。現介紹如下。

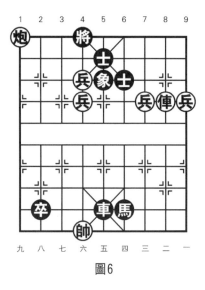

圖6

著法：（紅先和）

1.俥二進三	象5退7	2.俥二平三	士5退6
3.炮九平四①	士6退5	4.炮四退二	士5退6
5.兵三平四	將4平5	6.炮四退六	車5平6
7.前兵平五	車6平5	8.兵五進一	將5進1
9.俥三退一	將5退1	10.俥三平七	車5進1
11.帥六進一	卒2平3	12.俥七退七	車5退1
13.帥六退一	車5平3	14.兵一平二	車3退4
15.兵六平五	車3平4	16.帥六平五	車4平6
17.兵二平三(和局)			

【注釋】

①平炮打士，波瀾驟起，也是謀取和局的佳著。如改走伸三平四，則車5退8，帥六進一，卒2平3，黑勝。

第7局　女媧補天

「女媧補天」出自《淮南子・覽冥篇》：「女媧煉五色石以補蒼天，斷鼇足以立四極，殺黑龍以濟冀州，積蘆灰以止淫水。」

本局也屬於江湖渾盤棋局。看似紅方進俥可以連殺，實則黑方有包5退9的解殺還殺手段，因此紅方第3回合的兵六進一才是真正解著。現介紹如下。

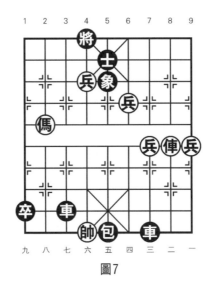

圖7

著法：（紅先和）

1.俥二進五　　象5退7　　2.俥二平三　　士5退6

3.兵六進一①	將4平5	4.兵六進一	將5進1
5.傌八進七	車3退6	6.俥三退一	將5進1
7.俥三退一	將5退1	8.俥三平七	包5退5
9.帥六進一	車7退4	10.兵四進一	車7平4
11.帥六平五	將5平4	12.兵六平五②	包5退3
13.兵四進一	車4平5	14.帥五平四	車5平6
15.帥四平五	包5進4	16.兵五平四	車6平9
17.俥七平五	卒1平2	18.後兵平五	包5退4
19.俥五進一	將4進1	20.俥五退二	車9平4
21.兵四平五	卒2平3	22.帥五進一	車4進2
23.帥五退一	卒3平4	24.帥五平四	車4退1
25.帥四進一	車4平8(和局)		

【注釋】

①如改走俥三平四，則包5退9，反照，黑勝。

②如改走兵四平五，則包5平6，兵六平五，包6退3，前兵平四，車4平5，帥五平四，車5平4，帥四平五，車4平5，帥五平四，車5平4，兵一進一，卒1平2，兵一平二，包6平5，兵五平四，卒2平3，俥七退六，車4平6，帥四平五，車6退3，俥七平六，車6平4，俥六進六，將4進1，和局。

第8局 倉頡造字

「倉頡造字」出自《說文解字》：「黃帝之史倉頡，見鳥獸蹄爪之跡，知今之可相別異也，構造書契。」

「倉頡造字」首著走前炮平四可謂劍走偏鋒，頗有弈

趣。本局紅方設置了傌,故黑方的反擊中,紅方由奉獻炮、
傌、俥可保無虞,且紅方雙兵逼宮,黑卒遮帥後,回馬救
駕,雙方握手言和。現介紹如下。

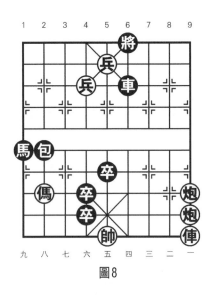

圖8

著法:(紅先和)

1.前炮平四	車6進5	2.炮一平四	車6平5
3.帥五平四	車5進2	4.帥四平五	前卒平5
5.帥五平六①	包2平4	6.傌八進六	卒4進1
7.炮四平六	前卒平4	8.帥六平五	包4平5
9.傌六退五	卒4平5	10.帥五平六	前卒進1
11.俥一平五②	包5進4	12.帥六平五	馬1退3
13.兵六平五	卒5進1	14.後兵平四	馬3退4
15.帥五平四	卒5平6	16.帥四平五	卒6平5
17.帥五平四	卒5進1	18.兵四進一	馬4退6
19.兵五平四	將6平5(和局)		

【注釋】

①如改走帥五平四，則前卒平6，帥四平五，卒6平5，帥五平六（如帥五進一，則包2平5，黑勝），包2平4，傌八進六，卒4進1，黑勝。

②棄傌，必走之著。如改走帥六進一，則馬1進3，帥六進一，後卒進1，黑勝。

第9局　　燧人取火

「燧人取火」出自《韓非子・五蠹》：「民食果蓏蚌蛤，而傷害腹胃，民多疾病。有聖人作，鑽燧取火，以化腥臊，而民悅之，使王天下，號曰燧人氏。」

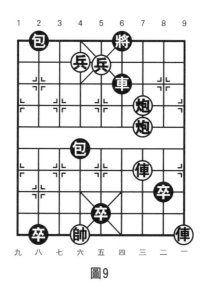

圖9

著法：（紅先和）

1.傌三平七　包4平3　　2.後炮平六　車6進6

3.炮三退五　車6退1	4.兵五進一　將6進1
5.兵六平五　將6平5	6.俥七平五　將5平4
7.俥五退二　卒2平3	8.帥六進一　包2進8
9.俥一進八　將4進1	10.俥一平八　包2平5
11.帥六平五　車6退3	12.俥八退六　車6平7
13.俥八平二　車7進4	14.帥五進一　車7退4
15.俥二進二　車7平5	16.帥五平四　包3進3
17.炮六退二　車5進2	18.炮六進一　車5退6
19.炮六平七　車5進9	20.炮七退四　車5平3
21.俥二平六　將4平5	22.俥六平五　將5平4

23.帥四退一（和局）

如附圖9-1形勢，結論也是和局，現介紹如下。

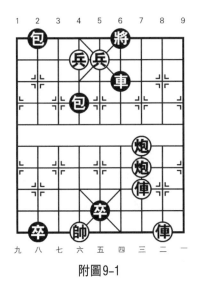

附圖9-1

著法：（紅先和）

　1.兵五進一　將6平5　　2.俥三平五　包4平5

3. 後炮平五　　包5進4　　　4. 炮五退二　　包5平1

5. 兵六進一　　將5平6　　　6. 伸二進九　　將6進1

7. 伸二退一　　將6退1　　　8. 炮五平九　　車6平4

9. 帥六平五　　車4平5　　10. 帥五平六　　車5進6

11. 炮三退四　　卒2平3　　12. 炮三平七　　車5平3

13. 伸二平八　　車3進1　　14. 帥六進一　　車3退1

15. 帥六退一　　車3平1　　16. 帥六平五　　包1平5

17. 伸八平五　　車1退1　　18. 兵六平五　　包5退7

19. 伸五進一　　將6進1　　20. 伸五平八（和局）

第10局　精衛填海

「精衛填海」出自《山海經》：「女娃遊于東海，溺而
不返，故為精衛，常銜西山之木石，以堙于東海。」

本局構圖與著名江湖大局「棋局之王」七星聚會有相似
之處，頗具江湖特色，然而變化另有千秋。結論是和局，現
介紹如下。

著法：（紅先和）

1. 炮一平四　　卒5平6　　　2. 兵四進一①　將6進1

3. 伸三進八②　將6退1　　　4. 伸一進一③　前卒平5

5. 伸一平五　　卒4平5　　　6. 帥五進一　　卒6進1

7. 帥五進一　　車5平3　　　8. 兵六平七　　車3平1

9. 伸三退一　　將6進1　　10. 伸三進一　　將6退1

11. 伸三退四　　車1進7　　12. 伸三平四　　將6平5

13. 伸四退三　　卒2平3　　14. 伸四平六　　卒3進1

15. 伸六進一　　車1退1　　16. 伸六進五　　車1平5

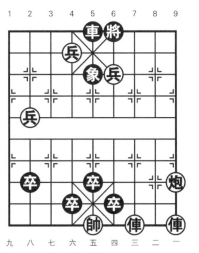

圖10

17.帥五平六	車5進3	18.俥六進二	將5進1
19.俥六平四	車5平4	20.帥六平五	車4平2④
21.兵八平七	車2退2	22.帥五退一	車2平4
23.帥五平四	象5進3	24.俥四退一	將5進1
25.兵七平六	將5平4	26.兵六平五	車4進1
27.帥四進一	車4進1	28.俥四退一	象3退5
29.帥四退一	卒3平4	30.俥四退二	象5退7
31.俥四平五	車4平7	32.俥五進一（和局）	

【注釋】

①如改走俥一進九，則象5退7，反照，黑勝。

②如改走兵六平五，則車5進1，俥三進八，將6退1，俥一進九，象5退7，俥三平五，前卒進1，帥五平四，卒6進1，帥四平五，卒6進1，黑勝。

③如改走俥一進九，則象5退7，俥三平五，車5進1，兵六平五，前卒平5，帥五平四，卒6進1，黑勝。

④如改走車4平7，則兵八進一，卒3平4，兵八進一，
車7退2，俥四退七，車7平6，帥五平四，象5進3，兵八平
七，卒4平5，後兵平六，卒5平4，兵七平六，將5退1，後
兵平七，卒4平5，兵七進一，象3退1，和局。

第11局　伏羲八卦

「伏羲八卦」：伏羲又稱「太昊」「人文始祖」，相傳
他教民漁獵畜牧，創文字、古琴、八卦。

本局是一則雙俥蓋包類型的棋局，看似紅方棄雙俥後，
可以進炮殺棋，但是黑方卒5平4的阻隔，粉碎了紅方的夢
想。現介紹如下。

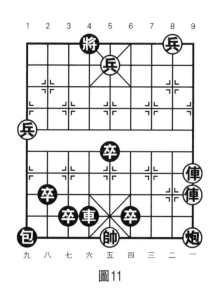

圖11

著法：（紅先和）

　1.後俥平六　　卒5平4　　　2.俥六退一　　卒3平4

3.俥一平五①	包1平9	4.兵二平三②	前卒平5
5.俥五退二	卒6平5	6.帥五進一	包9平3
7.兵九平八	包3退9	8.兵八平七	包3平7
9.兵七進一	卒2平3	10.兵七進一	包7進1
11.兵七平六	卒4平5	12.帥五平六③	卒5平4
13.帥六平五	卒4平5	14.帥五平六	卒5進1
15.兵五平六	將4平5	16.後兵平五	卒5平4
17.帥六平五	卒4平5	18.帥五平六	卒5平4
19.帥六平五	卒4平5	20.帥五平六(和局)	

【注釋】

①如改走俥一平九（如俥一退二，則卒2進1，炮一平九，前卒平5，帥五平六，卒2平3，黑勝），則前卒平5，帥五平六，包1平9，俥九平一，包9平7，俥一平三，卒6進1，俥三退三，卒6平7，兵二平三，卒7平6，兵三平四，卒6平5，黑勝。

②附圖11-1形勢，紅方另有兩種著法均負。

甲：兵九平八，卒2平3，俥五進二，前卒平5，俥五退四，卒6平5，帥五進一，包9平1，兵八進一，卒4平5，兵二平三，包1退9，兵八進一，包1平7，兵八平七，包7進1，兵七平六，卒3平4，兵五平六，將4平5，後兵平五，卒5進1，帥五平四，卒5平6，帥四平五，卒6進1，兵六平五，將5平4，後兵平六，卒6平5，帥五平四，卒4進1，兵五平六，將4平5，後兵平五，卒4平5，帥四退一，後卒平6，黑勝。

乙：俥五進二，前卒平5，俥五退四，卒6平5，帥五進一，卒4平5，兵二平三，包9平3，兵九平八，包3退9，兵

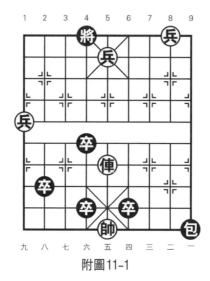

附圖11-1

八平七，包3平7，兵七進一，卒2平3，兵七進一，包7進1，兵七平六，卒3平4，兵五平六，將4平5，後兵平五，卒5進1，帥五平四，卒5平6，帥四平五，卒6進1，兵六平五，將5平4，後兵平六，卒6平5，帥五平四，卒4進1，兵五平六，將4平5，後兵平五，卒4平5，帥四退一，後卒平6，黑勝。

③如改走帥五平四，則卒3平4，兵五平六，將4平5，後兵平五，卒5平6，帥四平五，卒6進1，兵六平五，將5平4，後兵平六，卒6平5，帥五平四，卒4平5，兵五平六，將4平5，後兵平五，後卒平6，兵六平五，將5平4，後兵平六，卒6進1，帥四退一，卒5進1，黑勝。

第12局　後羿射日

「後羿射日」出自《淮南子·本經訓》：「堯乃使羿誅

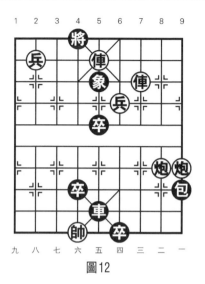

圖12

鑿齒于疇華之野，殺九嬰于凶水之上，繳大風于青丘之澤，上射十日而下殺猰貐，斷修蛇于洞庭，擒封希于桑林。」

本局是對古局「隔水照珠」的修改，結論是和局。現介紹如下。

著法：（紅先和）

1.俥五進一①	將4平5	2.俥三平五	將5平4
3.俥五平六	將4平5	4.炮二平五	車5退2
5.俥六退五	車5進2	6.炮一平五	車5退2
7.帥六進一	卒5進1②	8.俥六進七③	將5進1
9.俥六退一	將5退1	10.兵四進一	卒5平4④
11.俥六退四	車5進2	12.帥六進一	車5進1
13.帥六退一	包9進2	14.俥六進五	將5進1
15.兵四進一	將5平6	16.俥六平一	包9平7⑤
17.兵八平七	車5退5	18.俥一退一	將6進1
19.兵七平六	包7退7	20.俥一退一	車5平7

21.帥六平五　　車7平5　　22.帥五平六　　車5平7

23.帥六平五　　車7平5

24.帥五平六　　車5平7（和局）

【注釋】

①如改走俥三進二，則象5退7，炮一進六，象7進9，炮二進六，包9退7，黑勝。

②如改走車5平6，則俥六平一，車6進2，帥六進一，車6退5，兵八平七，將5進1，兵七平六（如俥一進三，則車6平4，帥六平五，車4平5，俥一進三，將5進1，兵七平六，將5平4，俥一平五，車5退2，兵六平五，和局），將5平6，俥一進六（如俥一進三，則卒5進1，俥一平五，車6平4，帥六平五，車4退2，俥五退一，車4進1，俥五平四，車4平6，俥四進三，將6進1，和局），將6進1，俥一退一（如俥一平五，則車6平4，帥六平五，車4進6，俥五平三，車4平5，帥五平六，卒5進1，帥六退一，卒5平4，俥三退一，將6退1，俥三退三，車5退4，俥三平五，卒4平5，和局），將6退1，俥一平五，車6平4，帥六平五，車4退2，俥五退二，車4進1，俥五平四，車4平6，俥四進二，和局。

③如改走俥六平一，則卒5平4，兵四平五，車5退3，俥一進七，將5進1，俥一退一，將5退1，俥一平六，卒4平3，兵八平七，車5進5，帥六進一，卒3進1，俥六進一，將5進1，兵七平六，將5平6，俥六平七，卒3平4，黑勝。

④如改走包9退6，則成附圖12-1棋勢，以下紅方有四種著法均和。

甲：兵四平五，卒5平4，俥六平五，將5平6，俥五平一，車5退4，兵八平七，將6平5，俥一退五，車5平4，俥

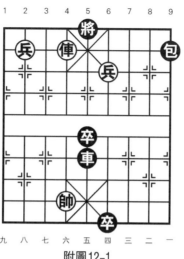

附圖12-1

一退一，卒4進1，兵七平六，卒4平3，俥一平六，車4進5，帥六進一，和局。

乙：兵八平七，包9平3，俥六退一，包3平7，兵四進一，卒5平4，俥六退三，包7退1，俥六進四，卒6平5，俥六平五，車5退5，兵四平五，將5進1，和局。

丙：俥六進一，將5進1，兵八平七，包9平3，俥六退一，將5退1，俥六退一，卒5平4，俥六退三，包3平7，兵四進一，包7退1，俥六進四，卒6平5，俥六平五，車5退5，兵四平五，將5進1，和局。

丁：兵八進一，卒5平4，俥六退四，車5進2，帥六進一，車5進1，俥六進五，將5進1，兵四進一，將5平6，俥六平一，包9平8，俥一退一，將6平5，俥一平二，將5進1，帥六退一，車5退1，帥六進一，車5平2，俥二進一，將5退1，俥二退一，將5進1，俥二退五，車2退8，俥二平五，將5平6，帥六平五，車2進7，　帥五退一，車2平6，

和局。

⑤如改走將6平5，則俥一退九，車5退1，帥六進一，車5退4，俥一進八，將5退1，俥一進一，將5進1，俥一平六，卒6平5，兵八平七，卒5平4，兵七平六，將5平6，俥六平二，卒4平5，俥二退六，將6進1，和局。

第13局 嫦娥奔月

「嫦娥奔月」出自《淮南子·覽冥訓》：「羿請不死之藥於西王母，姮娥竊以奔月。」

本局是對古局「隔水照珠」的另一則修改，變化另有不同。現介紹如下。

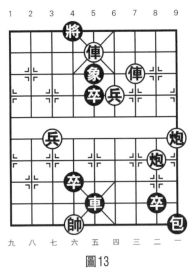

圖13

著法：（紅先和）

1.俥五進一　將4平5	2.俥三平五　將5平4
3.俥五平六　將4平5	4.炮二平五①　車5退2

5.伸六退五　車5進2②　　6.伸六平一　　包9平8

7.伸一平三　卒8平7　　8.炮一平五　車5退3

9.伸三退一　車5平6③　10.兵四平五　車6平3

11.伸三進八　將5進1　　12.伸三平六　車3平5

13.兵五平四　車5進4　　14.帥六進一　車5退7

15.伸六退一　將5退1　　16.伸六退二　包8退9

17.伸六平五　車5進1　　18.兵四平五(和局)

【注釋】

①附圖13-1形勢，紅方另有兩種著法均負。

甲：炮一平五，車5退3，伸六退五，車5進3，伸六進

七，將5進1，炮二平四，卒8平7，伸六平一，包9平8，伸

一退九，包8退1，伸一進八，將5退1，伸一平六，包8進

1，伸六平二，車5退2，兵四進一，車5平4，帥六平五，將

5平4，兵四平五，車4平5，帥五平四，車5平6，帥四平

五，車6平5，帥五平四，車5進2，黑勝。

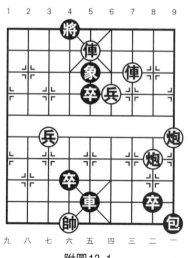

附圖13-1

乙：炮二平一，車5平4，帥六平五，包9退4，俥六平五，將5平4，俥五退一，卒4平3，炮一退三（如兵七進一，則車4進1，帥五進一，卒3進1，兵七平六，車4退5，兵四進一，車4進4，帥五進一，車4進1，俥五進三，將4進1，兵四平五，車4退2，帥五退一，卒3平4，帥五退一，車4平5，帥五平四，車5平9，俥五平三，卒4平5，俥三退一，將4退1，兵五進一，車9進2，俥三退八，車9平7，黑勝），車4退3，兵七進一，包9平5，兵七進一，卒3平4，俥五平六，車4退2，兵七平六，卒4平5，帥五平六，卒8平7，炮一進七，包5平9，兵四平五，包9進3，炮一平五，卒5平4，炮五平六，卒4平5，炮六進一，卒5進1，炮六平五，卒5平4，帥六平五，將4平5，帥五平四，將5進1，兵六進一，卒4平5，兵五進一，將5退1，兵六進一，卒7進1，黑勝。

②如改走車5平6，則炮一平五，將5平6，兵四平五，車6進3，帥六進一，包9退1，炮五退三，車6退1，俥六平五，卒8平7，兵七進一，車6平5，俥五退一，卒7平6，兵七進一，包9平5，帥六退一，包5平2，帥六平五，包2退8，兵七平六，包2平5，兵五平四，將6進1，兵四平三，包5進1，兵六進一，包5退1，兵三進一，包5進1，帥五平六，卒6平5，兵六平五，包5平4，兵三平四，將6退1，兵五進一，包4平1，兵五平四，將6平5，後兵平五，包1平4，兵五進一，將5平4，兵五平六，將4平5，兵六進一，紅勝。

③黑方另有兩種著法，結果不同。

甲：車5平3，俥三進八，將5進1，兵四進一，車3平4，帥六平五，包8退7，俥三退一，將5退1，兵四平五，將

5平6，俥三退五，車4平5，帥五平六，車5平6，俥三平
六，將6進1，俥六進五，將6退1，兵五進一，包8退2，俥
六退一，包8平7，俥六平三，包7進1，俥三進一，紅勝。

乙：車5平4，俥三平六，車4進3，帥六進一，卒5進
1，兵七進一，卒5進1，兵七平六，卒5進1，兵六進一，卒
5平4，兵六進一，包8退8，兵四進一，包8平9，兵六進
一，包9平8，兵四平五，包8平9，兵六平五，將5平4，後
兵平六，和局。

第14局　神農鞭藥

「神農鞭藥」出自西漢《史記》：「神農氏以赭鞭鞭草
木，始嘗百草。」

本局構圖與江湖排局「三戰呂布」有相近之處，因此棋
局中蘊含「三戰呂布」的陷阱，具有江湖排局的特色。現介
紹如下。

著法：（紅先和）

1.炮二退二①	馬2退4	2.俥一進四	馬4退5
3.俥一平六	將4平5	4.俥六退四	馬5進4
5.俥六平五	將5平4	6.炮二平五②	卒6平5
7.俥五退二	車6進9	8.俥五退一	車6退3③
9.俥五進一	卒2平3	10.帥六平五	車6平7
11.俥五平七	車7平4	12.俥七平五	馬4進6
13.傌九進七	車4退3	14.俥五進四	馬6進7
15.相一進三	馬7進6	16.俥五退四	馬6退8
17.俥五進一	馬8退7	18.傌七進八	車4進6

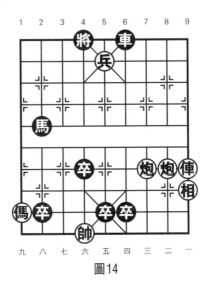

圖14

19.帥五進一　　車4退1　　20.帥五退一　　車4退5

21.傌八進七　　馬7進6　　22.俥五平四　　車4平5

23.帥五平四　　車5平3(和局)

【注釋】

①如改走炮三進六，車6平7，炮二進六，車7進9，相一退三，卒5平4，帥六進一（如帥六平五，則後卒平5，黑勝），卒4進1，帥六退一，卒4進1，帥六平五，卒4進1，黑勝。

②如改走傌九進八，則車6平5，俥五進六，將4平5，炮三退二，卒2進1，傌八退九，馬4進5，炮二平四，卒5平6，炮三平一，卒6平5，相一退三，馬5進3，相三進五，卒5平4，帥六平五，馬3進5，炮一平四，卒2平3，傌九退七，卒4進1，帥五進一，卒4平3，和局。

③如改走車6平5，則帥六平五，卒2平1，帥五進一，馬4進3，炮三退二，馬3進5，相一進三，馬5進3，帥五平

四，和局。

第15局　舜日堯年

「舜日堯年」出自南朝梁代沈約《四時白紵歌》：「佩服瑤草駐容色，舜日堯年歡無極。」

本局原是大師網「nkhouzi」網友提供的紅勝局，黑底卒原為紅相，今改編成本局圖勢，可以成為和局。

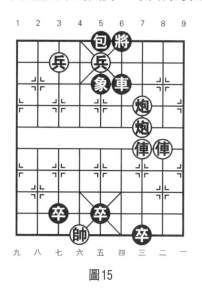

圖15

著法：（紅先和）

1.兵五進一	將6平5	2.後炮平五	將5平6
3.炮三平四	車6平8	4.炮五平四	將6平5
5.俥三進五	象5退7	6.俥二平五	車8平5
7.前炮平五	車5平4	8.炮五平六	將5平6
9.俥五退三	車4進1①	10.帥六平五	卒7平6

11.帥五平四　　車4進6②　　12.帥四進一　　車4退5
13.俥五進五③　　車4平6　　14.帥四平五　　車6進4
15.帥五進一　　卒3平4　　16.帥五平六　　卒4平5
17.帥六平五　　卒5平4　　18.帥五平六　　卒4平3
19.帥六平五　　車6退1　　20.帥五退一　　車6退1
21.兵七平六　　卒3平4　　22.帥五平六　　車6平4
23.帥六平五　　車4退5　　24.俥五平四　　車4平6
25.俥四進二　　將6進1(和局)

【注釋】

①如改走卒7平6，則俥五進五，車4平2，炮六平八，車2平4，炮八平六，車4平2，炮六平八，車2平4，炮八平六，黑方長殺，不變作負。

②如改走車4平7，則俥五進二，卒3平4，俥五平四，將6平5，炮四平三，將5進1，以下紅方有兩種走法均和。

甲：俥四平五，象7進5，兵七平六，將5平4，俥五平六，將4平5，俥六退二，車7進1，俥六進一，和局。

乙：俥四進五，將5進1，兵七平六，5平4，俥四退七，車7進1，俥四平六，將4平5，俥六平五，將5平4，俥五進七，車7平6，帥四平五，車6退2，俥五平三，車6平5，帥五平四，車5進2，兵六平七，將4平5，俥三平四，象7進9，兵七平六，將5平4，兵六平七，將4平5，俥四進一，將5退1，和局。

③如改走炮四退三，則車4平7，俥五進二，車7進4，帥四退一，卒3平4，兵七平六，卒4平5，俥五平四，將6平5，炮四平五，車7進1，黑勝。

第二章 千里新篇

　　古局「千里獨行」亦名「獨行千里」「策杖獨行」「單槍趙雲」等，簡稱「千里」，本局與「七星聚會」「蚯蚓降龍」「野馬操田」被稱為古譜「四大名局」。

　　其圖勢誘人，看似紅方平兵即可獲勝，實則黑方可以進馬解殺，極為奧妙。

　　本章為了讀者熟悉和瞭解這一系列局的衍生過程，故先介紹原局，再介紹其新篇，本章即名曰「千里新篇」。

　　為了方便讀者瞭解本章內容，現附錄「千里獨行」原局。粗看圖勢（附圖），紅方似可以立即獲勝，實則著法精深奧妙，變化相當繁複無窮，是運用兵卒的功夫棋，所以民

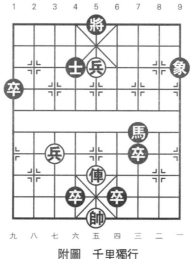

附圖　千里獨行

間棋攤上經常擺設這局棋。現介紹如下。

著法：（紅先和）

1.俥五平二①	卒7平8	2.俥二進一	卒4平5
3.帥五平六	士4退5	4.俥二進五	馬7退6
5.俥二平四	象9退7	6.兵七進一	卒1進1
7.兵七進一	士5進6	8.兵五進一	士6退5
9.俥四退二	卒1進1	10.兵七進一	卒1平2
11.兵七平六	卒2進1	12.俥四平五	卒2進1
13.兵六進一	將5平6	14.俥五平四	士5進6
15.兵六進一	將6平5	16.俥四平五	將5平6
17.俥五平四	將6平5	18.俥四平五	將5平6
19.俥五平二	將6平5	20.俥四平七	將5平6
21.俥七平四	將6平5	22.俥四平七	將5平6
23.俥七平四	將6平5	24.俥四平五	將5平6
25.俥五平四	將6平5	26.俥四平五	將5平6

（紅方一將一捉，古例作和，按現代棋規則黑勝）

【注釋】

①紅方平俥二路催殺，正著。另有兩種著法均負，變化如下。

甲：兵五平六，馬7進5，兵六進一（如俥五進一，則將5平6，兵六進一，卒6進1，黑勝），卒7平6，俥五平八（如兵七進一，則將5平6，兵七進一，卒4平5，帥五平六，馬5進3，俥五平七，前卒進1，黑勝），卒4平5，帥五平六，馬5進3，俥八平七，卒5進1，帥六進一，前卒平5，帥六進一，卒6平5，黑勝。

乙：俥五平八，卒6平5，帥五平四，士4退5，俥八進

六（如俥八平五，則馬7退6，俥五平四，象9退7，俥四進四，象7進5，俥四退四，卒4進1，黑勝），馬7退6，兵五進一，馬6退5，俥八進一，馬5退3，俥八平七，將5進1，俥七退三，卒5進1，帥四進一，卒4平5，帥四進一，卒7進1，黑勝。

第16局　聲馳千里

「聲馳千里」出自西晉皇甫謐《高士傳》：「段干木賢者也，不趨勢力，懷君子之道，隱處窮巷，聲馳千里。」

本局構圖黑士與馬卒與上局方向相反，黑方有卒象遮擋，紅方無法成殺，從而形成和局。現介紹如下。

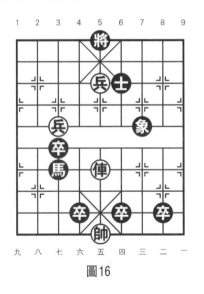

圖16

著法：（紅先和）

　1.兵五平四　馬3退5　　2.俥五進一　將5平4

3.兵七平六	卒6平5	4.俥五退三	卒4平5
5.帥五進一	將4進1	6.兵四進一	象7退5
7.兵六進一	卒3平4	8.兵六平五	象5進7
9.兵五平六	卒4平5	10.帥五平六	卒5平4
11.帥六平五	象7退5	12.兵六平五	象5進7
13.兵五平六	象7退5(和局)		

第17局　皓月千里

「皓月千里」出自北宋范仲淹《岳陽樓記》：「長煙
一空，皓月千里，浮光耀金，靜影沉璧。」

本局多設置了紅傌、黑馬，最後形成傌兵和馬卒的殘
局，構圖和著法另有新意。現介紹如下。

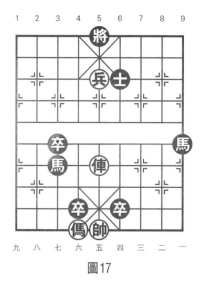

圖17

著法：（紅先和）

1.兵五平四　　馬3退5　　　2.俥五進一　　將5平4

3.傌六進八　　卒4平5　　　4.俥五退三　　卒6平5

5.帥五進一　　馬9退7　　　6.兵四平五　　馬7進5

7.帥五退一　　馬5退6　　　8.傌八進九　　卒3平4

9.傌九進八　　卒4進1　　　10.傌八進七　　將4平5

11.帥五進一　　卒4平5　　　12.傌七退五（和局）

第18局　轉戰千里

「轉戰千里」出自西漢司馬遷《報任少卿書》：「轉鬥千里，矢盡道窮。」

本局將黑馬設置於邊路，頗具異趣，紅俥縱橫馳騁殺的幾個來回，與局名相扣，終局時卒遮帥頭，紅高低兵無法取勝。現介紹如下。

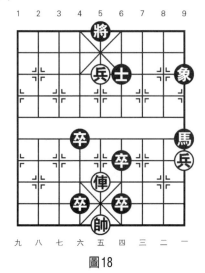

圖18

著法：（紅先和）

1.俥五平九①	前卒平5	2.帥五平四	將5平4
3.兵五平六	將4平5	4.兵六平五	將5平4
5.俥九進七	將4進1	6.俥九退五	將4退1
7.俥九平六	將4平5	8.俥六平九	將5平4
9.俥九進五	將4進1	10.俥九退七	將4退1
11.兵一進一	卒4進1	12.俥九進七	將4進1
13.俥九退九	卒4平5	14.俥九平五	卒5進1
15.帥四平五	士6退5	16.兵五進一	將4進1
17.兵一進一	卒6平5	18.兵一平二	象9退7
19.兵二進一	象7進9	20.兵二平三	象9進7
21.兵三平四	象7退9		
22.兵四平五	象9進7(和局)		

【注釋】

①平俥作殺，可以在後續著法中連消帶打吃掉卒、馬，佳著。如改走兵五平四，則將5平4，兵一進一，前卒平5，俥五退一，前卒平5，帥五進一，卒6進1，兵一進一，卒4進1，兵四平五，卒4進1，兵五平六，卒6平5，帥五平四，卒4進1，兵一平二，卒4平5，帥四退一，後卒平6，兵二進一，卒6進1，黑勝。

附圖18-1是在上局基礎上增加了黑方3路卒，變化則更加複雜深奧，結論也是和局。現介紹如下。

著法：（紅先和）

1.俥五平九	前卒平5	2.帥五平四	將5平4
3.兵五平六	將4平5	4.兵六平五	將5平4
5.俥九進七	將4進1	6.俥九退三	將4退1

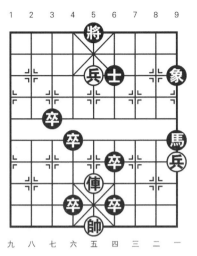

附圖18-1

7.俥九平六	將4平5	8.俥六平七	將5平4
9.俥七進三	將4進1	10.俥七退四	將4退1
11.俥七平六	將4平5	12.俥六平九	將5平4
13.俥九進四	將4進1	14.俥九退五	將4退1
15.俥九平六	將4平5	16.俥六平七	將5平4
17.俥七進五①	將4進1	18.俥七退七②	將4退1
19.俥七平六③	將4平5	20.俥六平八④	將5平4
21.兵五平六	將4平5	22.兵六平五	將5平4
23.兵一進一	卒4進1	24.俥八進七	將4進1
25.俥八退九	卒4平5	26.俥八平五	卒5進1
27.帥四平五	士6退5	28.兵五進一	將4進1
29.兵一進一	卒6平5	30.兵一進一	象9進7
31.兵一平二	象7退5	32.兵二平三	象5進7
33.兵三平四	象7退9		
34.兵四平五	象9進7(和局)		

【注釋】

①如改走兵一進一，則卒6進1，俥七平六，將4平5，俥六平四，卒4進1，兵五進一，士6退5，俥四退二，卒4平5，黑勝。

②如改走俥七退六，則卒5平6，帥四進一，馬9進7，帥四退一，馬7進8，帥四平五，馬8退6，帥五平四，卒4平5，俥七進五，將4退1，俥七進一，將4進1，俥七平二，象9進7，兵五平四，馬6退4，俥二退一，將4退1，兵四進一，卒6進1，俥二退七，將4進1，兵一進一，將4進1，兵一進一，象7退9，兵一進一，象9進7，俥二進六，象7退5，俥二退六，象5進7，亦和。

③如改走兵一進一，則卒4進1，俥七平六，將4平5，俥六退二，卒6進1，俥六平九，卒6進1，黑勝。

④如改走俥六平二，則象9退7，俥二進七，士6退5，俥二平三，士5退6，俥三退八，馬9進7，兵一進一，卒6進1，兵一進一，卒6進1，俥三平四，卒5平6，帥四平五，卒6平5，帥五平四，馬7進8，黑勝。

第19局　咫尺千里

「咫尺千里」出自唐代魚玄機《隔漢江寄子安》：「含情咫尺千里，況聽家家遠砧。」

本局的前身是載於《淵深海闊》的「斗極璇璣」，原是紅勝局，加1路底卒後形成本局圖勢，可以成和。現介紹如下。

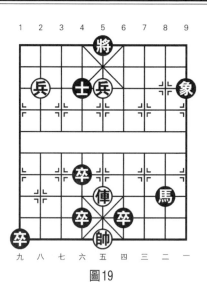

圖19

著法：（紅先和）

1.兵五平四① 後卒平5 2.俥五進一 將5平4②

3.俥五進六 將4進1 4.兵八平七③ 卒6平5

5.俥五退八④ 卒4平5 6.帥五進一 馬8退6⑤

7.帥五平六 馬6退4⑥ 8.兵四平五 馬4退3

9.兵七平六 將4退1 10.兵五進一 象9退7

11.帥六平五 象7進5(和局)

【注釋】

①紅方另有兩種著法均負。

甲：俥五平二，前卒平5，帥五平六，卒4進1，兵五進一，士4退5，俥二平六，卒6進1，黑勝。

乙：兵五平六，後卒平5，俥五平二（如俥五進一，則將5平6，俥五進六，將6進1，俥五退一，將6退1，黑勝），卒6平5，帥五平四，卒4進1，俥二進七，將5進1，兵六平五，將5平4，兵五平六，將4平5，黑勝。

②如改走士4退5，則兵四進一，卒6平5，帥五平四，將5平4，俥五平六，將4平5，俥六平二，象9退7，俥二退一，卒4進1，兵四平五，將5進1，俥二平五，象7進5，俥五退一，紅勝。

③如改走兵四平五（如兵四進一，則卒1平2，兵八平七，黑只能應卒4平5，俥五退八，卒6平5，帥五進一，和局），則卒6平5，帥五平四，卒1平2，兵五平六，將4進1，兵八平七，將4退1，兵七進一，將4進1，俥五平四，將4平5，俥四平五，將5平4，俥五平四，將4平5，俥四平五，將5平4，俥五平四，將4平5，黑勝。

④如改走帥五平四，則士4退5，兵七進一，將4進1，俥五退一，卒5平6，帥四平五，卒4進1，黑勝。

⑤如改走士4退5，則兵四平五，士5退6，兵七進一，將4退1，兵五平六，馬8退6，帥五退一，馬6退5，兵六進一，將4平5，兵七進一，士6進5和。

⑥如改走馬6退5，則兵四平五，象9退7，兵七進一，將4退1，兵五進一，紅勝。

第20局　逐日千里

「逐日千里」出自南朝陳代江總《度支尚書陸君諫》：「昂昂逸驥，逐日千里。

本局實際上是在上局基礎上刪去黑象，增設兵、卒，如此一來，變化更為精彩。現介紹如下。

著法：（紅先和）

　1.兵五平四　後卒平5　　　2.俥五進一　　將5平4①

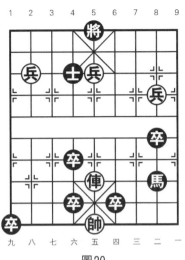

圖20

3.俥五進六	將4進1	4.兵八平七②
5.俥五退八	卒4平5	6.帥五進一
7.兵四平五	馬8退6	8.帥五退一
9.兵七進一	將4退1	10.兵二進一③
11.兵二平三	卒8平7④	12.兵三平四
13.兵四進一	將4平5	14.兵七平六
15.帥五平四	卒5平6	16.帥四平五
17.帥五平四	卒5平6	18.帥四平五(和局)

3.俥五進六　將4進1　　4.兵八平七②　卒6平5

5.俥五退八　卒4平5　　6.帥五進一　士4退5

7.兵四平五　馬8退6　　8.帥五退一　士5退6

9.兵七進一　將4退1　　10.兵二進一③　馬6退5

11.兵二平三　卒8平7④　12.兵三平四　卒7平6

13.兵四進一　將4平5　　14.兵七平六　卒6平5

15.帥五平四　卒5平6　　16.帥四平五　卒6平5

17.帥五平四　卒5平6　　18.帥四平五(和局)

【注釋】

①如改走士4退5，則兵四進一，卒6平5，帥五平四，將5平4，俥五平六，將4平5，俥六退一，卒8進1，俥六平五，將5平4，俥五平三，士5進6，兵八平七，卒1平2，兵七平六，卒8平7，兵六進一，將4平5，俥三平五，士6退5，兵四進一，紅勝。

②如改走兵四進一，則卒6平5，帥五平四，卒1平2，

兵八平七，卒5平6，帥四平五，卒4平5，俥五退八，卒6平5，帥五進一，馬8退7，兵二平三，卒8進1，帥五進一，馬7進5，兵三平四，馬5退4，兵七進一，將4退1，後兵平五，馬4退2，兵七平八，將4平5，帥五退一，卒8平7，帥五平四，卒7平6，兵五進一，卒2平3，兵八進一，將5平4，兵五平六，馬2退4，兵四平五，卒3平4，帥四平五，卒6平5，帥五平六，卒5平4，帥六退一，卒4進1，帥六平五，卒4進1，帥五平四，卒4平5，兵八平九，馬4進6，黑勝定。

③如改走兵五平六，則馬6退5，兵六平五（如兵七平六，則將4平5，後兵平五，馬5退3，兵五進一，士6進5，兵六平五，將5平4，兵二平三，卒8平7，兵三平四，卒7平6，兵四進一，馬3進5，兵四進一，卒6平5，兵四平三，卒5進1，帥五進一，馬5進7，兵三平四，馬7退6，黑勝定），卒8平7，兵二進一，卒7平6，兵二平三，卒6平5，兵三進一，馬5退7，兵五平六，卒5進1，兵六進一，將4平5，兵七進一，士6進5，帥五進一，卒1平2，兵七平八，卒2平3，兵八平七，士5進6，帥五平四，卒5平6，兵三進一，士6退5，帥四平五，卒6平5，帥五平四，馬7退6，帥四平五，馬6進5，兵三平四，將5平6，兵六平五，馬5退3，兵五平六，將6進1，黑勝定。

④如改走馬5退3，則兵五平六，士6進5，兵六進一，馬3退4，帥五平六，士5進4，兵七平六，將4進1，帥六進一，和局。

第21局　決勝千里

「決勝千里」出自《史記・高祖本紀》：「夫運籌策帷帳之中，決勝於千里之外，吾不如子房（張良）。」

「決勝千里」變化雖然不多，卻是「千里獨行」正和局面。由於黑卒改在3路，從而避免了原局的卒2進1取勝著法！現介紹如下。

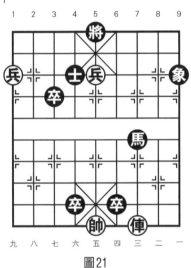

圖21

著法：（紅先和）

1.俥三平二	卒4平5	2.帥五平六	士4退5
3.俥二進八	馬7退6	4.俥二平四	象9退7
5.兵九平八①	士5進6	6.兵五進一	士6退5
7.俥四退二	卒3進1②	8.俥四平五	卒3進1
9.兵八平七	卒3進1	10.兵七平六	將5平6
11.俥五平四③	將6平5	12.俥四平五④	將5平6

13.俥五平四	將6平5	14.俥四平五	將5平6
15.俥五平四	士5進6	16.俥四進一	將6平5
17.兵六平五	象7進5	18.俥四平五	將5平6
19.俥五平七	卒3平4	20.俥七平六	卒4平3
21.俥六退五	將6平5	22.俥六平五	將5平6
23.俥五平六	將6進1	24.俥六平四	將6平5
25.俥四平五	將5平6	26.俥五平六(和局)	

【注釋】

①如改走俥四退二，則象7進5，兵九平八，卒3進1，兵八平七，卒3進1，兵七進一，卒3進1，兵七平六，士5進6，俥四平五，將5平6，俥五進一，將6進1，俥五退五，將6退1，俥五平四，將6平5，俥四平五，將5平6，俥五平四，將6平5，俥四平五，將5平6，紅方一將一捉，不變判負。

②如改走象7進5，則俥四平五，卒3進1，俥五進一，卒3進1，兵八平七，卒3進1，兵七進一，將5平6，兵七平六，士5退4，俥五退五，卒3平4，俥五平一，卒4平5，俥一平二，後卒平4，俥二進七，將6進1，俥二退六，將6退1，俥二平六，紅勝。

③如改走兵六進一，則士5進6，俥五平四，將6進1，俥四退四，卒3平4，俥四平五，卒4進1，俥五平六，卒6進1，黑勝。

④如改走兵六進一，則士5進6，俥四平五，將5平6，俥五平四，將6進1，俥四平七，卒3平4，俥七平六，卒6進1，兵六平五，士6退5，俥六平四，士5進6，俥四退六，卒4進1，黑勝。

第22局 折衝千里

「折衝千里」出自《呂氏春秋·召類》：「夫修之于廟堂之上，而折衝乎千里之外者，其司城子罕之謂乎。」

「折衝千里」是以白宏寬老師的改局為藍本，稍做修飾而成。與原來著法大致相同，只是成功地去掉一兵一卒，使局面更加美觀。現介紹如下。

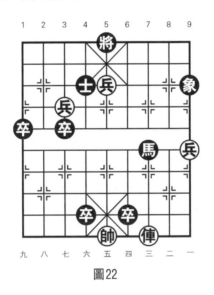

圖22

著法：（紅先和）

1.俥三平二	卒4平5	2.帥五平六	士4退5
3.俥二進八	馬7退6	4.俥二平四	象9退7
5.兵七平六	士5進6	6.兵五進一	士6退5
7.俥四退二	卒3進1	8.俥四平五	卒3進1
9.兵六進一	將5平6	10.俥五平四	將6平5

11.俥四平五　　將5平6　　　12.俥五平四　　士5進6

13.俥四進一　　將6平5　　　14.兵六平五　　象7進5

15.俥四平五　　將5平6　　　16.俥五平七　　卒3平4

17.俥七平六　　卒4平3　　　18.俥六進二　　將6進1

19.俥六退七　　卒1進1　　　20.兵一進一　　卒1平2

21.兵一平二　　卒2平3　　　22.俥六平四　　將6平5

23.俥四平五　　將5平6　　　24.兵二平三　　前卒平4

25.兵三進一　　卒3進1　　　26.兵三平四　　卒4平5

27.俥五進一　　卒3進1　　　28.俥五平七　　卒3平4

29.俥七退二　　將6平5　　　30.兵四平五　　將5平4

31.兵五平六　　將4平5　　　32.兵六平五　　卒4進1

33.俥七平六　　卒5平4　　　34.帥六進一（和局）

第23局　坐知千里

　　「坐知千里」出自南朝梁代任昉《奏彈曹景宗文》：「光武命將，坐知千里。」

　　本局開局紅方連進兩步兵以後，方和「千里」類型局相同。著法別具一格，細膩精妙。現介紹如下。

　　著法：（紅先和）

　　1.兵五進一　　將5退1　　　2.兵五進一　　將5退1

　　3.俥五平二①　卒4平5②　　4.帥五平六　　象9退7③

　　5.俥二進七　　士4退5　　　6.俥二平三　　士5退6

　　7.兵五進一④　將5進1　　　8.俥三退五　　卒7平6⑤

　　9.兵九平八⑥　後卒平5　　　10.俥三平五　　將5平6

　　11.俥五退一　　卒3進1　　　12.俥五平四　　將6平5

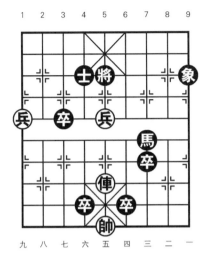

圖23

13.兵八平七	將5退1	14.俥四平八	卒3平4
15.兵七進一	士6進5	16.俥八進六	士5退4
17.俥八退六	士4進5	18.俥八進六	士5退4

19.俥八退六（和局）

【注釋】

①如改走兵五平六，則馬7進5，兵九平八，卒7平6，兵八平七，將5平6，兵六進一，卒4平5，俥五退一，前卒平5，帥五進一，卒6進1，兵六平五，馬5進3，帥五平六，卒6平5，兵七平六，馬3進2，帥六退一，卒5進1，兵六平五，馬2退3，黑勝。

②黑方另有兩種著法均負。

甲：將5平6，俥二進七，象9退7，俥二平三，將6進1，兵五平四，將6進1，俥三平四，紅勝。

乙：卒7平8，俥二進一，卒4平5，帥五平六，將5平6，俥二進六，將6進1，　俥二退二，馬7退5，俥二退二，

馬5退6，兵五平四，將6進1，俥二平七，紅勝。

③黑方另有兩種著法均負。

甲：卒7平8，俥二進一，士4退5，俥二平八，士5退4，俥八平六，士4進5，俥六進五，馬7退6，兵五進一，馬6退5，俥六進一，紅勝。

乙：士4退5，俥二平八，士5退4，俥八平六，卒5進1，帥六平五，象9退7，俥六平五，象7進5，俥五進五，士4進5，俥五進一，將5平6，俥五退四，馬7退6，俥五平四，卒7進1，俥四進二，紅勝。

④如改走俥三退五，則卒6進1，兵五進一，士6進5，黑勝定。

⑤黑方另有四種著法，結果不同。

甲：將5平6，俥三進四，將6進1，俥三退五，卒3進1，俥三平四，將6平5，俥四進六，卒3進1，俥四平五，將5平6，俥五退七，卒3平4，兵九平八，紅勝定。

乙：卒7平8，兵九平八，將5退1，俥三平五，士6進5，兵八平七，卒8進1，兵七進一，卒8進1，兵七平六，將5平6，兵六平五，卒8平7，兵五進一，士5進4，兵五平四，卒7進1，俥五平三，將6平5，兵四進一，將5平4，兵四平五，紅勝。

丙：將5退1，俥三退一，卒3進1，俥三平八，卒3平4，兵九進一，士6進5，俥八進六，士5退4，俥八退六，士4進5，俥八進六，士5退4，俥八退六，和局。

丁：卒3進1，俥三平七，卒7進1，俥七退二，卒7進1，俥七平五，將5平6，俥五平四，將6平5，俥四進七，卒7進1，俥四退八，卒5平6，帥六進一，和局。

⑥如改走俥三平五，則將5平6，俥五平四，將6平5，俥四退一，卒3進1，兵九平八，將5退1，俥四平九，卒3平4，兵八平七，士6進5，俥九進六，士5退4，俥九退六，士4進5，俥九進六，士5退4，俥九退六，和局。

第24局　憚赫千里

「憚赫千里」出自《莊子·外物》：「白波若山，海水震盪，聲侔鬼神，憚赫千里。」

本局中紅俥由輾轉騰挪，先吃掉了黑方兩只高卒，又殺士棄俥砍去中心卒，運用三兵進攻黑方的陣營。最後黑馬佔據紅方河口，巧守求和。注②結尾的「一馬禁三兵」尤為精妙。現介紹如下。

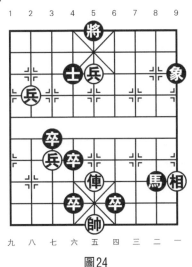

圖24

著法：（紅先和）

　1.俥五平九　前卒平5　　2.帥五平六　將5平6

3.俥九進七	將6進1	4.俥九退四	將6退1
5.俥九平四	將6平5	6.俥四平七	將5平6
7.俥七進四	將6進1	8.俥七退五	將6退1
9.兵五平四	將6平5	10.俥七平五	將5平4
11.俥五平六	馬8退6	12.俥六退一	卒6進1①
13.俥六進四	將4平5	14.俥六平五	將5平6
15.俥五退六	馬6進5	16.兵八平七②	馬5退6
17.相一退三③	馬6退7	18.兵四平三	馬7進5
19.後兵進一	卒6平7	20.帥六進一	將6進1
21.帥六平五	象9進7	22.前兵進一	象7退5
23.前兵平六	象5退3	24.兵六平七	象3進5
25.前兵平六	象5退3	26.兵六平七(和局)	

【注釋】

①如改走馬6退5，則俥六平五，馬5退6，兵八平七，象9退7，前兵進一，馬6進4，前兵平六，馬4退2，俥五進五，象7進5，俥五平七，卒6進1，兵六進一，將4平5，兵六平五，將5平6，兵五平四，將6平5，俥七平五，紅勝。

②如改走帥六進一，則馬5退6，兵四平三，馬6退5，兵八進一，將6進1，兵八平七，象9進7，帥六平五，象7退5，一馬禁三兵，和局。

③紅方另有三種著法均和。

甲：前兵平六，馬6退7，兵四平三，馬7進5，帥六進一，馬5退4，和局。

乙：兵四平三，馬6退4，前兵進一，馬4進5，帥六進一，馬5退3，帥六平五，將6進1，兵七平六，馬3退4，和局。

丙：前兵進一，馬6退7，兵四平五，馬7進5，相一進
三，象9進7，兵五平四，馬5進3，兵七平六，馬3退5，兵
六進一，馬5退4，兵四平三，將6進1，和局。

第25局　決策千里

「決策千里」出自唐代楊炯《瀘州都督王湛神道碑》：
「蕭相立功於萬代，留侯決策千里。」

本局與上局不同之處是增加了一只黑卒，黑卒可以過河
參戰，結尾時，紅方多處欲大膽棄兵而求雙相聯結，謀求和
棋！現介紹如下。

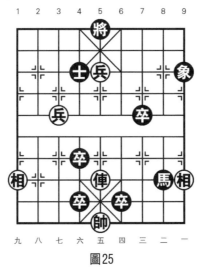

圖25

著法：（紅先和）

1.俥五平八	前卒平5	2.帥五平六　將5平6
3.俥八進七	將6進1	4.俥八退五　將6退1
5.兵五平四	將6平5	6.俥八平五　將5平4

7.俥五平六　　馬8退6　　　8.俥六退一　　卒6進1

9.俥六進四　　將4平5　　　10.俥六平五　　將5平6

11.俥五退六　　馬6進5　　　12.帥六進一　　馬5退4①

13.兵七平六　　馬4進6②　　14.帥六平五　　馬6退8

15.帥五平四　　將6平5③　　16.兵六進一　　卒7進1

17.兵六進一　　卒7平6　　　18.兵四進一　　馬8退7

19.兵六平五　　將5平4　　　20.兵四平五　　象9退7

21.後兵平六　　馬7退5　　　22.帥四退一　　象7進9

23.帥四平五　　卒6平5　　　24.帥五平六　　象9進7

25.兵六進一　　馬5退4

26.兵五平六　　將4平5(和局)

【注釋】

①如改走馬5退6，則兵七平六（如相九進七，則馬6退5，相七退五，馬5退6，兵七進一，馬6進5，兵七進一，馬5進6，兵七進一，馬6進7，相五進三，馬7退8，相三退五，紅方雙相互保防卒過河，有兵走閒可和），馬6退8，兵六進一，馬8進9，兵六進一，馬9退8，兵六平五，馬8退7，兵五進一，象9退7，帥六平五，象7進5，帥五平四，卒6平7，兵四進一，馬7退6，兵五平四，將6平5，和局。

②黑方另有三種著法均和。

甲：馬4退6，相九進七，馬6退4，相七退五，馬4進3，帥六進一，馬3退5，帥六退一，馬5進6，帥六進一，馬6退8，相五進三，和局。

乙：象9退7，帥六進一，馬4退6，相九進七，馬6退4，相七退五，馬4進3，相五進三，馬3退5，帥六退一，馬5退4，兵四平三，馬4進6，兵三進一，將6平5，和局。

丙：卒6平5，帥六進一，馬4退6，相九進七，馬6退4，相七退五，馬4進3，兵四平三，將6平5，相五進三，馬3退5，帥六退一，馬5進6，相三退五，馬6退8，帥六進一，馬8進7，相五進三，馬7退6，帥六退一，和局。

③黑方另有三種著法均和。

甲：卒7進1，兵四進一，將6平5，兵六進一，馬8退6，相一進三，和局。

乙：卒6平7，兵四進一，將6平5，兵六進一，馬8退6，相九退七，馬6退7，兵四平三，將5進1，相七進五，象9退7，帥四平五，象7進5，相五進三，和局。

丙：象9退7，兵六進一，卒7進1，兵四進一，將6平5，兵六進一，卒7平6，兵六平五，馬8退7，兵四平五，將5平4，後兵平六，馬7退6，帥四退一，卒6平5，帥四平五，卒5進1，帥五平六，象7進9，兵六進一，馬6退4，兵五平六，將4平5，和局。

第26局　瞬息千里

「瞬息千里」出自清代蒲松齡《聊齋志異·夜叉國》：「夜叉在水中，推行如矢，瞬息千里，過一宵已達北岸，見一少年臨流瞻望。」

「瞬息千里」是以朱小堅先生的「小璇璣」局修改而成，基本保持原意。現介紹如下。

著法：（紅先和）

1. 俥五平四　將6平5　　2. 俥四平八　前卒平5
3. 帥五平六　將5平6　　4. 俥八進七　將6進1

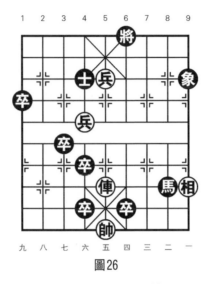

圖26

5.俥八退三　將6退1	6.俥八平四　將6平5
7.俥四平九　將5平6	8.俥九平四　將6平5
9.俥四平七　將5平6	10.俥七進三　將6進1
11.俥七退五　將6退1	12.俥七進五　將6進1
13.俥七退七　將6退1①	14.俥七平四　將6平5②
15.俥四平二　象9退7	16.俥二平八　象7進5
17.俥八退一　卒4進1	18.相一進三　士4退5
19.兵六進一　士5進4	20.兵六平五　士4退5
21.俥八平九　將5平4	22.兵五平六　象5退3
23.俥九平七　象3進1	24.俥七平八　士5退6
25.俥八平七　將4平5	26.兵六平五　將5平4
27.兵五平六(和局)	

【注釋】

①如改走馬8退6，則俥七平四，卒4平5，兵六進一（如兵五平六，則將6平5，後兵平五，後卒平4，俥四進

一，卒4進1，俥四平六，卒6進1，兵六平五，將5退1，俥六退一，卒6平5，黑勝），士4退5，兵六平五，象9進7，後兵平四，象7退9（如後卒平4，則俥四進一，卒4進1，兵四平三，士5進6，俥四進四，紅勝），兵四平三，象9進7，兵三平四，象7退9，兵四平三，象9進7，和局。

②如改走馬8退6，則俥四進一，將6平5，俥四退二，卒5平6，帥六進一，象9進7，兵六進一，象7退5，兵六平五，士4退5，相一進三，士5退6，相三退五，將5平4，兵五平六，象5退3，相五進三，將4平5，兵六平五，和局。

第三章　鴻門新篇

　　民間古局「鴻門夜宴」結果演變成黑勝，甚為可惜。「鴻門新篇」即是筆者根據古局「鴻門夜宴」創作而成的新作品。

　　古局「鴻門夜宴」（如附圖）原載古譜《百局象棋譜》（第45局）、《淵深海闊象棋譜》（第246局）、《心武殘編》（第8局）。原譜著法為和局，實誤。

　　其正確結論應是紅先黑勝。晚於《心武殘編》和《百局象棋譜》出版的《竹香齋象戲譜》第三集，其作者張喬棟把紅方二・五位炮移至二・四位，並於紅方九・0位加一兵，取名為「洪門新霽」，以為可以和局。但是這則修改局經

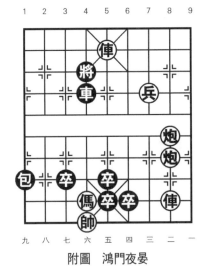

附圖　鴻門夜晏

《象棋》1960年11期編者以及一些棋友的深入研究，一致認為結果仍然是紅先黑勝。

第27局　春暖花香

「春暖花香」出自元代奧敦周卿《蟾宮曲》：「春暖花香，歲稔時康。」

本局是一則「鴻門夜宴」改局，雙方在演變的過程中，解殺還殺疊現，精彩紛呈。現介紹如下。

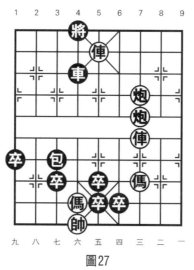

圖27

著法：（紅先和）

1.前炮平六	車4進1	2.炮三平六	車4平7
3.俥三平六	車7進2	4.俥六退一	包3退1
5.俥五退六①	包3平4	6.炮六平五	卒3進1
7.炮五退四	卒3平4	8.帥六平五	車7平9
9.馬三進一	卒4平5	10.俥五退一	卒6平5

11.帥五進一　　車9平5② 　12.帥五平四　　卒1進1

13.傌一進二　　卒1平2 　14.傌二進四　　車5平6

15.帥四平五　　卒2平3 　16.傌四進六　　車6平5

17.帥五平四　　卒3進1 　18.傌六退七　　車5平6

19.帥四平五　　車6平7 　20.俥六平五　　包4平5

21.俥五進一　　卒3平4 　22.帥五平四　　車7平5

23.傌七退五（和局）

【注釋】

①如改走炮六退一，則車7平5，傌六進八，卒3進1，俥五退四，包3平5，炮六平九，將4平5，傌三退五，卒6平5，俥六平五，包5退4，炮九平一，卒1平2，炮一退三，卒2進1，炮一平七，後卒平4，俥五退二，卒2平3，炮七平九，卒3進1，俥五平七，包5平4，俥七平六，包4進7，和局。

②如改走卒1進1，則俥六退一，卒1進1，傌一退三，車9平5，俥六平五，車5進2，帥五進一，和局。

第28局　春秋鼎盛

「春秋鼎盛」出自西漢賈誼《新書·宗首》：「天子春秋鼎盛，行義未過，德澤有加焉。」

本局構圖與上局有相似之處，變化卻截然不同，各有妙韻。現介紹如下。

著法：（紅先和）

1.前炮平六　　車4進1 　2.炮一平六　　車4平9

3.俥一平六　　包3退3 　4.俥五退六　　卒3進1

圖28

5.炮六平五	包3平4	6.炮五退四	卒3平4
7.帥六平五	車9平7	8.傌二退一	卒4平5
9.俥五退一	卒6平5	10.帥五進一	車7平5
11.帥五平四	將4平5	12.傌一進三	卒9平8
13.俥六平四	包4進5	14.傌三退二	車5進5
15.帥四進一	車5進1	16.帥四退一	車5平8
17.俥四平五	將5平4	18.帥四平五	包4退6
19.俥五進三	將4進1(和局)		

第29局　春誦夏弦

「春誦夏弦」出自《禮記・文王世子》：「春誦夏弦，大師詔之。」

本局經過激烈的拼殺之後，形成單俥和單車的局面。現介紹如下。

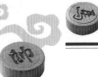

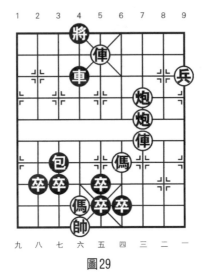

圖29

著法：（紅先和）

1.前炮平六　車4進1　　　2.炮三平六　車4平7

3.炮六退二　前卒平4　　　4.帥六進一　卒3進1

5.帥六退一　卒3進1　　　6.帥六進一　卒6平5

7.傌四退五　車7進2　　　8.俥五退六　車7平1

9.俥五平八　車1進3　　　10.帥六進一　車1平5

11.俥八平七　包3平2①　　12.俥七退二　車5退2

13.俥七進三　包2平4　　　14.兵一平二　將4平5

15.兵二平三　車5退4　　　16.俥七平六　車5平7

17.俥六平五　將5平6

18.帥六平五　車7平6(和局)

【注釋】

①如改走車5平9，則俥七進一，車9退6，俥七退三，車9平5，和局。

第30局　春蘭秋菊

　　「春蘭秋菊」出自戰國時期楚國屈原《九歌·禮魂》：「春蘭兮秋菊，長無絕兮終古。」

　　本局構圖與上局相比，主要區別是紅方一路兵移至二路，紅方雙炮俥由三路移至一路。這樣一來變化更加精彩豐富。現介紹如下。

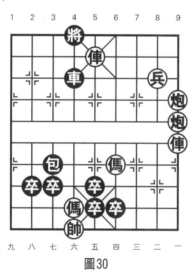

圖30

著法：（紅先和）

1.前炮平六	車4進1	2.炮一平六	車4平9
3.炮六退二	前卒平4	4.帥六進一	卒3進1
5.帥六退一	卒3進1	6.帥六進一	卒6平5
7.傌四退五	卒5平4	8.帥六進一	車9進2
9.俥五退一	將4進1	10.傌五退七	卒2平3
11.帥六平五	車9進1	12.炮六進一	車9平4①

13.傌七進九　卒３平４　　14.帥五退一　車４退１

15.俥五進一　將４退１　　16.俥五退五　卒４進１

17.帥五退一　包３退５　　18.俥五進六　將４進１

19.俥五退四　車４退３　　20.傌九進七　包３進１

21.傌七進五　包３平８　　22.俥五平六　包８平５

23.帥五平四　車４進２

24.傌五進六　包５進２（和局）

【注釋】

①如改走包３進３，則俥五退一，卒３平４，帥五退一，卒４進１，帥五平六，車９平４，帥六平五，車４退１，兵二平三，包３退７，兵三平四，將４進１，俥五進三，將４退１，兵四進一，包３退１，兵四平五，包３平５，俥五退一，將４退１，和局。

第31局　枯木逢春

「枯木逢春」出自北宋釋道原《景德傳燈錄》卷二十三：「唐州大乘山和尚問：『枯樹逢春時如何？』師曰：『世間稀有。』」

本局變化細膩微妙，在激烈搏鬥後，形成傌和包卒的局面。現介紹如下。

著法：（紅先和）

1.前炮平四　車６進１　　2.炮三平四　車６平７

3.俥三平六　前卒進１　　4.帥六平五　卒５進１

5.帥五平六　卒５進１　　6.帥六平五　車７平５

7.帥五平六　車５退２　　8.俥六進五　將６進１

9.傌六進四　車５進６　　10.炮四退四　將６平５

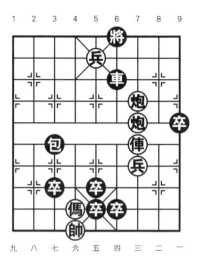

圖31

11.俥六退五	車5進2	12.帥六進一	車5退1
13.帥六退一	車5平6	14.俥六平五	將5平6
15.傌四進六	卒3平4	16.帥六平五	卒4進1
17.俥五平四	車6退3	18.傌六進四	卒9進1
19.傌四退三	包3退5	20.兵三進一	包3平7
21.傌三進四	包7平5	22.兵三進一	卒9平8
23.傌四退六	包5進6	24.傌六退八	卒4平3
25.兵三進一	卒8平7	26.兵三平四	卒7平6
27.兵四進一	將6平5①	28.帥五進一	包5退3
29.傌八進七	卒6進1	30.帥五進一	卒3平4
31.帥五平六	卒4平5	32.帥六平五	卒5平6
33.傌七進六	將5平4	34.兵四平五	包5平7
35.傌六進八	將4退1	36.兵五進一	後卒平5
37.帥五平四	卒6平5	38.傌八進六	包7進6
39.傌六進八	後卒平6	40.帥四平五	包7平5

41.帥五退一　包５退８

42.傌八退七　包５平３(和局)

【注釋】

①如改走將６進１，則傌八進六，卒３平４，傌六進五，將６退１，傌五進三，將６退１，傌三退四，和局。

第32局　妙手回春

　　春秋時期，齊國神醫扁鵲經過虢國，聽說虢太子猝死，就問中庶子關於太子的症狀，他認為虢太子只是假死，可以救活。就叫弟子子陽磨好針，在太子的穴位上扎了幾針，太子就蘇醒過來，再經湯藥調解，20天後就完全康復，因而扁鵲贏得「妙手回春」的稱號。

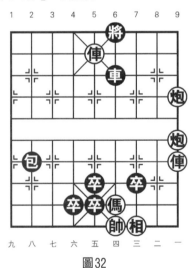

圖32

著法：（紅先和）

1.前炮平四　車６進１　　　2.炮一平四　車６平９

3.俥一平四　　包2退3　　　　4.俥五退二① 車9平5

5.炮四平五　　車5平6　　　　6.俥四進三　　將6平5

7.傌四進五②　後卒平6　　　　8.傌五進七③　包2退2④

9.傌七進五　　包2平5　　　　10.傌五進七　　包5平1

11.傌七進五⑤　包1平5　　　　12.傌五退三　　包5平1

13.相三進五　　卒6進1　　　　14.俥四退五　　卒5平6

15.帥四進一　　包1進7⑥　　　16.帥四退一　　將5進1

17.傌三退五⑦　將5平4　　　　18.炮五平六　　卒7進1

19.傌五退六　　卒7平6　　　　20.帥四平五　　卒6平5

21.帥五平四　　包1進1

22.炮六退三　　卒5平4(和局)

【注釋】

①如改走炮四進二，則車9平7，俥五退六，卒7進1，炮四平五，車7平6，炮五退五，卒7平6，帥四進一，車6進3，俥五平四，車6進1，黑勝。

②如改走傌四進三，則後卒平6，炮五退一，包2進1，俥四退一，包2退3，相三進五，卒6進1，俥四退四，卒5平6，帥四進一，包2進7，帥四退一，卒7平6，帥四平五，包2退2，傌三進四，包2退5，帥五平四，將5平6，炮五平四，包2平6，傌四進二，將6平5，傌二進四，將5平6，傌四退二，將6平5，傌二進四，將5平6，傌四退二，將6平5，傌二進四，將5進1，傌四退六，將5退1，傌六進四，將5進1，傌四退六，將5退1，傌六進四，將5進1，傌四退六，將5退1，傌六進四，將5進1，黑勝。

③如改走相三進一，則包2進5，以下紅方有兩種著法均負。

甲：傌五退六，卒5平4，俥四平五，將5平6，帥四平五，卒6進1，俥五平四，將6平5，相一進三，卒6平5，帥五平四，卒4進1，俥四平五，將5平4，俥五平六，將4平5，俥六退六，卒7進1，相三退五，卒7平6，黑勝。

乙：俥四平五，將5平6，炮五退三，卒4平5，俥五平三，包2退3，俥三進三，將6進1，俥三退五，卒7進1，俥三平四，將6平5，俥四退二，包2平8，俥四進四，包8進4，黑勝。

④如改走卒6進1，則俥四退五，卒5平6，帥四進一，包2進5，帥四退一，卒7平6，傌七退五，將5平6，傌五退六，卒6進1，帥四平五，卒6平5，帥五平六，卒5平4，帥六進一，和局。

⑤如改走俥四進二，則卒6進1，俥四退七，卒5平6，帥四進一，包1進7，帥四退一，將5進1，傌七退六，包1退6，傌六進五，包1平5，傌五退七，包5平1，傌七退六，卒7進1，相三進五，包1進6，帥四平五，卒7平6，傌六退八，卒6平5，炮五退三，卒4平5，帥五進一，和局。

⑥如改走包1進2，則傌三進五，包1平5，炮五進一，將5進1，傌五退七，包5平9，傌七退六，包9退1，傌六進八，將5平4，炮五退二（如傌八進六，則包9平5，炮五平六，包5平4，傌六進八，包4平3，傌八退七，包3平5，傌七退六，卒4平5，傌六退五，卒7進1，帥四退一，包5進6，和局），包9平2，相五進三，包2平5，炮五平一，卒7進1，帥四進一，卒4平5，炮一平六，卒7平6，紅反而主動，和局。

⑦如改走傌三進四，則將5進1，傌四退五，將5平4，

傌五退七，將4退1，傌七退六，卒7進1，炮五平六，卒7平
6，帥四平五，卒6平5，帥五平四，包1平2，炮六退三，卒
5平4，和局。

第33局　春暉寸草

「春暉寸草」出自唐代孟郊《遊子吟》：「誰言寸草
心，報得三春暉。」

本局也是古局「鴻門夜宴」的修改局，其著法精妙，現
介紹如下。

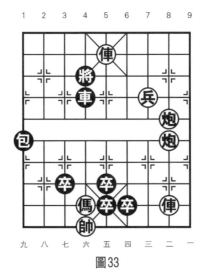

圖33

著法：（紅先和）

1.前炮平六	車4進1	2.炮二平六	車4平8
3.傌六進五①	車8進1	4.傌五進三	前卒平4
5.帥六進一	卒3進1	6.帥六退一	卒3進1
7.帥六進一	卒6平5	8.傌二平五	車8平7②

9.後俥進一	車7平4	10.後俥平六	車4進2
11.帥六平五	車4進1	12.帥五進一	車4進1
13.帥五退一	包1進4	14.俥五平九	包1平2
15.兵三進一	包2退7③	16.俥九退一	車4退1
17.帥五進一	車4平2	18.兵三平四	車2退5
19.帥五退一	將4退1	20.俥九進一	包2退1
21.俥九退一	車2平5	22.帥五平四	將4平5
23.俥九平五	車5退1		
24.兵四平五	將5進1(和局)		

【注釋】

①如改走傌六進七，則車8進1，俥二進三，前卒平4，帥六平五，卒5進1，俥五退七，卒4平5，帥五平六，包1平3，俥二進三，將4退1，俥二進一，將4退1，傌七退九，卒3平4，傌九進七，卒6進1，俥二退八，卒5進1，黑勝。

②如改走卒5進1，則帥六平五，車8平7，炮六退一（如兵三平四，則車7平4，兵四平五，包1退3，兵五進一，包1平5，俥五退一，將4退1，俥五退二，和局），車7進3，帥五進一，車7退2，俥五退四，車7平4，俥五平九，車4平5，帥五平四，將4平5，俥九平四，將5退1，俥四進四，將5退1，兵三進一，卒3平4，俥四進一，將5進1，兵三進一，卒4平5，兵三平四，將5平4，俥四平八，卒5平4，俥八退四，將4進1，和局。

③如改走車4退1，則帥五進一，車4退5，俥九平八，車4平5，帥五平四，包2平1，俥八平九，包1平2，俥九平八，包2平1，俥八平九，包1平2，黑勝。

第34局 鴻爪春泥

「鴻爪春泥」出自清代袁枚《隨園詩話》卷一：「茗生乃寄餘詩云：『鴻爪春泥跡偶存，三生文字系精魂。』」

本局是另一則「鴻門夜宴」的修改局，著法深奧。「鴻門夜宴」局及系列改局都是黑將在三樓的高將局，而本局則是低將局，故又稱「低將鴻門」。現介紹如下。

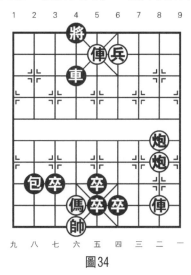

圖34

著法：（紅先和）

1.前炮平六	車4進3	2.炮二平六	車4平8
3.傌六進五	包2退2①	4.兵四進一②	前卒進1
5.帥六平五	卒6平5	6.帥五平六	前卒平4
7.帥六平五	卒5進1	8.帥五平四	車8平6
9.俥二平四③	卒5平6	10.傌五退四	車6退5
11.俥五退四	車6進6	12.帥四平五④	車6平4

13.俥五平八	卒4進1	14.帥五進一⑤	車4進2
15.帥五進一	卒3平4	16.傌四進六	車4退1
17.帥五退一	車4進1	18.帥五進一	卒4平5
19.俥八平五	卒5平6	20.俥五進二	車4進1
21.帥五平四	卒6平7	22.帥四退一（和局）	

【注釋】

①如改走車8進1，則兵四進一，包2退7，俥五退二，包2平6，俥五平六，將4平5，炮六平二，卒3平4，俥二平四，前卒平6，俥六平五，將5平4，傌五進六，包6進1，炮二平六，包6平4，傌六進八，包4平6，傌八進六，包6平4，傌六進四，包4平5，俥五進二，卒6平5，俥五平七，將4平5，傌四退六，將5平6，俥七平四，紅勝。

②如改走傌五進四，則前卒平4，帥六進一，車8進1，俥五退五，車8平5，傌四退五，卒3進1，帥六退一，卒6平5，黑勝定。

③如改走傌五退四，則包2退5，兵四平五，包2平5，炮六平一，卒5平6，俥二平四，包5平6，炮一退二，卒3平4，俥五退二，包6進8，炮一平六，卒4進1，俥五平六，將4平5，俥六退五，車6平5，俥六進一，包6退8，黑勝。

④如改走俥五平八，則將4平5，炮六平八，將5平6，炮八退二，卒4進1，黑勝。

⑤如改走帥五平四，則車4平6，俥八退四，卒3進1，俥八平六，將4平5，俥六進六，將5平6，俥六平五，車6進2，帥四平五，卒3平4，黑勝。

第35局　春寒料峭

「春寒料峭」出自南宋釋普濟《五燈會元》卷十九：
「春寒料峭，凍殺年少。」

本局乍看紅方棄雙炮有進俥殺的速勝假象，細看黑車可
以車6平9解殺，紅方似無出路。實際上紅方有俥一平七的
解殺還殺妙手，由此展開拼搏，謀取和局。現介紹如下。

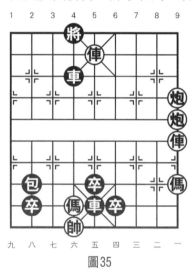

圖35

著法：（紅先和）

1.前炮平六	車4進1	2.炮一平六	車4平9
3.俥一平七	包2平4①	4.傌六進八	車5平3
5.炮六退二	車3退3	6.傌八進七	車9進3
7.俥五退六②	車9平4	8.帥六平五③	包4平9
9.俥五平六	車4進1	10.傌七退六	包9進1
11.傌六退四(和局)			

【注釋】

①如改走車5進1，則帥六平五，卒6平5，帥五平六，包2平4，傌六進八，前卒平4，帥六進一，卒2平3，俥七退三，紅勝定。

②如改走傌七進五，則車9平4，傌五退六，卒5進1，俥五平七，包4平5，俥七退二（如俥七進一，則將4進1，俥七退三，包5退5，俥七進二，將4進1，俥七退二，將4退1，俥七進二，將4進1，俥七退二，將4退1，黑勝），包5退6，俥七進三，將4進1，俥七退三，將4退1，俥七進三，將4進1，俥七退三，將4退1，俥七進三，將4進1，俥七退三，將4退1，黑勝。

③如改走俥五平六，則車4進1，傌七退六，卒6平5，傌一進二，卒2平3，傌二退四，卒3平4，黑勝。

第36局　春回大地

「春回大地」出自南宋周紫芝《太倉稊米集·歲杪雨雪連日悶題二首》：「樹頭雪過梅猶在，地上春回柳未知。」

本局是將上局紅傌退後一格，產生的新變化。上局在第3回合黑方走包2平4是正著，走車5進1是敗著；本局則走車5進1是正著，包2平4是敗著；頗具趣味，堪稱一對姊妹局。現介紹如下。

著法：（紅先和）

1.前炮平六	車4進1	2.炮一平六	車4平9
3.俥一平七	車5進1①	4.帥六平五	卒6平5
5.帥五平六	前卒平4	6.帥六進一	車9進5

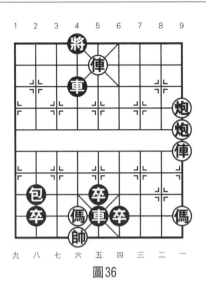

圖36

7.帥六退一	車9進1	8.帥六進一	卒2平3
9.俥七退三	車9退1	10.帥六退一	車9平3
11.俥五退六	車3進1	12.帥六進一	車3退5
13.俥五平八	車3平4	14.帥六平五	車4平5
15.俥八平五	車5進3	16.帥五進一（和局）	

【注釋】

①如按上局走包2平4，則俥六進八，車5平3，炮六退二，車3退3，俥八進七，車9進3，俥五退六，車9平4，俥五平六，車4進1，俥七退六，卒6平5，俥一退三，紅勝。

第37局　春滿人間

「春滿人間」出自北宋曾鞏《元豐類稿・班春亭》：「山亭嘗自絕浮埃，山路輝光五馬來。春滿人間不知主，誰言爐冶此中開？」

本局構圖依稀有上一局的痕跡，但變化另具風姿，現介紹如下。

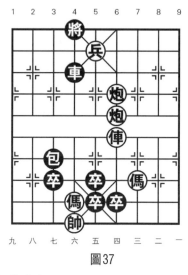

圖37

著法：（紅先和）

1.前炮平六	車4進1	2.炮四平六	車4平6
3.俥四平六	包3退3	4.俥六平九	包3平1
5.俥九平七	包1平3	6.炮六退二	前卒平4
7.帥六進一	卒3進1	8.帥六退一	卒3進1
9.帥六進一	卒6平5	10.傌三退五	卒5進1
11.帥六平五	車6平5	12.帥五平六	車5退2
13.俥七進二	車5進8	14.俥七退三①	車5退3
15.俥七退三	車5平4	16.帥六平五	車4平5
17.帥五平四	將4平5	18.俥七進二	車5平6
19.俥七平四	車6進1	20.帥四進一	（和局）

【注釋】

①如改走俥七平六，則將4平5，俥六退一，亦和。

第四章　連環新篇

　　本章是根據民間排局「九連環」（如附圖）創作排擬而成的新作。故名「連環新篇」。

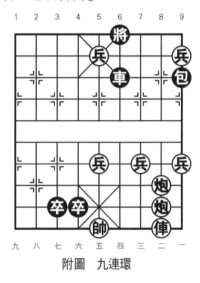

附圖　九連環

第38局　同氣連枝

　　「同氣連枝」出自南朝梁代周興嗣《千字文》：「孔懷兄弟，同氣連枝。」

　　由「華南神龍」陳松順編著的《江湖棋局搜秘》第52局載有一則「七子二炮」局，圖式上與本局相比，中卒及6路車均前進二格，原擬著法為和局，其實結論應為黑勝。

　　無獨有偶，排局家裴望禹、瞿問秋合著的《七子百局譜》載有「熏風拂柳」局，圖勢上比「七子二炮」的黑方中卒、6路車退後一格，即比本局前進一格，該譜結論和局，是對「七子二炮」的修改。

　　後來上海余俊瑞先生指出，無論「七子二炮」還是「熏風拂柳」，黑方在第4回合如改走車6平7則均為黑勝，其結論刊載於《江湖棋局搜秘修訂本》（王首成修訂）中。本局結論則是和局，現介紹如下。

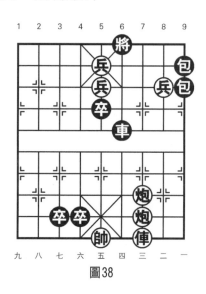

圖38

著法：（紅先和）

1.前炮平五①	前包進7②	2.俥三平一	卒3進1
3.前兵進一	將6平5	4.炮三退一③	車6平7④
5.兵二進一	將5平4	6.兵五平六	車7進3
7.炮五進一	包9進5	8.炮五進一	包9退1
9.炮五退一	包9進1	10.炮五進一	包9退1

11.炮五退一（雙方不變作和）

【注釋】

①紅方另有三種著法均負。

甲：前炮平四，車6進3，炮三平四，車6平5，帥五平四，車5進2，帥四平五，卒4平5，帥五平四，前卒平6，帥四平五，卒6平5，帥五進一，前包平5，黑勝。

乙：後炮平五，卒4平5，帥五進一，車6進4，帥五退一，卒3平4，後兵平四，卒4平5，帥五平六，前包進7，俥三平一，車6退6，炮三平六，車6進6，俥一平三，前卒平4，帥六平五，車6平5，黑勝。

丙：後兵平四，前包進7，俥三平一，車6退2，兵二平三（如前炮平五，則包9進5，炮五退一，車6進5，炮三平六，卒3平4，俥一平三，包9平5，炮五平四，車6平5，帥五平四，包5退5，黑勝定），車6進6，前炮平四（如兵三平四，則車6退6，俥一平二，包9平8，俥二平一，包8平9，前炮平五，車6進6，炮三平六，卒3平4，黑勝），車6退1，炮三平五，卒4平5，帥五進一，車6進1，帥五退一，卒3平4，兵三平四，卒4平5，帥五平六，車6退6，黑勝。

②如改走後包平7，則後兵平四，包9平6，炮三平四，包6進6；兵五進一，將6進1，俥三進八，將6進1，兵二平三，紅勝。

③如改走兵五進一，將5平4，兵五進一，將4進1，俥一進八，將4進1，炮五平六，車6平5，帥五平四，卒4平5，俥一退六，車5平6，炮六平四，後卒進1，俥一平三，卒3平4，炮三退一，後卒進1，炮三平六，後卒進1，炮六平五，後卒進1，炮五進二，車6平4，俥三進五，將4退1，俥

三進一，將4進1，炮五平六，車4進3，炮四平一，車4進2，黑勝。

④如改走車6進4，則炮三平七，車6平5，帥五平四，車5退1，俥一進八，車5平6，帥四平五，將5平6，俥一進一，將6進1，兵五平四，車6退5，俥一退一，將6退1，俥一退七，車6平8，俥一平四，將6平5，俥四平六，車8平3，炮七平六，車3進2，俥六進五，卒5進1，炮六進三，車3進2，俥六退一，卒5進1，俥六退一，卒5進1，俥六平五，將5平4，俥五退一，將4進1，俥五進五，將4退1，炮六平五，車3平4，俥五退四，車4進3，帥五進一，車4退3，炮五平四，車4進2，帥五退一，車4退2，炮四進一，車4進3，帥五進一，車4退5，俥五進五，將4進1，炮四平七，紅勝定。

第39局　骨肉相連

「骨肉相連」出自《管子・輕重丁》：「故桓公推仁立義，功臣之家，兄弟相戚，骨肉相親，國無饑民。」

本局是在上局基礎上，增加3路6位卒而成，著法上有所精進。現介紹如下。

著法：（紅先和）

1.前炮平五	前包進7	2.俥三平一	前卒進1
3.前兵進一	將6平5	4.炮三退一	車6進4①
5.炮三平七	車6平5	6.帥五平四	車5退1
7.俥一進八②	車5平6	8.帥四平五	將5平6
9.兵五平四	車6退5	10.俥一退七③	車6平8

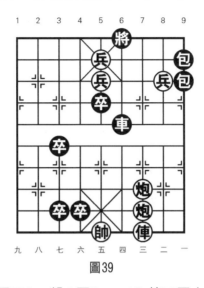

圖39

11.俥一平四④	將6平5	12.俥四平六	車8進2
13.俥六平四	車8平5	14.帥五平四	車5平4
15.炮七平五	將5平4	16.俥四進一	車4進1
17.炮五進一	車4進4	18.帥四進一	車4退4
19.帥四退一	車4進4		
20.帥四進一	車4退4(和局)		

【注釋】

①如改走車6平7，則炮三平七，車7進3（如將5平4，則炮五平六，車7平5，帥五平四，卒4平5，炮七平六，將4平5，兵五進一，將5進1，俥一進八，車5進3，俥四進一，將5進1，俥四退三，前卒平4，後炮平五，將5平4，炮六進一，車5退1，炮六退一，卒4進1，炮五進六，卒3進1，炮六平一，車5平8，俥四進二，將4退1，兵二進一，車8平9，俥四退六，卒3平4，炮五退五，後卒平5，兵二平三，將4進1，俥四平六，卒5平4，炮五平六，車9平6，將4平5，

炮六進二，車6平5，炮六退三，紅勝），傌一進八（如兵五進一，則將5平4，兵五進一，將4進1，傌一進八，將4進1，傌一平四，車7平5，帥五平四，卒4平5，炮七平六，後卒進1，傌四退一，將4退1，兵二平三，車5平7，傌四進一，將4進1，兵三進一，後卒進1，傌四退一，將4退1，兵三平四，車7退2，傌四退一，車7平6，傌四退二，後卒平6，黑勝定），車7平5，帥五平四，殊途同歸，下同圖39第七回合時的局面，和局。

②如改走兵五進一，則將5進1，傌一進八，將5退1，炮七平五，將5平4，傌一進一，將4進1，傌一退八，車5平6，傌一平四，車6進1，帥四進一，卒5進1，炮五平一，卒5進1，炮一進一，卒4進1，帥四退一，卒3平4，炮一退一，卒5進1，炮一平六，將4平5，兵二平三，卒5平6，帥四進一，卒4進1，炮六平五，卒4進1，兵三進一，卒6平7，兵三平四，將5退1，炮五平八，卒4平5，炮八平五，將5平4，炮五平八，卒7進1，炮八進一，卒7平6，帥四退一，卒5進1，兵四平五，卒5平6，帥四平五，後卒平5，炮八平六，卒5進1，帥五平六，卒5平4，帥六平五，卒4進1，黑勝。

③紅方另有兩種著法結果不同：

甲：傌一退二，卒5進1，傌一退五，車6平8，傌一平六，卒5進1，傌六進八，將6進1，傌六平五，車8進3，帥五進一，卒5平4，炮七平五，車8進3，帥五進一，卒4進1，傌五退五，車8平6，傌五平七，車6退1，帥五退一，卒4進1，黑勝。

乙：傌一進一，將6進1，傌一退八，車6平8，傌一平

六，卒5進1，俥六進七，將6退1，俥六進一，將6進1，俥
六平五，車8進2，帥五進一，卒3平4，炮七平五，車8進
4，帥五進一，卒4進1，俥五退四，車8平6，炮五平三，車
6退1，帥五退一，卒4進1，炮三進一，車6進1，帥五退一，
車6退2，帥五進一，車6進2，帥五退一，車6退2，和局。

④如改走俥一平六，則車8平6，俥六平五，卒3進1，
俥五進五，卒3進1，俥五退四，卒3進1，炮七平六，卒3平
4，炮六平八，和局。

第40局　連階累任

「連階累任」出自《後漢書・黃香傳》：「先人餘福，
得以弱冠特蒙徵用，連階累任，遂極台閣。」

本局屬於民間排局「九連環」的類局，其構圖將紅方雙
炮俥設置於一路，頗為新穎。著法微妙，現介紹如下。

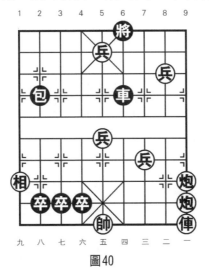

圖40

著法：（紅先和）

1. 前炮平八①　包2平5　　2. 炮八平五　　卒4進1
3. 帥五平六　　包5進4　　4. 前兵平六②　車6退2③
5. 帥六平五④　卒3平4⑤　6. 兵二平三　　包5平9
7. 俥一平二　　包9平8　　8. 俥二平一　　包8平9
9. 俥一平二　　包9平8　　10. 俥二平一（和局）

【注釋】

①如改走前炮平四，則車6進4，炮一平四，車6平5，帥五平四，車5進2，帥四平五，卒4平5，帥五平四，卒5平6，帥四平五，卒6平5，帥五進一，包2平5，黑勝。

②如改走前兵平四，則將6進1，兵五進一，車6進5，帥六平五，車6退2，兵二進一，包5平7，炮一平四，車6進2，俥一進五，車6進1，帥五進一，將6平5，相九進七，車6退4，兵二平三，車6平3，俥一進一，車3平5，帥五平四，包7退6，兵五進一，卒3平4，帥四進一，包7平6，俥一平三，卒2平3，兵三進一，卒4平5，兵三進一，卒3平4，俥三平二，車5平7，兵五進一，將5進1，俥二平五，將5平4，黑勝定。

③如改走包5平9，則俥一平二，包9平7，兵五進一，車6平4，帥六平五，車4退2，兵二平三，車4進1，俥二進九，將6進1，俥二退一，將6退1，俥二平五，包7退5，兵五平四，車4進3，俥五退一，包7退1，俥五進二，將6進1，炮一平四，車4平6，俥五退八，將6退1，兵四平三，車6平8，炮四退一，卒3進1，俥五平四，包7平6，俥四平二，包6平5，俥二進三，紅勝。

④附圖40-1形勢，紅方另有三種著法結果不同。

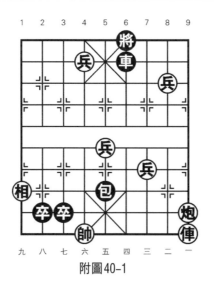

附圖40-1

甲：相九進七，車6平4，帥六平五，車4進7，俥一平四，將6平5，炮一進七，車4平9，俥四進八，卒3平4，帥五平四，包5平6，俥四退六，車9退7，俥四進七，將5進1，帥四進一，車9進7，帥四進一，車9進1，帥四退一，車9平5，俥四平八，車5退4，俥八退七，卒4平5，帥四退一，車5平6，俥八平四，車6進2，黑勝。

乙：兵二平三，車6平4，帥六平五，車4進7，炮一平七，卒2平3，俥一進九，將6進1，俥一退一，將6退1，前兵平四，將6平5，俥一平七，將5平4，俥七進一，將4進1，俥七退七，車4平6，兵四進一，將4進1，俥七進五，將4退1，俥七退五，將4進1，俥七進五，將4退1，俥七退五，將4進1，紅方一將一殺，不變判負，黑勝。

丙：炮一平八，車6平4，帥六平五，車4進4，俥一進四，將6平5，兵二平三，卒3平2，前兵平四，將5平4，俥一進五，將4進1，俥一退七，車4平5，俥一退一，將4平

5，帥五平四，車5平6，俥一平四，車6進3，帥四進一，包
5平2，相九進七，卒2平3，相七退五，卒3平4，兵三進
一，包2進1，帥四進一，卒4平5，兵三進一，包2退8，兵
三進一，包2平6，兵四平三，將5退1，和局。

⑤如改走車6平4，則俥一平四，將6平5，俥四進二，
車4進7，俥四平一，車4平8，兵五進一，包5平6，兵二平
三，車8進1，帥五進一，車8退5，俥一進七，包6退7，兵
五進一，車8平5，帥五平四，車5平6，帥四平五，將5平
4，兵五平六，車6平5，帥五平四，包6平5，兵六進一，車
5平4，炮一進六，卒3平4，俥一平四，卒2平3，俥四退
一，包5進1，俥四退一，車4進3，炮一進一，車4平5，兵
六進一，將4平5，俥四進二，紅勝。

第41局　連輿接席

「連輿接席」出自《梁書‧昭明太子統傳》：「望苑招
賢，華池愛客；托乘同舟，連輿接席。」

本局構圖與上一局有相似之處，但變化趨於複雜。現介
紹如下。

著法：（紅先和）

1.前炮平九	包1平5	2.炮九平五	卒4進1
3.帥五平六	卒3進1	4.帥六進一	包5進4
5.前兵平四①	車6退2②	6.炮一平八	車6平4③
7.帥六平五	車4進4④	8.俥一平七⑤	車4平5
9.俥七進二	將6平5⑥	10.俥七平六	包5平9
11.帥五平六	卒7進1	12.俥六平三	車5平4

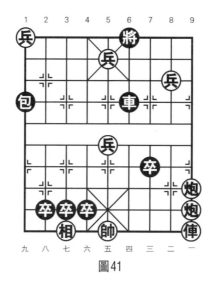

圖41

13.俥三平六　　車4進2　　14.帥六進一（和局）

【注釋】

①如改走前兵平六，則車6進5，帥六進一，包5平8，俥一平二，卒7進1，俥二進二，卒7平8，兵六平五，車6退1，帥六退一，卒8進1，兵二進一，車6平5，兵二進一，卒2平3，黑勝。

②如改走將6進1，則炮一平八，卒7平6（如車6平2，則炮八平七，車2平3，俥一平七，車3進3，炮七進一，卒7平6，兵二平三，將6平5，兵三進一，卒6平5，俥七平九，車3進1，俥九進三，包5退2，俥九平五，車3退2，俥五平六，包5平4，俥六平五，包4平5，俥五平六，和局），俥一平七，車6平4，帥六平五，車4平2，俥七進八，將6退1，俥七進一，將6進1，俥七平八，車2退3，兵九平八，卒6平5，兵二平三，包5退2，帥五平六，和局。

③如改走將6平5，則俥一平七，車6平2，俥七進九，

將5進1，俥七平八，車2平4，帥六平五，車4進4，俥八退一，將5進1，兵五進一，車4平5，俥八平六，車5退1，帥五平六，包5平2，兵二平三，卒7平6，兵九平八，包2平6，俥六退六，車5進2，兵八平七，車5平2，炮八進一，卒6平5，俥六平四，車2平4，炮八平六，卒5平6，俥四平二，車4平3，俥二進四，車3進2，帥六退一，車3進1，帥六進一，車3退3，俥二平五，將5平4，俥五平六，將4平5，炮六平二，車3平5，兵七平六，卒6進1，炮二進五，將5退1，俥六進二，紅勝。

④如改走車4進5，則兵二平三，將6平5，兵三平四，車4退1，兵五進一，卒7平6，兵五進一，車4平5，俥一進九，將5進1，兵四平五，將5平4，帥五平四，包5退4，俥一退一，將4退1，俥一平四，包5平6，俥四退二，車5退3，炮八平五，車5平4，俥四退三，車4進1，兵九平八，將4進1，炮五退一，車4進6，俥四平五，車4退1，帥四進一，車4進1，兵八平七，將4進1，俥五進六，將4退1，炮五進一，車4退2，帥四退一，車4進2，炮五平八，車4退1，帥四進一，車4平2，帥四平五，紅勝。

⑤如改走俥一進三，則車4平5，俥一平三，包5平1，帥五平六，將6平5，炮八進二，包1退1，俥三進六，將5進1，俥三退一，將5退1，炮八平六，車5平4，炮六退一，車4平8，炮六進一，車8退3，俥三平六，車8平2，炮六平二，車2進6，帥六進一，車2退2，炮二平九，車2平1，兵九平八，車1平3，帥六退一，車3退1，帥六進一，車3進2，帥六退一，車3平5，兵八平七，車5進1，帥六進一，車5進1，兵七平六，將5平6，俥六平二，卒3平4，帥六退

一，卒4平3，俥二平一，和局。

⑥如改走包5退1，以下紅方有兩種著法均和：

甲：炮八進二，將6平5，炮八平三，車5退3，炮三進四，包5平4，帥五平四，包4退4，兵九平八，車5平6，俥七平四，車6進5，帥四進一，包4平8，和局。

乙：俥七進七，將6進1，俥七平六，將6平5，帥五平六，卒7進1，兵二平三，包5平9，兵三平四，包9退5，俥六退七，卒7平6，俥六平四，車5平4，俥四平六，車4進2，帥六進一，和局。

第42局　連璧賁臨

「連璧賁臨」出自南宋胡繼宗《書言故事·訪臨類》：「謝二客同至者，連璧賁臨。」

本局將上一局的紅相移至右翼，變化更另具風姿，首著須走前炮平六。現介紹如下。

著法：（紅先和）

1.前炮平六	卒4平5	2.帥五進一	車6進6
3.帥五退一	包9平5	4.炮六平五	包5進5
5.前兵平四①	車6退7②	6.炮二平一③	包5平8④
7.俥二平三⑤	車6進5	8.兵一平二	車6平5
9.炮一平五	車5平6	10.炮五平四	車6平5
11.炮四平五	車5平6	12.俥三進九	將6進1
13.炮五平四	車6平5	14.炮四平五	車5平6
15.炮五平四	車6平5		
16.炮四平五	車5平6(和局)		

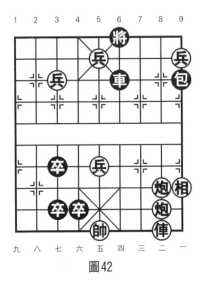

圖42

【注釋】

①如改走炮二平七，則包5退6，帥五平六，卒3進1，炮七平五，卒3平4，炮五進七，卒4進1，帥六平五，車6退2，兵五進一，車6平3，黑勝。

②如改走將6進1，則炮二平七，車6平3，俥二進八，將6退1，俥二平七，卒3平4，兵一平二，包5平3，俥七平六，卒4平5，俥六平五，卒5平6，兵二平三，紅勝。

③附圖4-21形勢，紅方另有兩種著法結果不同。

甲：炮二平三，車6進5，俥二進九，將6進1，兵一平二，車6進3，帥五進一，車6退1，帥五退一，車6平7，俥二平八，前卒平4，兵二平三，將6進1，俥八平四，將6平5，帥五平四，車7退7，俥四平五，車7平5，俥五平四，車5平8，俥四平五，車8平5，俥五平四，車5平8，俥四平五，車8平5，俥五退一，將5退1，兵五進一，卒4平5，兵五進一，卒3平4，兵五進一，卒4平5，兵五平四，後卒平

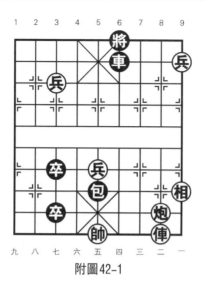

附圖42-1

6，兵七平六，包5退2，兵四進一，包5平6，黑勝。

乙：俥二平三，包5平7，俥三進二，車6進8，帥五進
一，車6退1，帥五退一，車6平8，兵一平二，將6平5，俥
三進七，將5進1，俥三退一，將5退1，帥五平四，車8退
2，俥三進一，將5進1，俥三退八，車8平5，俥三平七，卒
3進1，俥七平九，車5進3，帥四進一，車5退7，俥九進
七，將5退1，俥九平四，卒3進1，兵二平三，車5平3，俥
四進一，將5進1，兵三平四，將5平4，俥四平九，車3平
6，帥四平五，卒3平4，帥五進一，車6平5，帥五平四，車
5進4，俥九退五，將4進1，和局。

④如改走車6進5，則俥二進九，將6進1，兵一平二，
車6平5，兵二平三，將6平5，帥五平四，車5平6，帥四平
五，車6平5，帥五平四，車5平6，帥四平五，車6平5，帥
五平四，車5平6，帥四平五，車6平5，帥五平四，黑一將
一抽，不變作負，紅勝！

⑤如改走俥二進二，則車6進8，帥五進一，車6退1，帥五退一，車6平9，俥二進七，將6進1，兵一平二，將6平5，兵二平三，車9平6，俥二退一，前卒平4，兵三平四，車6退7，俥二退七，車6進1，俥二平六，車6平3，兵五進一，卒3進1，兵五進一，車3進1，俥六平五，卒3平4，兵五平四，將5平4，俥五進三，車3進6，帥五進一，卒4進1，帥五平四，車3退3，帥四進一，車3平6，帥四平五，車6平4，帥五平四，車4進1，俥五退二，車4退2，俥五進四，車4平9，相一退三，車9平7，兵四進一，車7進4，帥四退一，車7退3，帥四進一，和局。

第43局　璧合珠連

「璧合珠連」出自唐代楊炯《公卿以下冕服義》：「然則皇王受命，天地興符，仰觀則璧合珠連，俯察則銀黃玉紫。」

本局與民間排局「九連環」相似，故正著為前炮平五，經過一番拼殺之後，形成單兵和單卒的局面。現介紹如下。

著法：（紅先和）

1.前炮平五①	車6進5	2.炮二平五	包3平8
3.兵一平二	包8平5	4.前兵平四	車6退6②
5.兵二平三	卒4平5③	6.帥五進一	車6平7
7.炮五進五	車7進4	8.俥二平四	將6平5
9.兵七進一④	車7進3	10.帥五進一	車7退1
11.帥五退一	車7進1	12.帥五進一	卒3平4⑤
13.帥五平六	車7退2	14.帥六退一	車7平5

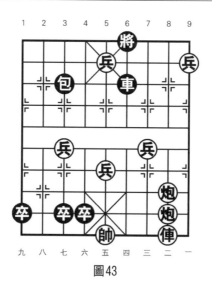

圖43

15.俥四進七　　將5進1　　16.帥六進一　車5退4

17.俥四平五　　將5進1(和局)

【注釋】

①如改走前炮平六，則包3平5，炮六平五，卒4進1，帥五平六，包5進5，前兵平四，車6退1，炮二平三，包5平8，兵三進一，車6平2，炮三退一，車2進7，帥六平五，卒3平4，兵三平四，卒4平5，帥五平四，車2退1，黑勝。

②如改走將6進1，則前炮進五，將6平5，俥二進五，車6平9，帥五平四，車9平6，帥四平五，車6平9，帥五平四，車9平6，帥四平五，車6平9，帥五平四，黑一將一殺，不變作負，紅勝。

③如改走包5進5，則炮五平三，車6平7，炮三進七，包5平2，炮三平七，包2進2，俥二進九，將6進1，炮七退七，卒1平2，炮七進一，卒2平3，俥二平八，卒3進1，俥八退九，卒3平2，炮七平三，卒2平3，炮三退二，紅勝。

④如改走俥四進六，則車7平3，炮五平三，車3平7，炮三平六，卒3平4，帥五平六，車7平4，帥六平五，車4退3，俥四平五，將5平6，俥五退一，卒1平2，俥五退一，卒2平3，俥五進一，卒3平4，帥五進一，車4平6，帥五平六，卒4平5，帥六平五，卒5平6，帥五平六，車6進5，帥六退一，車6平5，俥五平四，將6平5，俥四退四，車5退1，俥四進一，車5平4，俥四平六，車4進1，帥六進一，和局。

⑤如改走車7退2，則兵五進一，卒3平4，兵五進一，車7平3，帥五平六，車3平4，帥六平五，車4平3，帥五平六，車3平4，帥六平五，車4平3，帥五平六，車3退2，俥四進五，車3退2，兵五進一，車3平4，帥六平五，將5平4，帥五平四，車4進5，帥四退一，車4平8，俥四進四，將4進1，炮五進二，車8退5，炮五平六，車8進6，帥四進一，車8退5，兵五平六，將4平5，炮六退八，車8平4，炮六平三，車4平7，炮三平五，車7進5，炮五退一，車7進1，炮五進一，車7平6，炮五平四，車6平5，炮四平三，車5平6，炮三平四，卒1平2，俥四退五，車6平5，炮四平三，車5退1，炮三平八，車5平2，俥四平五，將5平4，帥四平五，車2平4，和局。

第44局　比肩連袂

「比肩連袂」出自明代徐弘祖《徐霞客遊記・遊恒山日記》：「近則龍山西亙，支峰東連，若比肩連袂。」

本局是對「大九連環」的修改。著法精彩，變化複雜深

奧，堪稱佳構。

縱觀「九連環」系列，很難說哪一局是「大九連環」的成功改局。從圖式、子力佈局上看，最成功的應該就是這則修改局。現介紹如下。

圖44

著法：（紅先和）

1.前炮平五	包9平8	2.兵一平二	車6進5
3.炮二平五	包8平5	4.前兵平四	車6退6①
5.兵二平三	車6平7②	6.前炮進五	車7進5
7.俥二平四	將6平5	8.後炮進一	車7進2③
9.前炮平六	將5平4	10.俥四進九	將4進1
11.俥四退一	將4退1	12.炮五平六	將4平5
13.帥五平四	車7進1④	14.帥四進一	車7平5
15.前炮平五	車5退3	16.炮五進一	車5進3⑤
17.炮六進六⑥	卒4平5	18.帥四進一	車5平2⑦

19.帥四平五	車2退7	20.帥五退一	車2平5
21.帥五平四	車5進7	22.帥四進一	卒3平4
23.俥四平一	車5平9	24.炮六平九	車9退2
25.帥四退一	車9平5	26.俥一平四	卒4平5
27.炮五退七	車5進1	28.帥四退一	卒9進1
29.俥四進一	將5進1	30.炮九進一	卒9進1
31.炮九平五	車5平4	32.俥四退五	將5退1
33.俥四平一	車4平5	34.俥一平四(和局)	

【注釋】

①黑方另有兩種著法，均負。

甲：將6進1，前炮進五，將6平5，俥二進六，車6進1，後炮平七，卒4平3，炮五退三，車6退2，俥二平五，將5平4，兵八平七，車6平7，俥五平四，車7進3，俥四退六，車7平6，帥五平四，紅勝定。

乙：將6平5，兵二平三，將5平4，俥二進九，將4進1，兵四平五，將4平5，前炮進五，車6退1，後炮進一，車6平5，俥二退七，將5平4，前炮平一，卒4進1，帥五進一，卒3平4，帥五平四，車5平6，炮五平四，將4平5，炮一進一，將5進1，俥二進五，車6退4，俥二平四，將5平6，紅勝定。

②如改走卒4平5，則帥五進一，車6平7，炮五進五，車7進5，兵五進一，車7進2，帥五進一，卒3平4，帥五平六，卒4平3，帥六平五，車7退3，兵五進一，卒3平4，俥二平四，將6平5，俥四進六，車7平2，帥五平六，卒4平3，帥六平五，車2退3，俥四平一，車2平5，俥一平五，車5進1，兵五進一，和局。

③如改走車7平5，則俥四進二，將5平4，前炮平六，卒3進1，兵八平七，卒3平4，帥五平四，後卒平5，俥四進七，將4進1，俥四退一，將4退1，兵七進一，車5進1，兵七平六，將4平5，俥四進一，紅勝。

④如改走卒4平5，則後炮平五，將5平4，炮六退七，卒3進1（如車7退1，則兵八平七，車7平5，兵七平六，將4平5，兵六平五，將5平4，前兵進一，紅勝），兵八平七，卒5進1，帥四平五，卒3平4，帥五平四，車7退8，兵七平六，車7進7，俥四進一，紅勝。

⑤如改走車5進1，則炮五平九，卒4平5，帥四退一，車5平4，俥四進一，將5進1，兵八進一，車4退6，俥四退一，將5進1，俥四平六，卒3平4，俥六平五，將5平4，俥五平四，卒4進1，俥四退一，紅勝。

⑥如改走俥四平三，則車5退2，炮六進六，卒4平5，炮五退七，車5進1，帥四進一，車5退6，炮六平五，車5平2，炮五退二，車2進5，帥四退一，車2平5，俥三退二，卒9進1，俥三平四，卒3平4，帥四退一，卒4平5，炮五退五，車5進1，俥四退二，車5退2，帥四進一，卒9進1，俥四退二，卒9平8，俥四進二，卒8平7，俥四退二，卒7進1，俥四進七，將5進1，俥四退七，車5平6，俥四進一，卒7平6，黑勝。

⑦黑方另有兩種著法，均負。

甲：車5平9，帥四平五，卒5平4，帥五平四，車9平2，兵八平七，車2平6，帥四平五，車6平9，帥五平四，車9平6，帥四平五，車6平9，帥五平四，車9退2，帥四退一，車9平5，炮六平八，卒4平5，炮五退七，車5進1，帥

四進一，車5退1，帥四退一，車5平2，兵七平六，卒3平4，兵六平五，將5平4，兵五進一，紅勝。

乙：車5平4，帥四平五，車4退8，俥四平一，將5平6，兵八平七，車4平2，炮五平六，車2進6，帥五退一，車2退4，俥一進一，將6進1，俥一平五，卒3平4，帥五平六，車2平4，帥六平五，車4退2，俥五退三，將6退1，兵七平六，車4平3，俥五進三，將6進1，兵六平五，卒9進1，兵五進一，車3平5，俥五退一，將6退1，俥五退三，卒9進1，俥五平四，紅勝。

第45局　藕斷絲連

「藕斷絲連」出自唐代孟郊《去婦》詩：「妾心藕中絲，雖斷猶相連。」

本局構圖與上一局相似，也是關於「九連環」的改局。

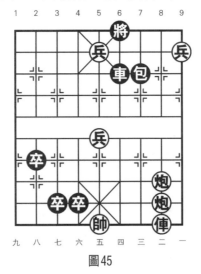

圖45

但變化上有新的奧妙，首著前炮平七的著法更是意料之外，顛覆了同類局的開局。現介紹如下。

著法：（紅先和）

1.前炮平七①	卒4平5	2.帥五進一	車6進6
3.帥五退一	包7平5	4.炮七平五	包5進5
5.炮二平七②	包5退6	6.帥五平六	車6平3
7.俥二進九	將6進1	8.俥二退六③	車3進1
9.帥六進一	車3退3	10.俥二平七	卒2平3
11.兵五進一④	包5退1	12.兵八平七	將6平5
13.兵五平四	卒3平4	14.兵七進一	包5平4
15.兵七平六	將5平4	16.帥六平五	包4平3
17.兵四進一	包3進1		
18.帥五退一	包3平9(和局)		

【注釋】

①如改走前炮平五，車6進5，炮二平五，包7退2，俥二平三，包7進7，俥三平二，包7退7，俥二平三，包7進7，俥三平二，包7退7，紅方長殺，不變作負，黑勝定。

②如改走前兵平四，則車6退7，炮二平一，包5平8，俥二平三，包8平7，俥三進二，車6進8，帥五進一，車6退1，帥五進一，車6平9，俥三進七，將6進1，兵一平二，卒3平4，兵二平三，將6平5，俥三平四，卒2平3，俥四退一，將5退1，帥五平四，卒4平5，俥四進一，將5進1，兵三平四，將5平4，帥四平五，卒3平4，兵八平七，卒4平5，帥五平四，車9退1，黑勝。

③如改走俥二退四，則包5平4，俥二平四，將6平5，帥六平五，車3退3，兵五進一，包4進3，兵五進一，車3平

5，帥五平四，車5退2，兵八平七，包4退4，兵七平六，卒2平3，俥四進三，將5退1，兵六進一，卒3平4，兵一平二，卒4進1，兵二平三，卒4進1，兵六平五，車5退2，俥四平五，將5進1，黑勝定。

④如改走兵一進一，則包5退1，兵五進一，將6平5，兵五平六，卒3平4，兵八平七，包5平4，黑勝定。

第五章 脫韁新篇

　　「野馬脫韁」是民間流傳的一則排局，不知是何年代的作品，也不知是何人所作，在其他古譜中均未見刊載，可能是靠手抄口傳下來的。

　　圖勢的布子結構很巧妙，著法也頗精奧，是一則不可多得的佳構。原局名叫「圍解平城」，蔣權編著的《江湖百局秘譜》將其改名為「野馬脫韁」（如附圖）。

　　本章收錄的是筆者創作排擬的新作，故名「脫韁新篇」。

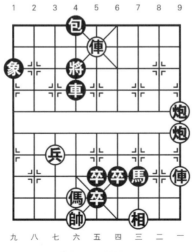

附圖　野馬脫韁

第46局　縱橫天下

「縱橫天下」出自元代陳以仁《存孝打虎》第一折：「黃巢縱橫天下，朝中文武並不以社稷為重。」

本局構圖頗具古風，具有江湖特色，結論是和局。現介紹如下。

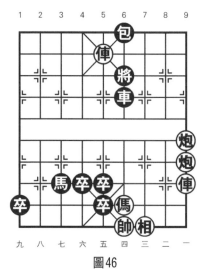

圖46

著法：（紅先和）

1.前炮平四	車6進2	2.炮一平四	車6平9
3.炮四進六①	車9進2	4.相三進一	卒4進1
5.俥五退六	將6退1	6.俥五進二②	將6退1
7.俥五平四	將6平5	8.傌四進三	卒4進1
9.俥四平五	將5平4	10.俥五退三	馬3進5
11.帥四進一	馬5退4	12.傌三進四	卒1平2
13.傌四退五	卒2平3		

14.帥四進一　　卒3平4(和局)

【注釋】

①如改走傌四進二，則車9進2，相三進一，包6平2，傌五平八，後卒平6，傌八進一，卒4進1，傌八平四，將6平5，傌四平五，將5平6，傌五平六，卒4進1，傌六平四，將6平5，傌四平五，將5平6，傌五退八，馬3進5，傌二退四，馬5退6，傌四退六，馬6進4，黑勝定。

②紅方另有兩種著法均負。

甲：傌五平七，將6退1，傌七平四，將6平5，傌四平五，將5平6，傌五退一，卒4平5，相一進三，卒1平2，相三退五，卒2平3，相五進三，卒3平4，相三退五，卒5平6，帥四平五，卒6進1，黑勝。

乙：傌五進七，馬3退4，傌五退五，馬4進5，傌五退二，將6退1，傌五平四，將6平5，傌四平五，將5平6，傌五退一，卒4平5，相一進三，卒5平6，帥四平五，卒1平2，黑勝定。

第47局　功蓋天下

「功蓋天下」出自唐代李復言《續玄怪錄·李衛公靖》：「其後竟以兵權靜寇難，功蓋天下。」

著法：（紅先和）

1.前炮平四　車6進2　　2.炮一平四　車6平9

3.傌五平四　將6退1　　4.傌一進二　後卒平6

5.傌一平四　將6平5　　6.傌四平五　將5平6

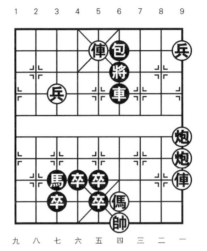

圖47

7.俥五退三	卒4進1	8.俥五進八	卒4平5
9.傌四進二	卒3平4	10.兵一平二	卒4進1
11.兵二平三	將6進1	12.俥五退八	馬3進5
13.傌二退四	馬5退3	14.兵七平六	卒4平5
15.帥四平五	卒6進1	16.兵六平五	卒6平5
17.帥五平四	馬3退5	18.兵三平二	馬5退4
19.炮四退一	馬4進5	20.炮四進一	馬5退4
21.炮四退一	馬4退3	22.兵五平四	將6平5
23.炮四平五	馬3進4	24.兵四進一	將5退1
25.炮五進三	馬4退2	26.兵二平三	馬2進3
27.兵三平四	將5退1	28.炮五進一	馬3進4
29.後兵平五	將5平4	30.炮五退四	馬4退3
31.炮五進四	馬3進4	32.炮五退四	馬4退3

33.炮五進四(和局)

第48局　一匡天下

　　「一匡天下」出自《論語·憲問》：「管仲相桓公，霸諸侯，一匡天下，民到於今受其賜。微管仲，吾其被髮左衽矣。」

　　本局頗具古風，雙方殺氣騰騰，在經過一番激烈的搏鬥之後，以一兵一卒握手言和。現介紹如下。

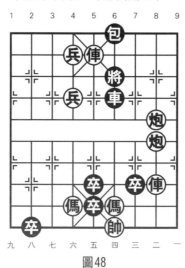

圖48

著法：（紅先和）

1.前炮平四	車6進1	2.炮二平四	車6平8
3.炮四進五	車8進3	4.俥五退一	將6平5
5.傌四進二	後卒平6	6.後兵平五	將5平4
7.傌六進五	卒2平3	8.炮四平一	將4退1
9.炮一退七①	卒3平4②	10.炮一退二	將4平5③
11.炮一平六	卒7平8	12.炮六進四④	將5平6

13.炮六退三⑤　　卒8平7　　14.傌五退三　　　卒5平4

15.傌三退二　　　卒4平5　　16.兵五進一　　　卒6進1

17.傌二進四　　　卒5平6　　18.帥四平五（和局）

【注釋】

①如改走炮一退九，則卒7平8，炮一平七，卒8平7，炮七進一，卒6進1，傌五退四，卒7進1，傌四進三，卒7進1，黑勝。

②如改走卒7平8，則炮一平四，卒3平4，炮四平五，卒8進1，傌五退七，卒4平5，炮五退二，卒5進1，帥四平五，紅勝定。

③如改走卒7平8，則兵五進一，卒4平5，炮一平五，卒5進1，帥四平五，卒8平7，傌五進六，卒6平5，傌六進七，卒7平6，傌七進八，將4退1，兵五進一，卒6進1，傌八退七，紅勝。

④如改走炮六進一，則卒8平7，傌五退三，卒5平4，傌三退二，卒4平5，兵五平四，卒5進1，黑勝。又如炮六進二，則卒8進1，炮六退一，卒6進1，炮六平四，卒8平7，黑勝。

⑤如改走炮六平五，則卒6進1，傌五退四，卒8平7，兵五平四，卒7進1，黑勝。

第49局　經緯天下

「經緯天下」出自《史記・秦始皇本紀》：「普施明法，經緯天下，永為儀則。」

本局中第11回合黑方包5進8去車是和局的關鍵之著，

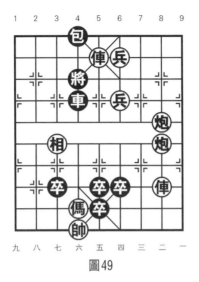

圖49

黑方捨此必敗。

著法：（紅先和）

1.前炮平六	車4進1	2.俥五平六	將4平5
3.後兵平五	將5平6	4.俥二平四	後卒平6
5.兵五平四	將6平5	6.俥六平五	將5平4
7.俥五退七	卒3平4	8.帥六平五	卒6平5
9.俥五平三①	包4平5	10.前兵平五	卒5進1
11.俥三平五	包5進8②	12.兵四進一	車4平8
13.炮二平三	車8平7	14.炮三平二	車7平8③
15.炮二平三	車8退2	16.炮三進三	車8平7
17.兵四平三	卒4進1		
18.兵三平四	包5退5(和局)		

【注釋】

①如改走相七退五，則卒4進1，俥五平三，卒4進1，帥五平四，車4平6，俥三平四，卒4平5，帥四平五，車6進

4，黑勝。

②如改走車4平7（如車4平8，則兵四平五，包5進3，俥五進五，車8進1，俥五進一，紅勝。又如車4平9，則俥五進六，包5進2，炮二進三，包5進1，兵四進一，包5退1，兵四平五，紅勝），相七退五，車7平5，兵五進一，將4平5，帥五平六，卒4平5，俥五平一，卒5平4，傌六進四，車5平4，兵四平五，將5平4，炮二退四，卒4平5，帥六平五，車4平5，俥一進六，將4退1，後兵進一，卒5平6，帥五平四，車5平7，俥一進一，紅勝。

③如改走車7進5，則帥五進一，卒4進1，帥五平四，車7退1，帥四退一，車7平8，炮二平三，車8退6，炮三進三，車8平7，兵四平三，卒4平5，兵三平四，卒5平4，帥四平五，紅勝。

第50局　席捲天下

「席捲天下」出自西漢賈誼《過秦論》：「有席捲天下，包舉宇內，囊括四海之意，併吞八荒之心。」

本局首著如按常規走平炮照將則敗，必須用俥五平六，其目的是使黑方不敢走將6退1，否則紅方有殺棋。這打破了常規的平炮照將的思路，就此展開了雙方激烈的拼搏。現介紹如下。

著法：（紅先和）

1.俥五平六①　　將4平5②　　2.後兵平五　　車4平5

3.前炮平五　　車5進2　　4.炮一平五　　車5平9

5.俥六進一　　車9進3　　6.炮五退二　　卒5進1

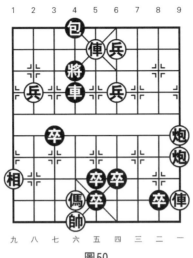

圖50

7.俥六平五	將5平6	8.俥五退八	將6退1
9.俥五進二	卒6進1	10.傌六進四	車9進1
11.帥六進一	車9退5	12.俥五平六	卒3進1
13.俥六平七	車9平2	14.俥七平四	將6平5
15.俥四平五	將5平6	16.傌四進六	車2退1
17.傌六進七	車2平4	18.俥五平六	車4進3
19.傌七退六	卒8平7(和局)		

【注釋】

①如改走前炮平六，則車4進2，炮一平六，車4平9，傌六進七，包4進6，俥五退六，卒6平5，俥一進三，後卒平4，傌七退六，卒4進1，黑勝。

②如改走將4退1，則前炮平六，車4進2，炮一進五，將4進1，俥一進六，紅勝。

第51局　一齊天下

　　「一齊天下」出自東漢荀悅《漢紀・武帝紀三》：「今陛下臨制海內，一齊天下，口雖未言，聲疾雷電，令雖未發，行化如神。」

　　本局看似黑方棄雙包照將，即可速勝，就算黑方不吃第二只炮而平車攔俥，也可以吃俥取勝。實則開局後的黑包和四只卒具有連殺的著法，故紅方第三回合須走俥二平五吃卒，方可展開通往和棋之路。現介紹如下。

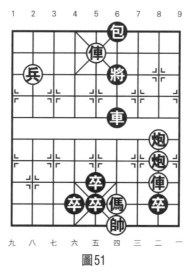

圖51

著法：（紅先和）

1.前炮平四	車6進1	2.炮二平四	車6平8
3.俥二平五①	卒5平6	4.帥四平五	卒4平5
5.後俥退一	卒6平5	6.俥五退七	包6進6
7.兵八平七	卒8平7	8.俥五平三	車8平5

　9.帥五平四　　車5平6　　10.帥四平五②　車6平5③
11.帥五平四　　將6平5　　12.俥三進六　　將5退1
13.俥三平四　　車5退3
14.俥四平五　　將5進1（和局）

【注釋】

①如改走俥二進二，則包6進6，傌四進二，後卒平6，傌二進四，卒6進1，黑勝。

②如改走兵七平六，則包6平5，帥四平五，包5退6，俥三進八，車6平5，帥五平六，將6退1，俥三退一，將6退1，兵六進一，和局。

③如改走包6平5，則俥三進六，將6退1，俥三進一，將6退1，俥三進一，將6進1，俥三平五，車6退3，兵七進一，車6進4，兵七平六，車6平7，和局。

第52局　平治天下

「平治天下」出自《孟子・公孫丑下》：「如欲平治天下，當今之世，舍我其誰也？」

本局雙方解殺還殺精彩異常，最後拼盡全力，僅剩兵卒成和。現介紹如下。

著法：（紅先和）

　1.前炮平六　　車4進1　　2.炮一平六　　車4平9
　3.傌六進七　　包4進5　　4.俥五退四　　包4進1①
　5.俥五平六　　將4平5　　6.傌七進六　　包4退2②
　7.俥六平五　　將5平6　　8.俥一進二　　卒5平4
　9.俥一平六　　車5退3　　10.俥六進二　　車5退3

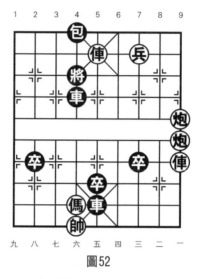

圖52

11.俥六退五　車5進4	12.俥六進五　車5退4
13.俥六退四　車5進1	14.俥六平八　將6平5
15.俥八平六　卒7進1	16.兵三平四　將5平6
17.俥六平四　將6平5	18.俥四平六　將5平6
19.俥六進五　卒7進1	20.俥六平五　車5退2

21.兵四平五（和局）

【注釋】

①如改走包4退2，則俥一進二，卒5平4，俥一平六，卒4進1，傌七退六，車5平4，帥六平五，車4退4，俥五進五，卒7平6，兵三平四，卒6平5，俥五退六，包4平2，俥五進四，將4退1，兵四平五，將4退1，俥五平八，紅勝定。

②如改走車9平4，則俥一進四，將5退1，兵三平四，將5平6，俥六進一，卒5平4，俥六退二，將6平5，俥六退一，紅勝定。

第53局　威震天下

「威震天下」出自西漢桓寬《鹽鐵論‧非鞅》：「蒙恬
卻胡千里，非無功也，威震天下，非不強也。」

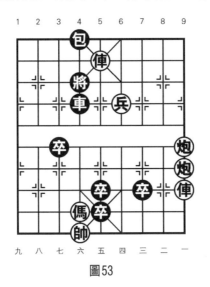

圖53

著法：（紅先和）

1.前炮平六	車4進2	2.炮一平六	車4平9
3.俥五退六	車9進2	4.俥五退一	卒7進1①
5.兵四平五	車9進2	6.俥五退一	包4進6
7.馬六退四②	卒7平6	8.兵五進一	將4退1
9.俥五進六	卒3平4	10.帥六進一	車9退2
11.俥五平四	車9平5	12.俥四退五	車5退5
13.俥四進七	將4退1	14.俥四退五	包4平5
15.馬四進三	包5退3	16.俥四進六	將4進1

17.俥四退三　　卒4進1　　18.傌三進四　　卒4進1

19.帥六平五　　包5平4　　20.俥四平五　　車5進1

21.傌四進五　　將4退1（和局）

【注釋】

①如改走車9進2，則俥五退一，包4進6，傌六進五，車9平5，帥六平五，卒7進1，兵四進一，將4退1，兵四平五，卒3平4，傌五進三，卒4平5，傌三進四，卒5平4，兵五進一，將4退1，傌四退三，包4平3，傌三進五，包3退4，帥五平四，卒7平8，傌五退四，卒4進1，傌四進三，卒4平5，傌三進五，包3退1，兵五平六，將4平5，傌五進七，卒5平6，兵六平七，卒8平7，兵七平六，卒6進1，兵六平五，將5平6，傌七退五，卒7平6，帥四平五，後卒平5，傌五進三，紅勝。

②如改走傌六進四，則車9平5，帥六平五，包4平6，傌四進六，包6平5，傌六進七，將4退1，兵五進一，卒3平4，傌七進八，將4退1，帥五平四，卒4平5，兵五平六，包5平4，兵六進一，將4平5，傌八進七，包4平5，傌七退九，卒7平8，傌九退七，卒5平6，兵六平五，將5平6，傌七退六，包5退2，傌六進八，包5退2，傌八進六，卒6進1，傌六退五，卒6進1，傌五進三，包5平7，傌三退四，包7進7，傌四進三，包7退5，傌三退五，包7退2，帥四平五，卒6平5，帥五平六，卒8平7，傌五進六，包7平5，傌六退七，包5進4，傌七進六，包5退4，傌六退五，包5平7，傌五進六，包7平5，和局。

第54局　獨步天下

「獨步天下」出自《後漢書・戴良傳》：「獨步天下，誰與為偶！」

本局變化微妙，是一則短小精悍的佳構。現介紹如下。

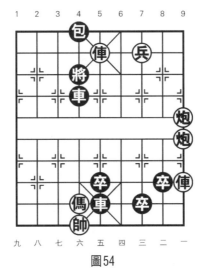

圖54

著法：（紅先和）

1.前炮平六	車4進1	2.炮一平六	車4平9
3.傌六進七	包4進5	4.俥五退六①	車5退1
5.俥一進三	車5平4	6.帥六平五	包4平5
7.帥五進一	車4退1	8.俥一平六	車4退2
9.傌七進六	包5退5	10.傌六進四	將4退1
11.兵三平四	卒8平7	12.帥五進一	前卒平6
13.傌四退六②	包5進4	14.傌六退八	包5退4③
15.傌八進六	卒7平8	16.傌六退八	包5進3

17. 傌八進七	將4進1	18. 兵四平五	卒8平7
19. 兵五平四	包5退3	20. 傌七進八	將4退1
21. 傌八退九	將4進1	22. 傌九進八	將4退1
23. 傌八退九	將4進1	24. 傌九進八	將4進1
25. 傌八退九	卒7平8	26. 傌九進八	卒8平7
27. 傌八退九	包5進6	28. 傌九進八	包5退3
29. 傌八退七	將4進1	30. 兵四平五（和局）	

【注釋】

①如改走俥五退四，則包4退2，俥一進三，卒5平4，俥一平六，卒4進1，傌七退六，車5平4，帥六平五，車4退4，俥五進五，卒7平6，兵三平四，將4退1，俥五退一，將4退1，俥五進一，將4進1，兵四平五，將4進1，兵五平四，將4退1，俥五退一，將4退1，俥五進一，將4進1，兵四平五，將4進1，兵五平四，將4退1，俥五退一，將4退1，俥五退二，車4進4，俥五進三，將4進1，兵四平五，將4進1，兵五平四，卒6平5，俥五退八，車4平5，帥五進一，包4平2，黑勝定。

②如改走傌四退二，則包5平8，兵四平五，將4退1，兵五平四，包8進3，兵四平五，包8平9，傌二退一，卒7平8，帥五平四，卒6平5，帥四平五，卒5平4，帥五平四，包9退1，帥四平五，包9進3，帥五平四，包9平4，傌一進三，卒8平7，帥四平五，包4平6，傌三進二，包6平8，傌二退一，包8進1，兵五平四，包8平9，傌一退三，包9平8，傌三進五，包8進1，傌五退四，包8平6，黑勝定。

③黑方另有三種著法均和。

甲： 將4進1，傌八進七，包5退1，兵四平五，包5進

3，兵五平四，包5退3，兵四平五，包5進3，兵五平四，包5退3，兵四平五，和局。

乙：將4退1，俥八進九，包5退4，俥九進七，將4進1，俥七退六，包5進4，俥六退八，將4退1，俥八進九，包5退4，俥九進七，將4進1，俥七退六，包5進4，和局。

丙：包5平2，兵四平五，將4退1，俥八進六，包2退3，俥六進七，包2平3，俥七退六，包3平2，俥六進七，包2平3，俥七退六，和局。

第六章 三戰新篇

　　「三戰新篇」是「三英戰呂布」（如附圖）新篇的簡稱。

　　「三戰呂布」出自《三國演義》第五回：「發矯詔諸鎮應曹公破關兵三英戰呂布……單道著玄德、關、張三戰呂布。」

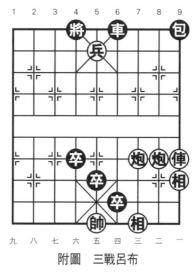

附圖　三戰呂布

第55局　三年不蜚

　　「三年不蜚」出自《史記・楚世家》：「三年不蜚，蜚將沖天，三年不鳴，鳴將驚人。」

本局是在民間排局「三戰呂布」基礎上創作排擬而成。圖式簡潔，頗具古韻。本局結論雖為黑勝，但仍不失為一則佳構，現介紹如下。

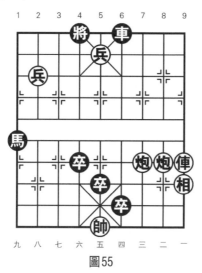

圖55

著法：（紅先黑勝）

1.炮三進六	車6平7	2.炮二進六	車7進9
3.相一退三	卒5進1	4.帥五平六	卒5平4
5.帥六平五	後卒平5	6.兵五進一	將4進1
7.俥一進五	將4進1	8.兵八平七	將4平5
9.俥一退二①	卒4平5②	10.帥五平六	馬1進3
11.兵七平六	將5退1	12.兵六進一	將5退1
13.俥一平八	將5平6	14.俥八平四	將6平5
15.俥四平八	將5平6	16.俥八平四	將6平5
17.俥四平八	將5平6（紅方一將一殺，不變作負）		

【注釋】

①紅方另有兩種著法，均負。

甲：俥一退七，卒4平5，帥五平六，馬1進3，兵七平六，將5退1，俥一進七，將5退1，俥一平八，前卒平4，帥六平五，將5平6，炮二退九，卒6平5，黑勝。

乙：俥一退三，卒4平5，帥五平六，馬1進3，兵七平六，將5退1，兵六進一，將5退1，俥一平七（如兵六平五，則將5進1，炮二平七，後卒平4，俥一平五，將5平6，俥五平四，將6平5，俥四平五，將5平6，俥五退三，卒5平4，帥六平五，卒6進1，黑勝），馬3進2，俥七退四，後卒平4，兵六進一，將5進1，炮二平五，將5平4，俥七平八，卒4進1，俥八進七，將4退1，俥八進一，將4進1，炮五平六，卒4進1，炮六退八，卒5平4，帥六平五，卒4平5，黑勝。

②如改走卒5進1，則俥一平五，將5平6，俥五平四，將6平5，俥四退五，卒5進1，俥四平五，卒4平5，帥五平四，馬1進3，炮二退八（如兵五平六，則馬3退4，炮二平五，卒5平4，兵七進一，將5平4，相三進五，馬4進6，帥四進一，馬6進5，炮五退六，和局），馬3退4，炮二平三，馬4退3，炮三進四，馬3進5，炮三平五，馬5進7，相三進五，馬7進5，兵五平四，卒5平4，帥四進一，將5退1，相五進七，和局。

第56局　三元及第

「三元及第」出自清代李漁《笠翁對韻》：「三元及第才千頃，一品當朝祿萬鍾。」

上局結果演變為黑勝，較為可惜。本局將黑方1路馬前

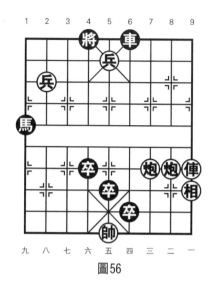

圖56

進一步，試圖修改成和局，但結果仍為黑勝。現介紹如下。

著法：（紅先黑勝）

1.炮三進六	車6平7	2.炮二進六	車7進9
3.相一退三	卒5進1	4.帥五平六	卒5平4
5.帥六平五	後卒平5	6.兵五進一	將4進1
7.俥一進五	將4進1	8.兵八平七	將4平5
9.俥一退三①	卒5進1②	10.俥一平五③	將5平6
11.俥五平四	將6平5	12.俥四退四④	卒5進1
13.俥四平五	卒4平5	14.帥五平四	馬1進3
15.兵五平六⑤	馬3進5	16.炮二退八	馬5進3
17.相三進五	馬3進4	18.炮二進八	卒5平6
19.帥四平五	馬4退3	20.炮二平四	卒6平5
21.帥五平四	馬3退5	22.炮四退八⑥	馬5退6
23.炮四平三	馬6進7	24.炮三進一	馬7進5
25.兵七平八	馬5退7	26.兵八平七	馬7退5

27.兵七平八　　馬5進4　　28.炮三平五　　馬4進2

29.兵八平七　　馬2進4　　30.炮五進二　　馬4退6

31.兵七平六　　將5退1　　32.後兵進一　　將5進1

33.炮五退二　　馬6進8

34.炮五平三　　卒5平6(黑勝)

【注釋】

①如改走俥一退七，則卒4平5，帥五平六，後卒平4，兵七平六，將5平4，俥一進一，馬1進3，俥一進二，卒4進1，俥一平六，將4平5，炮二退九，卒5平4，黑勝。

②如改走卒4平5，則帥五平六，馬1進3，兵七平六，將5退1，兵六進一，將5退1，炮二退九，紅勝定。

③如改走兵七平六，則將5平4，俥一平六，將4平5，俥六退四，卒5進1，俥六平五，卒6平5，帥五平四，馬1進3，黑可勝。

④如改走兵七平六，則將5退1，俥四退四，卒5進1，俥四平五，卒4平5，帥五平四，馬1進3，兵五平六，馬3進4，相三進五，馬4退5，炮二平三，馬5進7，後兵平七，馬7進8，炮三退八，馬8退7，炮三進一，馬7進5，兵七平六，馬5退7，前兵平七，馬7進5，兵七平六，馬5進4，炮三平五，馬4進2，前兵平七，馬2進4，炮五進二，馬4退6，兵七平六，馬6進8，炮五平三，卒5平6，黑勝。

⑤如改走炮二退八（如相三進五，則馬3進5，炮二退八，馬5退6，炮二平三，馬6進7，炮三進一，馬7進5，下同主變，黑勝），則馬3進4，相三進五，馬4退5，炮二平三，馬5進7，炮三進一，馬7進5，兵五平四，馬5退3，炮三進六，馬3退5，炮三退六，馬5進4，炮三平五，馬4進

2，炮五進一，馬2進4，兵四平三，馬4退6，炮五退一，馬6進8，兵七平六，將5平4，炮五平三，馬8退7，黑勝。

⑥如改走炮四退六，則馬5退6，炮四退二，馬6進7，炮四平三，卒5平6，帥四平五，卒6平7，黑勝定。

第57局　三命而俯

「三命而俯」出自《左傳・昭公七年》：「一命而傴，再命而僂，三命而俯。」

本局是在上局基礎上增加了一只紅方九路兵，就成為一則和局。現介紹如下。

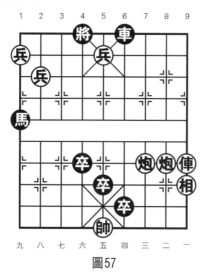

圖57

著法：（紅先和）

1.炮三進六	車6平7	2.炮二進六	車7進9
3.相一退三	卒5進1	4.帥五平六	卒5平4
5.帥六平五	後卒平5	6.兵五進一	將4進1

7.俥一進五	將4進1	8.兵八平七	將4平5
9.俥一退二	卒5進1	10.俥一平五	將5平6
11.俥五平四	將6平5	12.兵七平六①	將5退1
13.俥四退五②	卒5進1	14.俥四平五	卒4平5
15.帥五平四	馬1進3	16.兵五平六	馬3退2
17.炮二平五	卒5平4	18.帥四進一	馬2退4
19.炮五平三	卒4平5	20.帥四進一	馬4進6
21.炮三退六（和局）			

【注釋】

①如改走俥四退五，則卒5進1，俥四平五，卒4平5，帥五平四，馬1進3，兵九平八，馬3進5，炮二退八，馬5進3，相三進五，馬3進4，炮二進一，馬4退5，兵八平七，馬5退6，炮二退一，馬6進7，炮二平三，馬7退5，炮三退一，卒5平6，帥四平五，將5平6，炮三平四，卒6進1，帥五進一，和局。

②如改走兵六進一，則將5進1，俥四退五，卒5進1，俥四平五，卒4平5，帥五平四，馬1進3，炮二退八，馬3進4，相三進五，馬4退5，炮二退一，馬5進7，炮二平三，馬7進5，炮三進二，馬5退3，炮三進六，馬3進2，炮三平五，將5平4，炮五退五，將4平5，兵五平四，馬2進4，炮五進三，馬4退6，炮五平三，馬6退7，炮三平五，馬7進8，黑勝。

第58局　三折其肱

「三折其肱」出自春秋時期魯國左丘明所著《左傳·定

公十三年》：「三折肱知為良醫。」

　　本局構圖與以上三局有所不同，紅方中路設置了後兵。著法趨於複雜，結論是和局。現介紹如下。

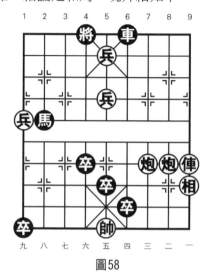

圖58

著法：（紅先和）

1.炮三進六	車6平7	2.炮二進六	車7進9①
3.相一退三	卒5進1	4.帥五平六	卒5平4
5.帥六平五	後卒平3②	6.前兵進一	將4平5
7.俥一平五③	將5平4	8.兵五平六	卒4平5
9.俥五退二	卒6平5	10.帥五進一	馬2退4
11.炮二退九	卒3平4	12.炮二平九	卒4平5
13.炮九平六	馬4進3	14.兵九平八	馬3進1
15.兵八平七	馬1進3	16.炮六進二	將4平5
17.兵七平六	將5平6	18.兵六平五	馬3退4
19.炮六平四	將6平5	20.帥五平六	馬4進6
21.兵五進一	馬6退7	22.兵五平四	馬7進8

23.炮四平五　　將5平6　　24.帥六進一　　馬8進6

25.相三進一　　馬6進5　　26.炮五退一　　馬5退7

27.相一退三　　卒5平4　　28.帥六退一　　馬7退6

29.炮五進三　　卒4進1　　30.帥六退一　　馬6退7

31.炮五退三　　將6平5　　32.兵四平五　　將5平4

33.兵五平六　　馬7進5　　34.兵六進一　　馬5退3

35.炮五平六　　將4平5④　　36.兵六平五　　馬3進5

37.炮六平五　　將5平6　　38.帥六平五　　馬5進3

39.炮五進五　　卒4進1　　40.炮五平六　　將6平5

41.帥五平四　　卒4平5　　42.炮六平五　　將5平4

43.相三進五　　馬3退5（和局）

【注釋】

①如改走車7進5，則相一進三，卒5進1，帥五平六，卒5平4，帥六平五，後卒平5，後兵平六，卒4平5，帥五平六，馬2進4，兵五平六，將4進1，兵六進一，將4退1，兵六進一，將4平5，俥一平五，將5平6，俥五平七，卒6進1，俥七進六，將6進1，炮二平五，卒1平2，兵六平五，將6平5，炮五退八，紅勝定。

②如改走後卒平5，則前兵進一，將4平5，俥一平五，卒4平5，俥五退二，卒6平5，帥五進一，馬2進4，兵五進一，馬4退3，兵五進一，將5平4，兵九進一，紅勝定。

③如改走炮二退七，則將5平4，炮二平六，卒4平5，帥五平六，卒1平2，俥一平六，馬2退4，俥六平七，馬4進5，俥七進六，將4進1，俥七退一，將4進1，俥七退一，將4退1，兵五進一，卒2平3，俥七退七，卒6進1，俥七進八，將4退1，兵五平六，將4平5，炮六平五，馬5進6，兵

六平五，將5平6，兵五進一，卒6平5，炮五退二，卒5進1，黑勝。

④如改走卒4進1，則帥六進一，馬3退4，相三進一，將4平5，和局。

第59局　三絕韋編

「三絕韋編」出自《史記・孔子世家》：「孔子晚而喜《易》序《彖》《繫》《象》《說卦》《文言》。讀《易》，韋編三絕。」

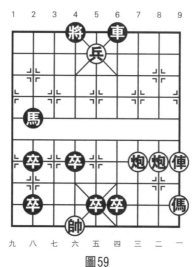

圖59

著法：（紅先和）

1.炮二退二	卒6平7	2.炮二平五	前卒平3
3.帥六平五	卒7平6	4.炮三進六	車6進3
5.俥一平六	車6平4	6.俥六進三	馬2退4
7.炮五進六	卒3平4	8.炮五平六	卒4平5

9.帥五平六	馬4進5	10.炮三退三	卒6進1
11.炮三平六	馬5退4	12.炮六平五	卒6平5
13.炮五退七	卒5進1	14.帥六進一	卒2平3
15.傌一進三	卒3平4	16.傌三進四	馬4退5
17.傌四退六（和局）			

第60局　三思而行

「三思而行」出自《南齊書・公冶度》：「季文子三思而後行。」

本局構圖與眾不同，黑方九宮花心沒有紅兵，卻設置了七路兵控將。著法也不落俗套，第二回合紅方走兵七進一叫將，最後單傌相和單車。現介紹如下。

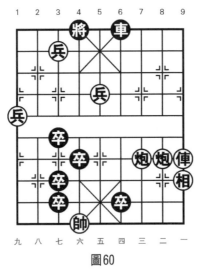

圖60

著法：（紅先和）

1.炮三進六　　車6平7　　2.兵七進一　　將4平5①

3.炮二進一	前卒進1	4.帥六平五	卒6平5
5.帥五進一	車7進8	6.帥五退一	前卒平4
7.帥五平四②	車7平5	8.兵七平六	將5平4
9.俥一平六	將4平5	10.俥六退三	車5退5
11.炮二退三	後卒進1	12.兵九平八③	車5進5
13.炮二退一	車5平8	14.炮二平三	車8退4
15.俥六平五	將5平4	16.俥五進三	車8平2
17.炮三進一④	車2平6	18.帥四平五	前卒平4
19.俥五平七	車6平5	20.炮三平五	車5平4
21.俥七平五	卒4平5	22.炮五平六	車4進4

23.俥五退一（和局）

【注釋】

①如改走將4進1，則兵五進一，前卒平4，帥六平五，卒6平5，帥五平四，車7平6，炮二平四，車6進1，炮四進四，後卒進1，俥一進二，車6進1，兵五平四，前卒進1，俥一平六，將4平5，俥六平五，將5平4，俥五退四，前卒平4，兵四平五，紅勝定。

②如改走帥五平六，則車7平5，俥一進一，車5退5，炮二平五，車5平6，炮五退四，卒4進1，俥一平五，將5平6，俥五退三，車6平4，俥五平四，將6平5，相一進三，將5進1，相三退五，將5平4，炮五平三，卒4平5，帥六平五，車4平5，帥五平四，卒5進1，黑勝定。

③如改走俥六進五，則車5進6，帥四進一，車5退3，俥六平四，前卒平4，兵九平八，卒4平5，兵八平七，卒3平4，兵七平六，卒5進1，炮二平五，車5進2，帥四退一，車5進1，帥四進一，卒4平5，俥四平五，將5平4，相一進

三，車5平4，俥五退二，車4退5，和局。

④紅方另有兩種著法，均和。

甲：炮三進三，車2進5，帥四進一，車2退3，帥四平五，車2進2，帥五退一，車2進1，帥五進一，前卒平4，俥五平七，卒4進1，帥五平四，車2退5，俥七平四，車2平5，炮三退二，將4平5，炮三平六，車5進4，帥四退一，車5平4，和局。

乙：俥五平七，車2平6，帥四平五，車6平5，帥五平四，卒3平4，相一進三，將4平5，俥七平四，車5進1，俥四退一，車5平7，炮三進二，卒4進1，俥四平五，將5平4，俥五平六，將4平5，俥六退一，車7進2，俥六平五，將5平4，俥五進二，和局。

第61局　三荊同株

「三荊同株」出自西晉陸機《豫章行》：「三荊歡同株，四鳥悲異林。」

「三戰呂布」系列局和改局紅方的雙炮俥均設置在兵林線，而本局卻設置於河口。現介紹如下。

著法：（紅先和）

1.炮二進五	車6平8	2.炮三退四	卒3平4
3.帥六進一	卒5平4	4.帥六退一	後卒平3
5.傌一進三	卒4進1	6.帥六平五	車8平6
7.俥一平五	卒4平5	8.俥五退三	卒6平5
9.帥五進一	車6進2	10.炮三平五	車6平2
11.傌三進四	車2平4	12.兵九進一	卒3進1

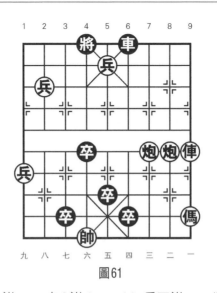

圖61

13.兵九進一	卒3進1	14.兵五進一	將4進1
15.傌四進五	車4平5	16.兵九平八	卒3平4
17.兵八平七	將4進1	18.兵七進一	車5平9
19.兵七平六	將4平5	20.帥五平四	卒4平5
21.傌五退三	卒5平4	22.炮五進五	車9進6
23.帥四退一	車9平5	24.炮五退一	車5退1①
25.帥四進一	卒4進1	26.兵六平五	將5平4
27.前兵平四	車5平4	28.傌三進四	車4平5
29.傌四退三	車5退1	30.兵五平六	將4平5
31.傌三進五	車5退1	32.兵六進一	將5平4
33.傌五退七	將4退1	34.傌七退五(和局)	

【注釋】

①如改走車5退2，則兵五平四，卒4平5，傌三進五，車5退1，兵六進一，將5平4，傌五退七，將4平5，傌七退五，卒5進1，和局。

第62局 三省吾身

「三省吾身」出自《論語‧學而》：「吾日三省吾身，為人謀而不忠乎？與朋友交而不信乎？傳不習乎？」

本局頗有趣味的是，在構圖上黑方是雙包車在一條橫線上，如同子力紅黑倒置。結果為和局，現介紹如下。

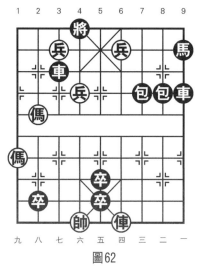

圖62

著法：（紅先和）

1.傌八進七	包7進6	2.俥四平三	前卒平4
3.帥六進一	卒2平3	4.帥六退一	卒3進1
5.帥六平五	包8平5	6.傌七退五	車9平5
7.兵七進一	將4進1	8.兵四平五	車5退2
9.傌九退七	卒5平6	10.帥五平四	車5平8①
11.帥四平五	卒6進1	12.傌七進六	車8平5
13.兵六平五	卒3平4	14.帥五平六	車5進2

15.俥三進二　車5進2　　16.俥三平六　將4平5

17.俥六平五　車5進2　　18.傌六退五（和局）

【注釋】

①黑方另有兩種著法，均和。

甲：馬9進8，俥三進六，車5平7，俥三進二，馬8退7，傌七進六，馬7進5，帥四平五，馬5進4，帥五進一，和局。

乙：車5平6，帥四平五，卒6進1，俥三進三，車6平5，俥三平五，馬9進7，俥五進五，馬7退5，傌七進五，馬5進4，傌五退四，和局。

第七章　乘風新篇

　　「乘風破浪」局（如附圖）原載於 1948 年出版，由邵
次明先生編著的《象棋戰略》之「百局精華」第八局。本章
收錄的則是民間排局「乘風破浪」的新作。故名「乘風新
篇」。

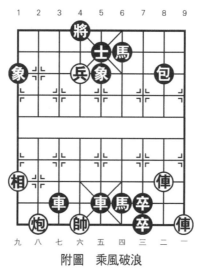

附圖　乘風破浪

第63局　雪案螢燈

　　「雪案螢燈」出自元代鮮於必仁《折桂令・書》：「送
朝昏雪案螢燈，三絕韋編。」
　　「雪案螢燈」是王首成、敖日西合作排擬的棋局，原局

紅相在七路底線，今添加9·8位卒，使之變化更加豐富精彩。現介紹如下。

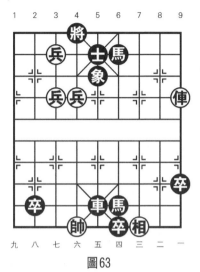

圖63

著法：（紅先和）

1.俥一進三　後馬退8	2.俥一平二　象5退7
3.俥二平三　士5退6	4.俥三平四　車5退8
5.俥四退八　車5進9	6.帥六進一　將4平5
7.兵六平五　車5退6	8.俥四平二①　卒2平3②
9.帥六進一　車5平3	10.俥二進八　將5進1
11.兵七平六　將5平6	12.帥六平五　車3平5
13.帥五平六　卒9進1③	14.俥二退七　車5平6
15.俥二進六　將6進1	16.俥二退一　將6退1
17.俥二平五　車6平4	18.帥六平五　車4退2
19.俥五退三　車4進1	20.俥五平四　車4平6
21.俥四進三　將6進1	
22.相三進一（和局）	

【注釋】

①如改走俥四平三，則卒2平3，帥六進一，車5平3，俥三進八，將5進1，兵七平六，將5平6，帥六平五，車3平5，帥五平六，卒9平8，俥三退八，車5平6，帥六平五，車6平5，帥五平六，將6進1，俥三平七，卒8平7（如卒6平7，則俥七平三，卒7平6，俥三進六，將6退1，俥三退四，將6進1，帥六退一，車5進4，俥三平四，將6平5，俥四退三，車5進1，帥六退一，車5退1，俥四進一，卒8平7，俥四平一，車5平4，俥一平六，車4進1，帥六進一，和局），俥七進六，將6退1，俥七退三，將6進1，俥七平四，將6平5，俥四平六，將5平6，帥六退一，卒7平1（如卒6平7，則俥六進三，將6退1，俥六退五，車5平7，帥六平五，車7平5，俥六平五，車5進4，帥五進一，和局），相三進五，卒7平6，相五進七，車5平2，俥六平四，將6平5，俥四平五，將5平6，帥六進一，車2進6，俥五平三，車2平4，帥六平五，車4平5，帥五平六，車5退3，俥三平二，車5平3，俥二平一，和局。

②如改走車5平3，則俥二進八，將5進1，兵七平六，將5平6，帥六平五，車3平5，相三進五，卒2平3，俥二退九，將6進1，俥二平四，將6平5，俥四進二，將5平4，兵六平七，卒3平4，帥五平四，將4平5，兵七平六，將5平4，兵六平七，車5退1，帥四退一，卒9進1，俥四進七，車5退1，俥四平六，將4平5，俥六退八，車5平3，俥六平一，車3平6，俥一平四，車6進7，帥四進一，和局。

③如改走卒6平7，則俥二退八，將6進1，俥二平七，卒9平8，俥七平三，卒7平6，帥六退一，車5進4，俥三平

四，將6平5，俥四進八，車5進1，帥六進一，車5進1，俥四平五，將5平6，俥五退九，卒6平5，和局。

第64局　擔雪塞井

「擔雪塞井」出自唐代顧況《行路難三首》：「君不見擔雪塞井空用力，炊沙作飯豈堪吃。」

本局紅方著法與民間古局「圮橋一進」類似，現介紹如下。

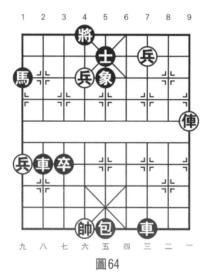

圖64

著法：（紅先和）

1.俥一進四	象5退7	2.俥一平三	士5退6
3.兵六進一	將4平5	4.兵三平四	包5退7
5.俥三退九	卒3平4	6.俥三進七①	馬1進3
7.俥三平四②	馬3退4③	8.俥四平五	將5平4
9.俥五平六	車2平1④	10.兵四進一	車1進3

11.帥六進一　　車1退3　　12.帥六退一　　車1進3

13.帥六進一　　車1退3　　14.帥六平五　　卒4平5

15.俥六退五　　卒5進1　　16.俥六平五　　馬4退6

17.俥五進七　　將4進1　　18.俥五平四(和局)

【注釋】

①如改走兵六平五，則將5平4，俥三進九（如俥三進五，則車2進3，帥六進一，卒4進1，帥六平五，車2退1，帥五退一，卒4平5，帥五平四，車2退4，俥三平八，馬1進2，兵四進一，馬2進1，黑勝定），馬1退3，俥三平四，馬3退5，兵五平六，將4進1，俥四平五，車2進3，帥六進一，卒4進1，帥六平五，卒4進1，帥五平四，包5平3，兵四平五，將4進1，俥五平六，將4平5，俥六退八，將5退1，俥六平五，包3平5，俥五進二，車2退4，俥五平四，車2平5，俥四進五，將5退1，俥四退一，包5平4，兵九進一，包4進3，兵九進一，車5進3，帥四退一，包4平8，兵九平八，包8進4，兵八平七，車5進1，帥四進一，包8平6，俥四平一，車5退5，帥四退一，車5平6，黑勝。

②如改走兵四進一，則將5平6，兵六平五，車2進3，帥六進一，卒4進1，帥六進一，車2平4，帥六平五，馬3進5，俥三平五，車4平5，帥五平六，馬5進3，帥六退一，馬3進2，帥六進一，車5退7，兵九進一，馬2進3，帥六退一，車5平4，黑勝。

③如改走車2進3，則帥六進一，馬3退4，俥四平五，將5平4，俥五平六，車2平6，兵四進一，車6退9，俥六退四，車6進1，俥六平五，車6進4，俥五平六，車6退4，俥六平五，車6進4，和局。

④如改走車2進3，則帥六進一，車2平6，兵四平五，
士6進5，俥六退四，士5進4，俥六進四，車6退8，俥六平
五，車6進5，帥六平五，馬4進6，俥五平六，馬6退4，帥
五平六，車6退5，俥六平五，車6進5，俥五平六，車6平
1，俥六進一，將4平5，和局。

第65局　雪中送炭

「雪中送炭」出自南宋范成大《大雪送炭與芥隱》：
「不是雪中須送炭，聊裝風景要詩來。」

本局在上局基礎上，提高了內涵，著法也精進了不少。
現介紹如下。

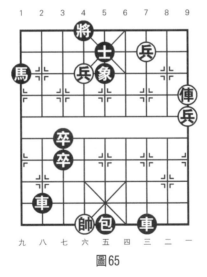

圖65

著法：（紅先和）

　1.俥一進三　象5退7　　2.俥一平三　士5退6

　3.兵六進一　將4平5　　4.兵三平四　包5退7

5.俥三退九	前卒平4	6.俥三進七	馬1進3
7.俥三平四	車2進1	8.帥六進一	卒4進1
9.帥六平五	卒4平5	10.帥五平六	馬3退4
11.俥四平五	將5平4	12.俥五退五	車2退1
13.帥六退一	卒3平4	14.帥六平五	馬4進2
15.俥五進七	將4進1	16.俥五平四	馬2進4
17.俥四平五	卒4平5	18.帥五平六	卒5平4
19.帥六平五	卒4平5	20.帥五平六	卒5平4
21.帥六平五	車2退4	22.兵四平五	馬4退5
23.俥五退一	將4退1	24.俥五退二	車2平4
25.兵一進一	卒4進1	26.兵一平二	卒4進1
27.兵二平三	卒4進1	28.兵三平四	卒4平3
29.兵四進一	車4進5	30.帥五進一	卒3平4
31.帥五平四	車4平8	32.兵四平五	車8退1
33.帥四進一	車8平5		
34.俥五退五	卒4平5(和局)		

第66局　含霜履雪

「含霜履雪」出自東晉葛洪《抱朴子・漢過》：「含霜履雪，義不苟合；據道推方，嶷然不群。」

本局是民間排局「車馬爭道」的改局。紅俥吃馬、吃象、吃士後，黑方有車5退8的反將，雙方由此展開激烈的拼鬥，但最終握手言和。現介紹如下。

著法：（紅先和）

1.前俥進一	後馬退8	2.俥二進三	象5退7

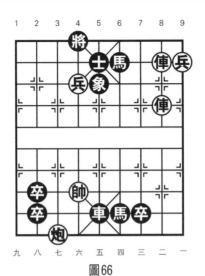

圖66

3.俥二平三　士5退6	4.俥三平四　車5退8
5.俥四退八　後卒平3	6.帥六退一　卒2平3
7.帥六退一　前卒進1	8.帥六進一　車5平7
9.俥四進一　後卒進1	10.帥六進一　將4平5
11.俥四平五　將5平6	12.俥五平一　將6平5①
13.兵一平二　車7進2	14.俥一進七　將5進1
15.兵六進一　將5進1	16.俥一平五　將5平6
17.俥五退七　卒7平6②	18.俥五平二　將6平5
19.兵二平三　前卒平4	20.俥二平五　將5平6

21.俥五平二（和局）

【注釋】

①如改走車7進2，則帥六平五，車7退1，俥一平四，車7平6，俥四進六，將6進1，兵一平二，後卒平4，兵二平三，將6退1，兵六平五，卒7平6，兵五進一，卒3平4，兵五平四，紅勝。

②如改走車7進4，則俥五平二，車7退4（如車7平2，則俥二進五，將6退1，兵二平三，將6退1，俥二進二，紅勝），帥六平五，卒7平6，俥二平四，紅勝。

第67局　飛鴻踏雪

「飛鴻踏雪」出自北宋蘇軾《和子由澠池懷舊》：「人生到處知何似？應似飛鴻踏雪泥。」

本局紅方不但設置了紅傌，以便俥吃象後躍傌解殺，還將帥置於三樓，但結論也是和局。現介紹如下。

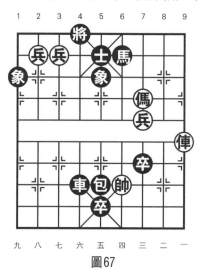

圖67

著法：（紅先和）

1.俥一進五	馬6退8	2.俥一平二	象5退7
3.俥二平三	士5退6	4.傌三進五	將4平5
5.俥三平四	將5進1	6.兵七平六	車4退6
7.帥四平五	車4進1①	8.俥四退二	卒5平6②

9.兵八平七	卒7平6③	10.兵七平六	車4退1
11.俥四退四	車4進7	12.帥五平四	將5進1
13.俥四平五	將5平4	14.兵三進一	卒6平7
15.帥四平五	將4退1	16.兵三進一	車4退6④
17.兵三進一	卒7平6	18.帥五平四	卒6平5
19.兵三平四	車4進5	20.俥五退一	車4平5
21.帥四平五	卒5平4(和局)		

【注釋】

①如改走車4平2，則俥四退一，將5平6，傌五進六，將6退1，傌六退八，卒5平6，傌八退六，卒7平6，兵三進一，後卒平5，帥五平六，象1進3，傌六退七，將6平5，傌七退五，卒5平4，帥六平五，將5進1，兵三平四，卒4平5，帥五平六，卒6平5，兵四平五，前卒平6，傌五進四，將5平6，兵五進一，卒5平4，帥六平五，卒4平5，帥五平六，卒6平5，傌四進二，將6退1，兵五進一，前卒平6，傌二退三，卒6平5，傌三進五，前卒平6，傌五進三，紅勝。

②如改走卒5平4，則兵八平七，象1進3，俥四平一，車4平5，俥一平五，象3退5，兵三平四，卒7平6，兵四進一，卒6平5，帥五平六，卒4平5，兵四平五，象5退7，兵七平八，前卒平6，兵八平七，和局。

③如改走象1進3，則俥四平一，車4平5，俥一平五，象3退5，兵三平四，卒7平6，兵四進一，後卒平5，帥五平四，卒6平7，兵四平五，象5進3，兵七平八，卒7平8，和局。

④如改走車4退1，則帥五退一，車4退5，兵三進一，象1進3，俥五進五，將4退1，兵三平四，車4平5，俥五退一，象3退5，和局。

第68局 流風回雪

「流風回雪」出自三國時期魏國曹植《洛神賦》：「彷彿兮若輕雲之蔽月，飄飄兮若流風之回雪。」

本局黑方子力看似氣勢洶洶，實則紅方佔據主動。經過拼殺之後，形成了單兵相對高低卒的和局。現介紹如下。

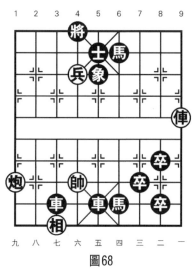

圖68

著法：（紅先和）

1.俥一進四	後馬退8	2.俥一平二	象5退7
3.俥二平三	士5退6	4.俥三平四	車5退8
5.俥四退八	車5進7	6.帥六平五	卒7平6
7.俥四進一①	車3退1	8.帥五退一	車3平6
9.炮九退一	車6平4	10.炮九平六	車4進1
11.帥五平六	將4平5	12.兵六平五	後卒平7
13.帥六進一	卒7平6	14.相七進九	卒6平5

15.相九進七(和局)

【注釋】

①如改走帥五平四，則車3退1，相七進五，將4平5，俥四平五，車3平1，帥四退一，前卒平7，帥四退一，車1平4，帥四平五，車4退5，俥五平三，卒8進1，俥三平五，將5平4，俥五平七，卒8平7，俥七平八，卒7平6，相五進三，卒6進1，黑勝定。

第69局　陽春白雪

「陽春白雪」出自戰國時期楚國宋玉《對楚王問》：「其為《陽阿》、《薤露》，國中屬而和者數百人，其為《陽春》、《白雪》，國中屬而和者不過數十人而已。」

本局最後也是形成單兵相對高低卒的殘局，紅兵遮將，因此成和。現介紹如下。

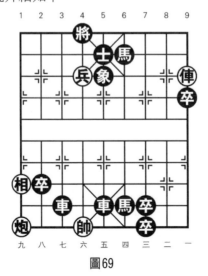

圖69

著法：（紅先和）

1.俥一進二	後馬退8	2.俥一平二	象5退7
3.俥二平三	士5退6	4.俥三平四	車5退8
5.俥四退八	車5進9①	6.帥六平五	車3進1
7.相九退七	後卒平6	8.相七進五②	卒7平6③
9.炮九平四④	卒6進1⑤	10.帥五平四	卒2平3
11.帥四進一	卒3平4	12.相五進七	卒9進1
13.帥四進一	卒9進1	14.帥四退一	卒9進1
15.帥四進一	卒9平8	16.帥四退一	卒8平7
17.帥四進一	卒7平6	18.帥四退一	將4平5
19.兵六平五	將5平6	20.兵五平四	卒4平3
21.相七退五	卒3平4	22.相五進七	將6平5
23.兵四平五（和局）			

【注釋】

①如改走車3退7，則俥四進五，車5進2，俥四進三，車5退2，俥四退三，卒2進1，相九進七，車5進2，俥四進三，車5退2，俥四退三，車5進2，俥四進三，車5退2，俥四退三，和局。

②如改走相七進九，則卒7平6，帥五平六，後卒平5，炮九平四，卒2平1，炮四平二，卒1平2，炮二進一，卒2平3，炮二平三，卒3平4，炮三平二，卒9進1，黑勝定。

③如改走卒2平3，則炮九平三，卒3平4，相五進七，卒4進1，炮三進三，卒6平5，帥五平四，卒9進1，炮三退二，卒9進1，炮三平六，卒5平4，帥四進一，卒9平8，帥四進一，卒8平7，相七退九，卒7平6，相九進七，卒6進1，帥四平五，卒6平5，帥五平四，卒4平5，相七退九，和

局。

④如改走帥五平六，則後卒平5，炮九平四，卒2平3，炮四平三，卒3平4，炮三進一，卒5平4，帥六平五，後卒平5，炮三平二，卒9進1，炮二平三，卒9進1，炮三平二，卒9進1，炮二平三，卒9進1，炮三平二，卒9平8，炮二平一，卒5進1，帥五平四，卒8進1，炮一進二，卒8進1，黑勝定。

⑤如改走卒2平3，則炮四平二，卒3平4，相五進七，卒4進1，炮二進三，卒4平5，帥五平六，卒9進1，炮二平八，卒9進1，炮八退二，卒9平8，炮八平四，卒5平6，帥六進一，卒8平7，帥六進一，卒7平6，帥六平五，後卒平5，帥五平六，卒5進1，相七退九，將4平5，兵六平五，和局。

第70局　程門立雪

「程門立雪」出自《宋史‧道學傳二‧楊時》：「一日見頤，頤偶瞑坐，時與遊酢侍立不去。頤既覺，則門外雪深一尺矣。」

本局第5回合，同類局都是走車5進9為主變，本局則是以車3退7為主變。現介紹如下。

著法：（紅先和）

1.俥一進四	後馬退8	2.俥一平二	象5退7
3.俥二平三	士5退6	4.俥三平四	車5退8
5.俥四退八	車3退7①	6.俥四進二	卒2進1
7.兵八平七	車5平7②	8.俥四平九	將4平5

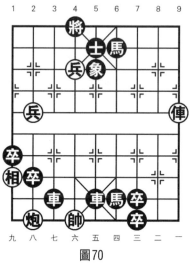

圖70

9.俥九進六	將5進1	10.俥九平三	車3進3
11.兵六進一	將5平6	12.俥三退一	將6進1
13.俥三退一	將6退1	14.炮八平三	卒7進1
15.俥三退三	車3平6	16.俥三退四	卒2平3
17.帥六平五	車6平5	18.帥五平六	車5平6
19.帥六平五	車6平5	20.帥五平六(和局)	

【注釋】

①如改走車5進9，則帥六平五，車3進1，相九退七，後卒平6，相七進九，卒7平6，炮八平四，卒2平3，炮四平二，卒3平4，相九進七，卒4進1，炮二進一，卒6平5，帥五平四，卒1平2，炮二平六，卒5平4，帥四進一，卒2平3，帥四進一，紅勝定。

②附圖70-1形勢，黑方另有四種著法，均和。

甲：車5進1，俥四進六，車5退1，俥四退六，車5進1，俥四進六，車5退1，俥四退六，雙方不變作和。

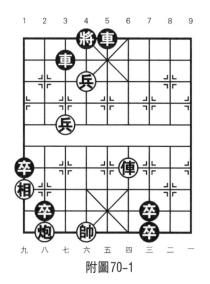

附圖70-1

乙：車5進2，俥四進六，車5退2，俥四退六，車5進2，俥四進六，車5退2，俥四退六，雙方不變作和。

丙：車5平8，俥四平九，將4平5，俥九進六，將5進1，俥九平二，車3進3，兵六進一，將5平6，炮八平三，車3平6，帥六平五，車4平5，帥五平六，車5平6，和局。

丁：車3平1，俥四進三，車5平8，俥四平八，將4平5，俥八進三，將5進1，俥八平二，車1進4，兵六進一，將5平6，俥二退三，車1平4，帥六平五，車4平5，帥五平六，車5平6，帥六平五，車6平5，帥五平六，車5平6，和局。

第八章　封侯新篇

　　「封侯列爵」是一則古典民間排局，到了現代出現了一些修改局。筆者也創作排擬出了一些新作，故名「封侯新篇」。「封侯列爵」出自《戰國策・趙策二》：「貴戚父兄皆可以受封侯。」《書・武成》：「列爵惟五，分土惟三。」

　　「封侯列爵」原載於《象棋譜大全・象局匯存》二集第16局，原譜著法和局，在20世紀50年代時詮注為紅勝。為了方便讀者瞭解原貌，故收錄簡介如下（附圖）。

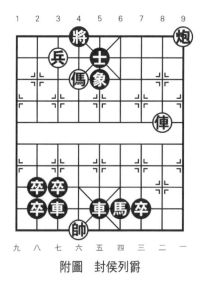

附圖　封侯列爵

著法：（紅先勝）

1.俥二進四	象5退7	2.俥二平三	士5退6
3.俥三平四	車5退8	4.俥四退八	車5進9
5.帥六平五	車3進1	6.帥五進一	卒7平6
7.帥五平四	車3平4	8.傌六退四①	車4退8
9.兵七平六	將4進1	10.帥四平五	卒3平4
11.傌四進二	前卒平3	12.傌二進四	卒3平4
13.帥五退一	後卒平5	14.炮一退一（紅勝）	

【注釋】

①古譜走傌六進四，以後弈成和局。

第71局　雲消雨散

「雲消雨散」出自唐代李世民《授長孫無忌尚書右僕射詔》：「干戈所指，雲消霧散。」

本局黑方布子較之上局簡單精練，圖式美觀。現介紹如下。

著法：（紅先和）

1.兵七進一	將4退1	2.俥二進四	象5退7
3.俥二平三	士5退6	4.俥三退八	士6進5
5.俥三進八	士5退6	6.俥三平四	車5退8
7.俥四退八	車5平9	8.帥六平五①	卒2平3②
9.俥四進六	車9進9	10.帥五進一	前卒平4
11.帥五平六	將4平5	12.俥四平五	將5平6
13.帥六平五	車9平6	14.俥五平六	車6退1
15.帥五退一	車6退1	16.俥六進二	將6進1

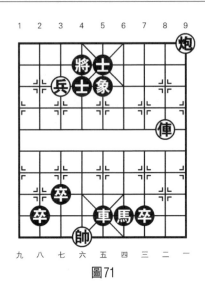

圖71

17.俥六平五　卒3平4　　18.兵七平六　　車6平5

19.俥五退七　卒4平5（和局）

【注釋】

①如改走俥四進六，則將4平5，俥四平五，將5平6，帥六平五，將6進1，俥五退五，車9進9，帥五進一，車9退1，帥五退一，車9平6，俥五平七，卒2平3，俥七平六，卒3平4，黑勝定。

②如改走卒3平4，則俥四進六，車9進9，帥五進一，卒4進1，帥五平六，車9退1，帥六退一（如帥六進一，則將4平5，俥四平五，將5平6，帥六平五，車9退7，俥五平四，車9平6，俥四進一，將6進1，和局），將4平5，俥四平五，將5平6，俥五平六，車9平5，俥六退六，車5平4，帥六進一，和局。

第72局　雲布雨施

「雲布雨施」出自西漢司馬相如《上林賦》：「緣陵流澤，雲布雨施。」

本局佈局嚴謹，黑方需要處處注意才能弈成和局，這是一則短小精悍的佳作。現介紹如下。

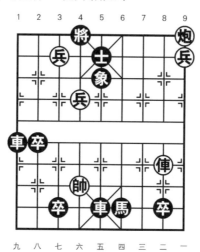

圖72

著法：（紅先和）

1.俥二進六	象5退7	2.俥二平三	士5退6
3.俥三平四	車5退8	4.俥四退八	車5平9①
5.俥四平七	車1進2②	6.帥六退一	車9進1③
7.兵七平六④	將4進1	8.兵六進一	將4平5
9.俥七進七	將5退1	10.俥七平一	車1退1
11.俥一進一	將5進1	12.兵六進一	將5平6
13.俥一退五	車1平4	14.帥六平五	車4平5

15.帥五平六　　將6進1　　16.俥一平八　　卒8平7

17.俥八平三　　車5平4　　18.帥六平五　　卒7平6

19.帥五進一　　車4平5

20.帥五平六　　車5退2（和局）

【注釋】

①如改走車5進7，則帥六平五，車1進2，帥五退一，卒3平4，帥五平六，車1進1，帥六進一，車1平6，兵一平二，將4平5，兵七平六，車6退1，帥六退一，車6平9，兵二進一，車9退7，兵二平一，卒2平3，後兵平五，卒3平4，兵五進一，卒4進1，兵五進一，將5平6，兵一平二，卒8平7，兵二平三，紅勝。

②如改走車9進1，則兵七平六，將4進1，兵六進一，將4平5，兵六進一，將5平6，俥七平四，紅勝。

③如改走車1退4，則兵七平六，將4進1，兵六進一，將4平5，俥七進七，將5退1，俥七進一，將5進1，兵六進一，將5平6，俥七平一，車1退2，俥一平五，卒8平7，俥五退一，將6進1，俥五平三，車1進7，帥六退一，卒7平6，兵一平二，卒6平5，俥三退一，將6退1，兵二平三，將6退1，俥三平四，將6平5，兵六進一，將5進1，兵三平四，紅勝。

④如改走兵七進一，則將4平5，兵七平六，將5平6，前兵平五，將6平5，俥七進八，將5進1，俥七退一，將5退1，俥七平一，車1進1，帥六進一，車1退4，兵六平五，車1平4，帥六平五，車4平5，帥五平六，車5退1，黑勝。

第73局 斷雨殘雲

「斷雨殘雲」出自南宋劉克莊《西樓》詩：「短松明月易陳跡，斷雨殘雲難覓蹤。」

本局著法細膩，變化微妙。較之前幾局有了很大的提高。現介紹如下。

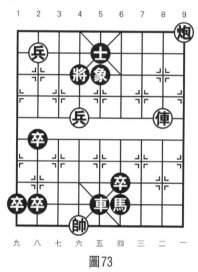

圖73

著法：（紅先和）

1.兵六進一	將4退1	2.兵八平七	將4退1
3.俥二進四	象5退7	4.俥二平三	士5退6
5.炮一平四	卒6平7	6.兵七平六	將4進1
7.兵六進一	將4平5	8.兵六進一	將5平6
9.炮四退八	前卒進1	10.炮四退一①	卒1平2
11.俥三退七	將6進1	12.俥三進五	將6退1
13.俥三進一	將6進1	14.俥三平五	車5退7②

15.兵六平五	將6平5	16.兵五平六	中卒平3
17.炮四平八	卒2進1	18.炮八平九	卒2平1
19.炮九平八	卒1平2	20.炮八平九	卒2平3
21.炮九進九③	後卒平4④	22.炮九平六	卒4平3
23.炮六平一	後卒平4	24.炮一平六	卒4平5
25.帥六平五	卒5進1	26.炮六平五	將5平4
27.兵六平五	卒5平6	28.炮五平一	卒3平4
29.炮一平六	卒6平5	30.炮六退八	將4平5
31.帥五平六	將5退1	32.炮六平一（和局）	

【注釋】

①如改走俥三平七，則卒1平2，俥七退七，前卒平3，俥七退二，車5平6，俥七進三，卒7進1，帥六平五，車6進1，帥五進一，卒7平6，帥五進一，車6平5，帥五平六，將6進1，俥七進六，車5平1，俥七退二，將6退1，俥七退四，車1退2，帥六退一，前卒平3，俥七退二，車1平5，帥六退一，卒6平5，俥七平五，車5進1，黑勝。

②如改走前卒平3，則炮四平七，車5退7，兵六平五，將6平5，兵五平六，前卒平3，炮七平九，卒2平3，炮九進五，後卒進1，炮九平五，後卒平4，帥六平五，卒3平4，帥五平四，後卒平5，帥四進一，卒5進1，兵六平七，卒4平5，炮五退四，卒5進1，帥四退一，和局。

③如改走炮九進五，則後卒平4，炮九平五，卒4平5，帥六平五，卒5進1，帥五平四，卒5平6，炮五退一，卒3平4，帥四平五，卒6進1，兵六平七，將5平6，炮五平四，卒6平5，帥五平四，卒4進1，黑勝。

④如改走後卒進1，則炮九平六，前卒平2，帥六進一，

卒2平3，帥六退一，前卒平2，帥六進一，和局。

第74局　噴雨噓雲

「噴雨噓雲」出自明代劉基《送陳庭學之成都衛照磨任》詩：「君不見岷山導戒南紀，噴雨噓雲九千里，瞿唐劍閣鍵重關，錦城花繞成都市。」

本局構圖與前幾局均有所不同，棋圖也屬另類。但結論是和局，現介紹如下。

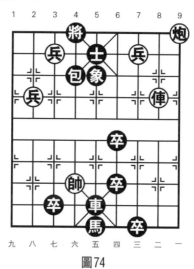

圖74

著法：（紅先和）

1.俥二進三	象5退7	2.俥二退二	象7進9
3.兵三進一	士5退6	4.俥二平六	將4平5
5.俥六進二	將5進1	6.兵七平六	將5進1
7.俥六平五	士6進5	8.俥五退一	將5平6
9.俥五退七	卒7平6	10.炮一平二	後卒進1

11.炮二退八	後卒平5	12.炮二平七	後卒平5
13.帥六退一	前卒進1	14.炮七平五	卒6平7①
15.兵八平七	馬5退7	16.炮五平四	馬7退8
17.兵七平六	馬8退7	18.炮四平五	卒5平4②
19.炮五進八	馬7進6	20.後兵平五	卒4進1
21.帥六退一	馬6退4	22.兵六平五	馬4退5
23.炮五退三	將6平5	24.兵五平四	卒7平6
25.兵三平四(和局)			

【注釋】

①附圖7-41形勢，黑方另有兩種著法均和。

甲：卒5平4，帥六退一，卒4進1，兵八平七，卒4平5，帥六進一，卒6平7，兵七平六，馬5退7，後兵平五，卒5進1，帥六平五，馬7退6，帥五進一，馬6退5，和局。

乙：象9退7，兵八平七，卒6平7，兵七平六，馬5退7，後兵平五，卒5平4，炮五平四，馬7退8，帥六平五，卒

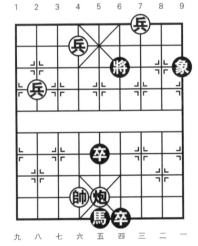

附圖74-1

4平5，帥五平六，馬8退7，炮四平五，卒5平4，兵五平四，將6平5，炮五退一，馬7進6，兵四平五，將5平6，炮五平六，卒4平5，炮六平五，卒5平4，炮五平六，卒4平3，炮六平七，卒3進1，帥六退一，卒3平4，炮七平三，馬6退4，兵五平四，將6平5，炮三進二，卒4平5，炮三退二，卒5進1，炮三平五，卒5進1，帥六進一，和局。

②如改走卒5進1，則後兵平5，卒5進1，帥六平五，馬7退5，和局。

第75局　虹銷雨霽

「虹銷雨霽」出自唐代王勃《滕王閣序》：「虹銷雨霽，彩徹雲衢，落霞與孤鶩齊飛，秋水共長天一色。」

本局紅兵的位置與上局大有不同，著法也隨之不同。現介紹如下。

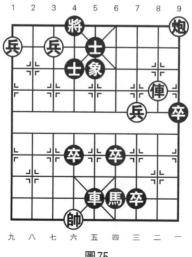

圖75

著法：（紅先和）

1.俥二進三	象5退7	2.俥二平三	士5退6
3.炮一平四	卒4進1	4.炮四退八	車5退8
5.兵七進一①	將4進1	6.俥三平五	士4退5
7.帥六平五	卒4平5	8.炮四平五	卒6平5
9.炮五進二	卒7平6	10.炮五平六	卒5進1②
11.帥五平六	卒6進1	12.俥五退一	將4平5
13.炮六平五	卒9進1	14.兵三平四	卒9平8
15.兵四平五	將5平6	16.兵五平四	將6平5
17.兵四平五	將5平6	18.兵五平四	卒8平7
19.炮五進六	卒7平6	20.兵九平八	後卒進1
21.兵八平七	後卒進1	22.後兵平六	後卒平5
23.兵六平五	將6平5	24.炮五退七	卒6平5
25.炮五退二	卒5進1	26.帥六進一（和局）	

【注釋】

①如改走兵七平六，則將4進1，俥三平五，士4退5，帥六平五，卒4平5，炮四平五（如俥五平七，則卒7平6，俥七退八，卒5進1，俥七平五，前卒平5，帥五進一，卒6平5，黑勝），卒6平5，炮五進二，卒7平6，炮五平六，卒5進1，帥五平六，卒6進1，俥五退一，將4平5，炮六平五，卒9進1，兵三平四，卒9平8，兵四平五，將5平6，兵五平四，卒8平7，兵九平八，卒7平6，兵八平七，後卒進1，炮五進六，後卒進1，兵七平六，將6退1，炮五退五，後卒平5，兵六平五，卒6平5，黑勝。

②如改走卒6平5，則帥五平四，後卒平6，炮六退二，卒5平4，俥五平二，卒4平5，俥二退八，卒6進1，俥二平

四，卒5平6，帥四進一，士5退6，帥四平五，卒9進1，兵三平四，卒9平8，兵四進一，卒8平7，兵四進一，卒7平6，兵四平五，卒6平5，兵九平八，卒5進1，兵八平七，紅勝。

第76局　櫟陽雨金

「櫟陽雨金」出自《史記・秦本紀》：「十八年，雨金櫟陽。」

本局圖式美觀、布子精練。著法上紅方主動。現介紹如下。

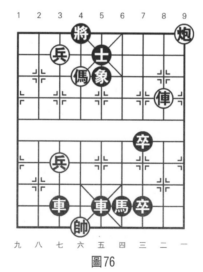

圖76

著法：（紅先和）

1.俥二進三	象5退7	2.俥二平三	士5退6
3.俥三平四	車5退8	4.俥四退八	車5進9
5.帥六平五	車3進1	6.帥五進一	前卒平6

7.帥五平四	卒7平6	8.傌六進四	將4平5
9.傌四進二	將5進1	10.傌二退三	將5平6
11.前兵平六	車3平8	12.兵六平五	將6進1
13.帥四平五	卒6平5	14.兵七進一	卒5進1
15.傌三退四	車8退1①	16.帥五退一	車8退7②
17.炮一退五	車8進8	18.帥五進一	車8平6
19.傌四進三	車6平9		
20.傌三退四	車9平6(和局)		

【注釋】

①如改走車8退8，則傌四進六，將6平5，炮一平五，將5平4，炮五退六，車8平5，炮五退一，車5進3，傌六進八，車5平2，炮五平六，車2平5，炮六平五，車5平2，炮五平六，車2平5，炮六平五，黑方一將一捉，不變作負。

②如改走車8退8，則帥五進一，車8進8，帥五退一，車8退8，帥五進一，車8進8，帥五退一，車8退8，帥五進一，黑方一將一捉，不變作負。

第77局　隨車甘雨

「隨車甘雨」出自清代楊潮觀《東萊郡暮夜卻金》：「攬轡清風，隨車甘雨，免他供頓徒勞。」

本局紅炮後設置了紅兵，這是比較少見的構圖，是一則短小精悍的作品。現介紹如下。

著法：（紅先和）

1.俥二進四	象5退7	2.俥二平三	士5退6
3.俥三平四	車5退8	4.俥四退八	車5進9

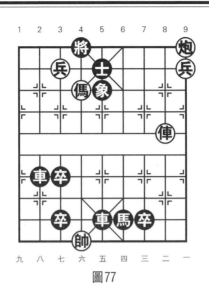

圖77

5.帥六平五	車2進3	6.帥五進一	卒7平6
7.帥五平四	車2平8	8.傌六進四	將4平5
9.兵七平六	將5平6	10.兵六平五	車8退1
11.帥四進一	後卒平4	12.兵一平二	車8退7
13.炮一退二	車8平6	14.兵五平四	將6平5
15.炮一退六	卒3平4	16.帥四退一	後卒進1
17.炮一平三	後卒平5	18.炮三平六	卒5進1
19.帥四進一	卒5平4(和局)		

第78局　風車雨馬

「風車雨馬」出自唐代李商隱《燕台詩・冬》之四：「風車雨馬不持去，蠟燭啼紅怨天曙。」

本局紅炮後無兵，增加了黑卒。故變化較為豐富。現介紹如下。

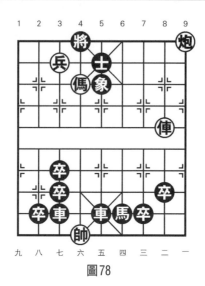

圖78

著法：（紅先和）

1.俥二進四　　象5退7　　　2.俥二平三　　士5退6

3.俥三平四　　車5退8　　　4.俥四退八　　車5進9

5.帥六平五　　車3進1　　　6.帥五進一　　卒7平6

7.帥五平四　　車3平4　　　8.傌六退四　　車4退1

9.帥四退一　　車4退7　　　10.兵七平六　　將4進1

11.傌四退三　　卒8平9　　　12.傌三進二　　前卒平4

13.傌二退一　　卒2平3　　　14.炮一退七　　前卒平4

15.傌一退二①　卒3平4　　　16.傌二進三　　前卒平5②

17.傌三退四　　後卒平5　　　18.炮一平六　　後卒進1

19.傌四進五　　後卒平4　　　20.傌五退六（和局）

【注釋】

①如改走傌一進三，則後卒平5，傌三進五，將4退1，傌五退四，卒5平6，炮一進四，卒4平5，炮一平四，卒6進1，炮四退五，卒5平6，帥四進一，和局。

②如改走中卒平5，則炮一進四，前卒平5，炮一平五，卒4進1，傌三退五，將4退1，和局。

附圖7-81是上局移動二個黑卒而成的棋勢，則另一番爭鬥。

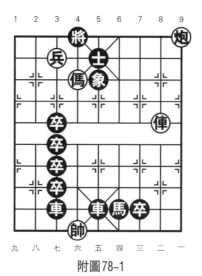

附圖78-1

著法：（紅先和）

1. 俥二進四	象5退7	2. 俥二平三	士5退6
3. 俥三平四	車5退8	4. 俥四退八	車5進9
5. 帥六平五	車3進1	6. 帥五進一	卒7平6
7. 帥五平四	車3退1	8. 帥四退一	車3平4
9. 傌六退四	車4退7	10. 兵七平六	將4進1
11. 炮一退一	前卒平4	12. 傌四進二	將4平5
13. 傌二進四	將5進1	14. 傌四退五	前卒平4
15. 炮一退一	將5退1	16. 炮一退三	將5退1
17. 傌五退七	前卒平5	18. 傌七退五	卒3進1
19. 帥四進一	卒3進1	20. 炮一進二	卒4進1

21. 炮一退五（和局）

第79局　涕零如雨

「涕零如雨」出自《詩經·小雅·小明》：「念彼共人，涕零如雨。」

本局經過拼搏後，紅俥被拴無法脫身，黑方以卒走閑成和。現介紹如下。

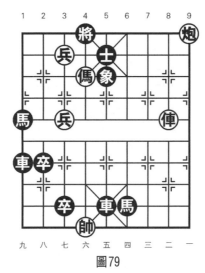

圖79

著法：（紅先和）

1. 俥二進四	象5退7	2. 俥二平三	士5退6
3. 俥三平四	車5退8	4. 俥四退八	車5進9
5. 帥六平五	車1進3	6. 帥五進一	卒3平4
7. 帥五平六	車1退1	8. 帥六退一	車1平6
9. 炮一退四	車6退4	10. 帥六平五	馬1退2
11. 後兵進一	馬2進4	12. 後兵平六	車6平5

13.帥五平六　車5平9　　14.兵七進一　將4進1

15.傌六退四　車9進5　　16.帥六進一　車9退7

17.兵六進一　車9平4

18.傌四進六　卒2平3(和局)

第80局　梨花帶雨

「梨花帶雨」出自唐代白居易《長恨歌》：「玉容寂寞淚闌干，梨花一枝春帶雨。」

本局也是一則紅炮後有兵局，著法較為精彩。現介紹如下。

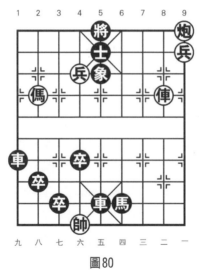

圖80

著法：（紅先和）

1.俥二進三　象5退7　　2.俥二平三　士5退6

3.傌八進七　將5平4　　4.俥三平四　車5退8

5.俥四退八　車5平9①　　6.俥四平七②　車9進1③

7.傌七退五　將4平5　　8.俥七進八　將5進1

9.俥七退一　將5退1　　10.俥七平一　卒4進1④

11.俥一進一　將5進1　　12.兵六進一⑤　將5平4

13.俥一平六　將4平5　　14.俥六退七　將5進1

15.俥六平五　將5平6　　16.帥六平五　車1平6

17.俥五平八　車6平5　　18.帥五平六　將6平5

19.俥八平六（和局）

【注釋】

①如改走車5進9，則帥六平五，車1進3，帥五進一，卒3平4，帥五平六，車1退1，帥六退一，車1平6，帥六平五，卒4平5，兵一平二，車6平9，兵二進一，車9退8，兵二平一，卒2平3，兵一平二，卒3平4，兵二平三，卒4進1，兵三平四，卒5進1，兵四平五，紅勝。

②如改走傌七退五，則將4平5，傌五進三，將5進1，兵六平五，將5平4，俥四平七，車1進3，帥六進一，卒4進1，帥六平五，卒2平3，俥七平八，卒4平5，帥五進一，車1平5，俥八平五，卒3平4，帥五平四，車9平6，兵五平四，車6進2，傌三退四，車6進1，黑勝。

③如改走車1進3，則帥六進一，卒4進1，帥六進一，車1平4，帥六平五，車9進1，傌七退五，將4平5，俥七進八，將5進1，俥七退一，將5退1，俥七平一，車4退7，俥一退一，將5進1，俥一進一，將5退1，俥一退一，將5進1，俥一進一，將5退1，俥一退一，和局。

④如改走車1進3，則帥六進一，卒4進1，帥六平五，車1退1，帥五退一，卒4平5，帥五平六，卒5平4，帥六平五，卒4平5，帥五平四，卒5平6，帥四平五，卒6平5，帥

五平六，卒5平4，和局。

⑤如改走俥一進一，則將5進1，帥六平五，卒4平5，帥五平四，車1平6，帥四平五，車6進2，俥一退一，將5退1，俥一退八，卒5進1，帥五平六，將5進1，俥一進八，將5退1，俥一退八，將5進1，和局。

第81局　未雨綢繆

「未雨綢繆」出自《詩經・豳風・鴟鴞》：「迨天之未陰雨，徹彼桑土，綢繆牖戶。」

本局是「封侯新篇」的收山之作，著法也是複雜奧妙。現介紹如下。

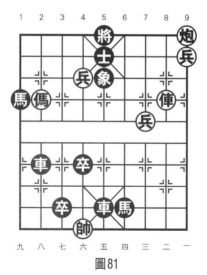

圖81

著法：（紅先和）

1.俥二進三	象5退7	2.俥二平三	士5退6
3.傌八進七	將5平4	4.俥三平四	車5退8

5.俥四退八	車5平9①	6.俥四平七②	車2進3③
7.帥六進一	卒4進1	8.帥六進一④	車2平4
9.帥六平五	車4平5	10.帥五平六	車9進1
11.傌七退五	將4平5	12.俥七進八	將5進1
13.俥七退一	將5退1	14.俥七平四	車5平4
15.帥六平五	車4退7	16.俥一退一	馬1進3⑤
17.兵三平四	將5進1	18.俥一進一	將5退1
19.俥一退一	馬3進4⑥	20.兵四平五	車4進3
21.俥一進二	將5進1	22.俥一退一	將5退1
23.俥一平四	車4平8	24.傌五進七	將5平4
25.帥五平六	車8平4	26.傌七退五	將4平5
27.帥六平五	車4平8	28.帥五平六⑦	車8進2
29.帥六退一	馬4進2	30.帥六平五	馬2進3
31.帥五平四	馬3退4	32.帥四平五	車8進1
33.帥五進一	馬4進2	34.俥四進一	將5進1
35.傌五退六⑧	馬2進4	36.帥五平六	將5平4
37.俥四退一	將4退1	38.俥四退八	車8平5⑨
39.俥四平六	車5退4	40.俥六平二	車5平4
41.帥六平五	車4平5	42.帥五平四	將4平5
43.俥二進九	將5進1	44.俥二平四(和局)	

【注釋】

①如改走車5進9，則帥六平五，車2進3，帥五進一，卒
3平4，帥五平六，車2退1，帥六退一，車2平6，兵一平
二，車6進1，帥六進一，車6平9，兵二進一，車9退9，兵
二平一，馬1進3，傌七退五，將4平5，兵六進一，馬3退
2，傌五進三，將5平6，兵六平五，馬2進4，傌三退四，馬4

退5，傌四進五，紅勝定。

②如改走傌七退五，則將4平5，俥四平七，車2進3，帥六進一，卒4進1，帥六平五，卒4平5，帥五進一，車2平5，帥五平四，馬1進3，傌五進三（如俥七進四，則車9平6，兵三平四，車6進4，俥七平四，車5平6，帥四平五，車6退5，帥五平六，車6退3，黑勝定），將5進1，兵六平五，車5退7，俥七進四，車5平6，兵三平四，車9平3，俥七平六，將5平6，兵四進一，車6平7，俥六進三，將6退1，黑勝定。

③如改走車9進1，則傌七退五，將4平5，俥七進八，將5進1，俥七退一，將5退1，俥七平一，車2進3，帥六進一，卒4進1，帥六平五，車2退1，帥五退一，卒4平5，傌五進三，將5平6，帥五平六，卒5平4，傌三退五，將6平5，俥一進一，將5進1，兵六進一，將5平4，俥一平六，將4平5，俥六退七，車2進1，帥六進一，車2退7，傌五進三，將5平6，俥六進六，將6退1，俥六退二，將6進1，俥六平九，紅勝定。

④如改走帥六平五，則卒4平5，帥五進一，車2平5，帥五平六，車5平4，帥六平五，車9進1，下同主變，和局。

⑤黑方另有兩種著法均和。

甲： 車4進4，兵三平四，車4平5，帥五平六，將5進1，兵四進一，車5退4，俥一平五，將5進1，和局。

乙： 將5進1，兵三平四，馬1進3，兵四平五，車4平5，俥一平五，將5進1，帥五平六，將5退1，帥六退一，和局。

⑥如改走將5進1，則傌一進一，將5退1，傌一退一，將5進1，傌一進一，將5退1，傌一退一，將5進1，和局。

⑦如改走傌五進七，則將5平4，帥五平六，車8平4，傌七退五，將4平5，帥六平五，車4平8，傌五進七，將5平4，帥五平六，雙方不變作和。

⑧如改走傌五退四，則將5平4，傌四退一，將4進1（如將4退1，則傌四進五，將4平5，傌四進一，將5進1，傌五退四，將5平4，傌四退一，將4退1，傌四進五，將4平5，傌四進一，將5進1，傌五退四，雙方不變作和），兵五平六，馬2退3，帥五平四，馬3退4，傌四進六，車8退1，帥四退一，馬4進5，帥四平五，馬5進3，帥五退一，車8進2，傌四退八，車8平6，帥五平四，和局。

⑨如改走車8退4，則傌四進五，馬4退6，傌四退四，車8平5，傌四進五，車5平4，帥六平五，車4平5，帥五平四，將4平5，和局。

第九章　霞鶩新篇

　　民間排局「霞鶩齊飛」有許多改作，本章收錄的就是筆者創作排擬的「霞鶩齊飛」新作，故名「霞鶩新篇」。

　　附圖為「霞鶩齊飛」原局。

　　「霞鶩齊飛」出自唐代王勃《滕王閣序》：「落霞與孤鶩齊飛，秋水共長天一色。」「霞鶩齊飛」局名有兩解。

　　其一：第四回合紅黑雙方依次退炮（包），呈「霞鶩齊飛」之態；

　　其二：結尾階段紅黑雙俥（車）輪流解殺做殺，形成對稱局面，現「霞鶩齊飛」之形。

　　為了讓讀者更瞭解本章，故收錄「霞鶩齊飛」原局，現

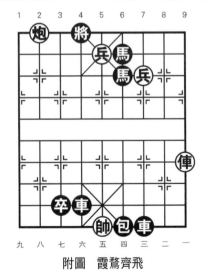

附圖　霞鶩齊飛

介紹如下。

著法：（紅先和）

1.俥一進六	後馬退8	2.俥一平二	馬6退7
3.炮八平三	車4平7	4.炮三退八	包6退9
5.帥五進一	車7退1	6.帥五退一	車7進1
7.帥五進一	車7平6	8.俥二退一	卒3平4
9.帥五進一	車6平5	10.帥五平四	車5退3
11.俥二平一	車5平4	12.俥一進一	車4平6
13.帥四平五	車6平5	14.帥五平四	車5退5
15.俥一平四	將4進1	16.兵三平四	車5進5
17.兵四進一	車5平8	18.俥四平八	車8進1
19.帥四退一	車8平5	20.俥八退八	車5進1
21.帥四進一	車5平8	22.俥八進七	將4進1
23.俥八退一	將4退1	24.俥八平五	車8退1
25.帥四退一	車8退6	26.俥五進一	將4進1
27.俥五平八	車8進7	28.帥四進一	車8退1
29.帥四退一	車8平5	30.俥八退一	將4退1
31.俥八退六	車5進1	32.帥四進一	車5平8
33.俥八進七	將4進1(和局)		

第82局　干雲蔽日

「干雲蔽日」出自《後漢書・丁鴻傳》：「干雲蔽日之木，起於蔥青。」

本局是將上局的紅炮移至九路，並增加兵卒象而成，如此一來，變化則另有千秋。現介紹如下。

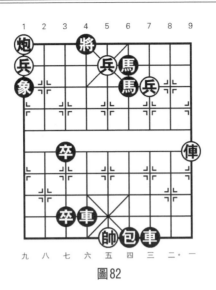

圖82

著法：（紅先和）

1.俥一進五	後馬退8	2.俥一平二	馬6退7
3.炮九平三	車4平7	4.炮三退八①	包6退9
5.帥五進一	車7退1	6.帥五退一	車7進1
7.帥五進一	車7平6	8.兵九平八	前卒平4
9.帥五進一	車6平5	10.帥五平四	車5退8
11.俥二平四	車5退1	12.俥四退一	車5進9②
13.俥四進一	車5退9	14.俥四退一	車5進9
15.俥四進一	車5退9(和局)		

【注釋】

①如改走兵三平四，則後車平8，俥二退八，包6退6，帥五進一，前卒平4，帥五平四，車7退3，帥四退一，車7平6，帥四平五，車6平5，帥五平四，卒4平5，俥二平五，車5進2，兵四進一，車5退7，兵四平五，包6平8，兵九平八，包8退2，兵八進一，包8平7，長攔紅炮，和局。

②如改走車5平9，則兵三平四，卒4平5，帥四平五，車9平5，帥五平四，車5平9，帥四平五，車9平5，帥五平四，車5平9，黑方一將一殺，不變作負。

第83局　浮雲蔽日

「浮雲蔽日」出自漢代陸賈《新語・慎微》：「故邪臣之蔽賢，猶浮雲之障日月也。」

本局將上局黑象刪去，將黑方後卒移至2・8位，並增加紅方九路相，將三路兵後退兩步。棋局趨於複雜多變。現介紹如下。

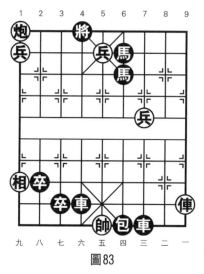

圖83

著法：（紅先和）

1.俥一進八	後馬退8	2.俥一平二	馬6退7
3.炮九平三	車4平7①	4.炮三退八②	包6退9
5.帥五進一	車7退1	6.帥五進一③	車7退1④

7.帥五退一	車7平6	8.兵九平八⑤	卒3平4
9.帥五退一	車6平5⑥	10.帥五平四	車5退6
11.俥二平四	車5退1⑦	12.俥四平五⑧	將4平5
13.帥四進一⑨	卒2平1⑩	14.兵八平七	卒1平2
15.兵三平四⑪	卒2平3	16.兵四平五	卒3平4
17.帥四進一	將5進1(和局)		

【注釋】

①附圖8-31形勢,黑方另有三種著法均負。

甲:車4平8,俥二退八,車7退5,俥二進七,包6退8,俥二平四,車7平5,帥五平四,車5退3,俥四平五,紅勝。

乙:車7平9,兵三平四,車4平8,俥二退八,包6退4,炮三退九,車9平7,帥五進一,卒3平4,帥五平四,包6平7,兵四平三,包7平8,俥二進三,車7退5,俥二進五,車7退4,俥二平三,紅勝。

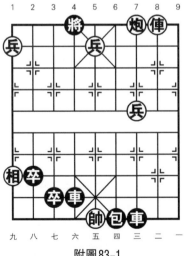

附圖83-1

丙：車7平8，俥二退九，車4平5，俥二進八，車5退1，帥四退一，卒4進1，兵五平六，將4平5，俥二平五，車5退7，兵六平五，將5進1，兵三平四，卒2平3，兵四平五，卒3平4，帥四進一，後卒平5，兵五進一，紅勝定。

②如改走兵三平四，則後車退8，俥二平三，車7退9，兵九平八，車7進6，兵八平七，車7平5，帥五平四，車5退5，黑勝定。

③如改走帥五退一，則車7進1，帥五進一，車7平6，俥二退一，卒3平4，帥五進一，車6平5，帥五平四，卒2平3，兵九平八，卒3平4，兵五平六，將4平5，俥二平五，車5退8，兵六平五，將5進1，相九進七，包6進1，兵三進一，前卒平5，兵三進一，包6平2，兵三平四，包2進6，相七退五，卒4平5，黑勝。

④如改走車7平6，則兵九平八，卒2平3，俥二平四，車6退8，兵八平七，後卒平4，帥五退一，卒3平4，帥五退一，後卒平5，兵七平六，紅勝。

⑤如改走俥二退一，則卒3平4，帥五退一，車6平5，帥五平四，卒4平5，兵五平六，將4平5，俥二平五，車5退6，兵六平五，將5進1，相九進七，包6進1，兵三進一，包6平1，兵三平四，包1進8，兵四平五，卒2進1，相七退五，卒2進1，相五退七，卒2平3，黑勝。

⑥如改走車6進1，則俥二平四，車6退8，兵八平七，車6進8，兵五進一，紅勝。

⑦如改走將4進1，則兵八平七，將4進1，兵三進一，卒4平5（如卒4進1，則兵三進一，卒2平3，俥四平六，車5

平4，俥六退一，將4平5，兵三平四，紅勝），俥四退三，車5進6，俥四進二，卒2平3，兵三進一，卒3平4，俥四平六，將4平5，兵三平四，紅勝。

⑧如改走俥四退四，則車5平9，帥四進一，車9進6，兵三進一，卒2平3，兵三進一，卒3平4，兵八平七，將4平5，俥四平五，將5平4，俥五平四，將4平5，黑勝。

⑨如改走兵八平七，則卒4平5，兵七平六，卒2平3，兵三進一，卒3平4，兵三進一，卒4平5，兵三平四，後卒平6，兵四進一，卒6進1，黑勝。

⑩如改走卒2平3，則兵八平七，卒3平4，相九進七，將5進1，兵三平四，將5進1，兵四平五，後卒平3，兵五進一，將5平4，帥四進一，卒3平4，相七退九，前卒平5，和局。

⑪如改走兵七平六，則卒2平3，兵三平四，卒3平4，兵四平五，後卒平5，兵五進一，卒4平5，帥四退一，後卒平6，黑勝。

第84局　浮雲翳日

「浮雲翳日」出自漢代孔融詩：「讒邪害公正，浮雲翳白日。」

本局構圖新穎，將上局紅炮移至三路後，著法則另具風姿。現介紹如下。

著法：（紅先和）

1. 俥一進六　後馬退8　　2. 俥一平二　馬6退7

3. 炮三進六　車4平7　　4. 炮三退八　包6退9

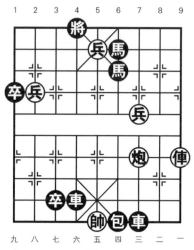

圖84

5.帥五進一　車7退1	6.帥五退一　車7進1
7.帥五進一　車7平6	8.俥二退一　卒3平4
9.帥五進一　車6平5	10.帥五平四　車5退5
11.兵八平九　車5平4	12.兵五平六　車4退3
13.俥二平六　將4進1	14.帥四平五　包6進9
15.兵三平四　將4退1	16.兵四進一　包6平5
17.兵九平八　包5平9	18.兵八平七　包9退6
19.兵四進一　包9進6	20.兵四平五　包9平5
21.兵五平六　包5平3	22.兵七進一　包3平4
23.兵六平五　包4平5	24.兵五平六　包5平4
25.兵六平五　包4平5	26.兵五平四　包5平4
27.兵四進一　包4平5	28.兵七平六　包5平4
29.兵六平七　包4平5	30.兵七平六　包5平4

31.兵六平七(和局)

第85局　開雲見日

「開雲見日」出自南朝劉宋時期范曄《後漢書·袁紹傳》：「銜命來征，宣揚朝恩，示以和睦，曠若開雲見日，何喜如之！」

本局刪去了「浮雲蔽日」紅相，增加了紅方八路兵，並將三路兵復位，這樣一來變化微妙、細膩。現介紹如下。

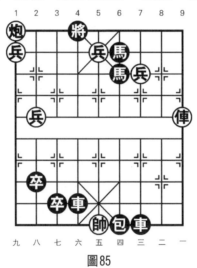

圖85

著法：（紅先和）

1.俥一進四	後馬退8	2.俥一平二	馬6退7
3.炮九平三	車4平7①	4.炮三退八②	包6退9
5.帥五進一	車7退1	6.帥五進一③	車7退1
7.帥五退一	車7平6	8.兵九平八④	卒3平4
9.帥五退一	車6平5	10.帥五平四	車5退6
11.俥二平四	車5退1	12.俥四退二⑤	車5平9⑥

13.帥四進一⑦	將4平5	14.俥四平五	將5平4
15.俥五平四	車9進4	16.後兵平七⑧	將4平5
17.俥四平五	將5平4	18.俥五平四	車9平3⑨
19.兵三進一⑩	將4平5⑪	20.俥四平五	將5平4
21.俥五平四	將4平5	22.俥四進二	將5進1
23.兵三平四	將5進1	24.俥四平五	將5平4
25.帥四退一	車3進5	26.帥四進一	車3退1
27.帥四進一	車3退1	28.帥四退一	車3進1
29.俥五退六	卒4平5	30.俥五退二	車3平5
31.帥四平五(和局)			

【注釋】

①如改走車7平9，則兵三平四，車4平8，俥二退八，包6退4，炮三退九，車9平7，帥五進一，卒3平4，帥五平四，包6平7，兵四平三，包7平8，俥二進三，車7退7，俥二平六，車7平4，俥六進三，紅勝。

②如改走兵三平四，則後車平8，俥二退八，包6退3，帥五進一，卒3平4，帥五平四，包6平1，炮三退八，包1進2，帥四進一，車7平6，炮三平四，包1退1，黑勝。

③如改走帥五退一，則車7進1，帥五進一，車7平6，兵九平八，卒3平4，帥五進一，卒2平3，俥二平四，車6退9，前兵平七，卒3平4，黑勝。

④如改走俥二退一，則卒3平4，帥五退一，車6平5，帥五平四，卒4平5，兵五平六，將4平5，俥二平五，車5退6，兵六平五，將5進1，兵八平七，卒2平3，兵七平六，卒3平4，兵六平五，卒4平5，兵五進一，後卒平6，兵三平四，卒6進1，黑勝。

⑤紅方另有兩種著法均負。

甲：俥四平五，將4平5，兵三平四，將5進1，前兵平七，卒4平5，兵七平六，將5平4，兵四平五，卒2平3，兵八平七，卒3平4，兵七平六，卒4平5，兵六進一，後卒平6，兵六進一，將4退1，兵五進一，卒6進1，黑勝。

乙：俥四退四，車5平9，帥四進一，卒2平3，前兵平七，卒3平4，兵三進一，後卒平5，俥四平六，將4平5，俥六平五，將5平4，俥五退三，車9進8，帥四退一，卒4平5，俥五退一，車9平5，兵三平四，車5退4，兵八進一，將4平5，兵七平六，車5平6，黑勝。

⑥如改走車5進8，則兵三進一，將4平5，俥四進二，將5進1，兵三平四，將5進1，俥四平五，將5平4，俥五平九，車5平8，俥九退二，將4退1，前兵平七；將4退1，俥九進二，紅勝。

⑦如改走俥四平九，則車9進9，帥四進一，車9退5，俥九平六，將5平4，俥六平五，將5平4，帥四進一，卒2平3，俥五平四，車9進3，帥四退一，車9進1，帥四進一，卒4平5，俥四平六，將4平5，俥六平五，將5平4，帥四平五，卒3平4，帥五平四，車9退1，黑勝。

⑧如改走俥四進二，則將4進1，俥四退五，將4平5，俥四平五，將5平4，帥四進一，卒2平3，俥五平四，將4退1，俥四進五，將4進1，俥四退五，將4退1，前兵平七，將4平5，俥四平五，將5平4，俥五平四，將4平5，黑勝。

⑨如改走卒2平3，則兵七平六，將4平5，俥四平五，將5平4，俥五平四，將4平5，俥四平五，將5平4，俥五平四，雙方不變作和。

⑩如改走俥四進二，則將4進1，俥四退七，將4平5，俥四平五，將5平4，俥五平四，將4平5，俥四平五，將5平4，俥五平四，將4平5，黑勝。

⑪如改走車3進4，則帥四進一，車3退1，帥四退一，車3進1，帥四進一，車3退1，帥四退一，車3進1，帥四進一，將4平5，俥四進二，將5進1，兵三平四，將5平4，兵八平七，將4進1，俥四平三，車3退1，帥四退一，車3退6，俥三退二，將4退1，兵四平五，將4平5，俥三進一，將5進1，俥三平七，紅勝。

第86局　瞻雲望日

「瞻雲望日」出自《史記‧五帝本紀》：「就之如日，望之如雲。」

為使「霞鶩」局勢著法更嚴謹，張雲川先添加了兵卒，筆者學習之後，也提出了新修改方案，以讓著法更加複雜。筆者與他多次拆解與探討，各自提出數個圖勢並共同完善，所以本章前五局的局名裡面均包含我們名字中的「雲」、「日」二字，紀念我們之間的友情。

著法：（紅先和）

1.俥一進二	後馬退8	2.俥一平二	馬6退7
3.炮九平三	車4平7①	4.炮三退八	包6退9
5.帥五進一	車7退1	6.帥五退一②	車7進1③
7.帥五進一	車7平6	8.帥五進一④	卒3平4⑤
9.兵三進一	卒9進1⑥	10.兵九進一	車6平5
11.帥五平四	車5退8	12.俥二平四	將4進1⑦

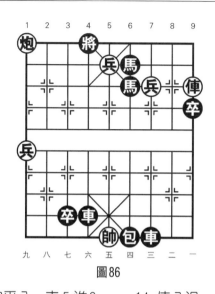

圖86

13.俥四平八	車5進3	14.俥八退一	將4進1
15.俥八退三	車5退1⑧	16.兵三平四	卒9進1
17.俥八進二	將4退1	18.俥八退三	車5平4
19.兵九進一	卒9進1	20.兵九進一	卒9平8
21.俥八進四	將4進1	22.兵九平八	車4平3
23.兵八平七	車3退1	24.俥八退七	卒4平3⑨
25.俥八進二	車3進5	26.帥四退一	車3退3
27.俥八平二	車3平6	28.帥四平五	車6平5
29.帥五平四	卒3平4	30.帥四進一(和局)	

【注釋】

①黑方另有兩種著法均負。

甲：車4平8，俥二退八，車7退7，俥二平七，車7平5，帥五平四，車5退1，俥七進八，將4進1，俥七退一，將4退1，俥七平五，紅勝。

乙：車7平8，俥二退九，車4進1，帥五進一，卒3平

4，帥五平四，車4平5，俥二進八，卒4平5，帥四進一，車5平4，帥四平五，包6平5，帥五退一，包5退8，俥二平五，卒9進1，兵三進一，卒9進1，兵三平四，卒9平8，兵四進一，紅勝定。

②如改走帥五進一，則車7退1，帥五退一，車7平6，俥二退一，卒3平4，帥五退一，車6平5，帥五平四，卒4平5，兵五平六，將4平5，俥二平五，車5退6，兵六平五，將5進1，兵九進一，卒9進1，兵九平八，卒9進1，兵八平七，卒9平8，兵七平六，卒8平7，兵六平五，卒7進1，兵五進一，卒7進1，兵三進一，卒7進1，黑勝。

③如改走車7平6，則俥二退一，包6進1，兵五平四，將4進1，兵四平五，將4進1，俥二進一，卒3平4，俥二平六，紅勝。

④紅方另有兩種著法均負。

甲：俥二退一，卒3平4，帥五進一，車6平5，帥五平四，卒9進1，兵九進一，卒9進1，兵九平八，卒9平8，兵八平七，卒8平7，俥二進一，車5退8，俥二平四，將4進1，兵三平四，卒7進1，俥四退一，卒7進1，帥四退一，卒4平5，帥四退一，卒7進1，兵七平六，卒7進1，黑勝。

乙：兵五進一，將4進1，俥二平四，卒3平4，帥五進一，車6平1，俥四退一，將4進1，俥四退一，將4退1，帥五平四，車1退2，帥四退一，車1平5，俥四進一，將4進1，俥四退二，卒4平5，帥四退一，車5平7，俥四平六，將4平5，兵三平四，將5退1，俥六平五，將5平4，兵四平五，車7進2，黑勝。

⑤如改走車6平5，則帥五平四，車5退8，俥二平四，

將4進1，俥四平七，車5進1，俥七退一，將4退1，俥七退七，車5平7，俥七平六，將4平5，俥六平五，將5平4，俥五進五，卒9進1，帥四平五，將4進1，兵九進一，卒9進1，兵九進一，卒9進1，俥五進二，將4退1，俥五退五，車7平4，兵九進一，車4進5，帥五退一，卒9進1，兵九平八，卒9平8，兵八平七，卒8平7，俥五進六，將4進1，兵七進一，將4進1，俥五退二，紅勝。

⑥如改走車6平5，則帥五平四，車5退8，俥二平四，將4進1，兵三平四，車5進4，俥四平九，車5平4，俥九退三，車4進2，帥四退一，車4退3，俥九平四，將4進1，兵四平五，車4平5，俥四進一，車5退2，俥四平五，將4平5，兵五平四，卒9進1，兵九進一，卒9進1，兵九平八，卒9平8，兵八平七，卒8平7，兵七平六，卒4平5，帥四進一，卒7平6，兵六平五，將5平6，兵四平五，卒6進1，帥四平五，卒5平6，後兵進一，後卒平5，帥五平六，卒6平5，前兵平六，和局。

⑦如改走車5退1，則俥四平五，將4平5，兵九平八，卒9進1，兵八平七，卒9平8，兵七平六，卒8平7，兵六平五，卒7平6，兵三平四，卒6進1，帥四平五，卒6平5，帥五平四，卒4平5，兵五進一，前卒平4，兵五進一，卒4平5，兵五進一，將5平4，兵四進一，前卒平4，兵四平五，紅勝。

⑧如改走車5平2，則兵九平八，卒9進1，帥四平五，卒9平8，兵八平七，卒8平7，兵七平六，卒7平6，兵六進一，將4退1，兵三平四，卒6平5，帥五平六，卒5平4，帥六退一，紅勝。

⑨如改走車3進5，則帥四退一，車3進1，俥八進六，將4退1，俥八平五，卒4平5，俥五退六，車3平5，帥四平五，和局。

第87局　拿雲捉月

「拿雲捉月」出自《西湖佳話・西冷韻跡》：「到了今日，方知甥女有此拿雲捉月之才能。」

本局圖式簡潔美觀，著法短小精悍。現介紹如下。

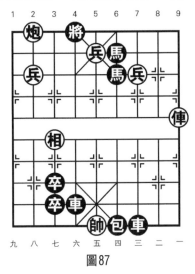

圖87

著法：（紅先和）

1.俥一進四	後馬退8	2.俥一平二	馬6退7
3.炮八平三	車4平7	4.兵三平四	後車平8
5.兵五進一	將4進1	6.俥二退八	包6退3
7.帥五進一	前卒平4	8.帥五平四	車7退8
9.俥二進六①	包6平2	10.相七退五	包2進2

11.帥四退一　　卒４平５　　12.兵四平五　　車７平６

13.後兵平四　　車６平７　　14.兵四平五　　車７平６

15.後兵平四　　車６平７(和局)

【注釋】

①如改走俥二進三，則包６平２，相七退五，包２進３，俥二平三，車７進４，相五進三，將４平５，炮三退三，卒４平５，帥四進一，卒３平４，炮三平五，包２平６，兵四平三，將５退１，兵八平七，將５進１，相三退五，卒５平４，兵七平六，包６平４，兵六平七，包４平６，和局。

第88局　梳雲掠月

「梳雲掠月」出自元代王實甫《西廂記》第五本第三折：「枉蠢了他梳雲掠月，枉羞了他惜玉憐香。」

本局著法精彩，構圖精美，堪稱佳作。現介紹如下。

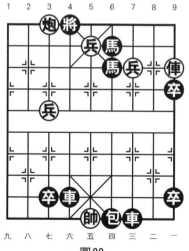

圖88

著法：（紅先和）

1.俥一進二	後馬退8	2.俥一平二	馬6退7
3.炮七平三	車7平8①	4.俥二退九	前卒平8
5.炮三平一	車4進1	6.帥五進一	車4退4②
7.兵三進一	車4平5	8.帥五平四	車5退4
9.俥二進一	車5平7	10.帥四退一	車7進8
11.帥四進一	車7退5③	12.帥四退一	卒9進1④
13.炮一平二	卒9進1	14.炮二退七	車7進5
15.帥四進一	卒3平4	16.炮二平五	車7平5
17.帥四進一	將4平5	18.俥二平六	車5退2
19.帥四退一	卒9進1	20.俥六進四	卒9平8
21.俥六平四	卒8平7	22.兵七平六	卒7進1
23.俥四平五	車5退3	24.兵六平五（和局）	

【注釋】

①如改走車4平7，則炮三退八，包6退9，帥五進一，車7退1，帥五退一，車7進1，帥五進一，車7平6，兵七平六，車6退4，兵六進一，車6平5，帥五平四，車5退4，俥二平四，車5退1（如將4進1，則俥四退二，前卒平8，兵六進一，將4退1，俥四進二，車5退1，兵六進一，將4進1，俥四平五，紅勝），俥四退二，車5平8，兵六進一，卒3平4，俥四進一，將4平5，兵六平五，將5平4，兵五進一，前卒平8，兵五平六，將4平5，俥四平五，紅勝。

②如改走卒3平4，帥五平四，車4平5，俥二進一，車5退8，俥二進八，將4進1，帥四進一，卒4平5，俥二退三，將4退1，俥二平九，包6平5，俥九進三，將4進1，俥九退一，將4退1，俥九平五，包5退8，兵三進一，卒9進1，兵

三平四，包5進4，兵七平六，卒9進1，兵四平五，卒9平8，兵六進一，包5平7，兵六進一，包7退4，帥四平五，紅勝。

③如改走卒3平4，則伻二進四，車7平5，伻二平六，將4平5，伻六退四，車5退3，伻六進一，車5平6，伻六平四，車6進1，帥四進一，卒9進1，兵七平六，卒9進1，兵六平五，卒9平8，和局。

④如改走車7平3，則帥四平五，車3平7，炮一平四，車7平5，伻二平五，車5進4，帥五進一，卒3平4，帥五進一，和局。

第89局　烘雲托月

「烘雲托月」出自元代王實甫《西廂記》第一本第一折金聖歎批：「而先寫張生者，所謂畫家烘雲托月之祕法。」

本局乍一看，似乎不屬於「霞鶩齊飛」局的圖式。但是三回合後就形成了「霞鶩齊飛」相似的局勢，現介紹如下。

著法：（紅先和）

1.兵五進一	將5平4	2.兵五進一①	將4退1
3.兵五進一	將4退1	4.伻一進二	後馬退8
5.伻一平二	馬6退7	6.炮九平三②	車4平7
7.傌二進三	車7退4③	8.伻二退九	卒3平4④
9.炮三平一	車7平5⑤	10.帥五平四	車5退3
11.伻二進九	將4進1	12.伻二退六	車5平7
13.伻二平六⑥	將4平5	14.伻六平五	將5平4
15.炮一平五	車7進8	16.帥四進一	車7退7⑦

圖89

17.俥五平四	將4平5	18.俥四平五	將5平4
19.俥五平四	卒1進1⑱	20.炮五退七	車7平1
21.俥四平六	將4平5	22.俥六退二	車1平6
23.帥四平五	車6進5	24.俥六進一	卒1進1
25.帥五平六	卒1平2	26.炮五退一	車6進1
27.俥六平五	將5平6	28.俥五平七	將6平5
29.俥七平五	將5平6	30.俥五平七（和局）	

【注釋】

①如改走俥一平四，則將4退1，俥四進一，將4退1，俥四進一，將4進1，俥四退八，車4平6，兵五進一，車6平4，兵五進一，將4進1，傌二進四，包6退3，黑勝。

②如改走傌二進三，則車4進1，帥五進一，車8退9，兵五進一，將4進1，傌三進四，將4進1，炮九平三，車8進8，帥五進一，車4退2，黑勝。

③如改走車8退9，則兵五進一，將4進1，傌三進四，

將4進1，炮三退二，紅勝。

④黑方另有兩種著法結果不同。

甲：包6退6，俥二進八，車7進5，帥五進一，卒3平4，帥五平四，車7退4，帥四進一，卒4平5，帥四平五，車7平5，帥五平四，車5平7，帥四平五，車7平5，帥五平四，車5平7，帥四平五，黑一將一殺，不變作負，紅勝。

乙：車7平5，帥五平四，車5退3，炮三退八，車5進1，俥二進九，將4進1，俥二退一，將4退1，兵九進一，卒3平4，俥二平四，卒4平5，俥四進一，將4進1，俥四退三，車5平4，炮三退一，車4平7，炮三進六，車7平4，炮三退六，車4進6，兵九平八，卒5平6，俥四退五，車4平6，帥四進一，和局。

⑤如改走卒4進1，則帥五進一，車7平5，帥五平四，車5退3，炮一退九，車5進1，炮一平四，車5平1，俥二進九，將4進1，俥二平五，卒1平2，俥五退六，卒2進1，俥五退一，車1進6，帥四進一，車1平8，俥五平六，將4平5，俥六退二，卒2平3，俥六平五，將5平4，俥五進三，車8退1，帥四退一，卒3平4，帥四平五，卒4進1，帥五退一，車8平4，和局。

⑥如改走炮一平五，則將4退1，俥二平五，卒1平2，炮五退四（如俥五進四，則卒2平3，兵九平八，卒3平4，兵八平七，車7進8，帥四進一，車7退3，帥四退一，後卒平5，炮五退六，卒4平5，炮五平六，車7平6，黑勝），車7進8，帥四進一，車7退5，帥四退一，卒2平3，俥五退一，卒3平4，兵九平八，車7進5，帥四進一，車7退3，帥四退一，將4平5，炮五平九，後卒平5，俥五平四，車7平

6，俥四進一，卒5平6，兵八平七，卒6進1，兵七平六，卒4平5，兵六平五，卒6進1，黑勝。

⑦如改走車7退9，則俥五平四，將4平5，俥四平五，將5平4，俥五平四，車7進8，帥四退一，車7退6，俥四平九，將4退1，俥九平五，車7平1，俥五平六，將4平5，俥六退二，車1平6，俥六平四，車6進6，帥四進一，和局。

⑧如改走車7平1，則炮五退七，車1平4，俥四平九，車4平6，炮五平四，車6平4，俥九平五，和局。

第十章　風悲新篇

　　民間排局「風悲畫角」又稱「雙紅炮」，在民間極為流行。原載於《江湖特種排局》第18局，著法精彩深奧。到了現代，其類局發展很多，現將筆者創作排擬的新作品收錄於本章，故名「風悲新篇」。

　　附圖為「風悲畫角」。

　　「風悲畫角」出自南宋魯逸仲《南浦·風悲畫角》：「風悲畫角，聽單於三弄落譙門。投宿駸駸征騎，飛雪滿孤村。酒市漸闌燈火，正敲窗、亂葉舞紛紛。送數聲驚雁，乍離煙水，嘹唳度寒雲。」

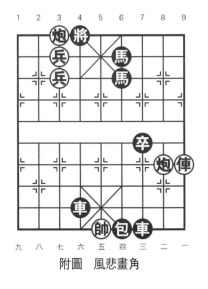

附圖　風悲畫角

為了讓讀者深入瞭解本章，故將「風悲畫角」收錄於此。現介紹如下。

著法：（紅先和）

1.俥一進六	後馬退8	2.俥一平二	馬6退7
3.炮七平三	車7平8	4.炮二平六	包6退8
5.俥二退九	車4退2	6.前兵進一	將4進1
7.俥二進八	車4平5	8.帥五平四	車5平6
9.帥四平五	卒7進1	10.炮三平五	車6平5
11.帥五平四	將4平5	12.俥二平四	將5退1
13.後兵平六	車5進3	14.帥四進一	卒7進1
15.兵七平六	將5平4	16.俥四平三	車5退2
17.兵六進一	將4平5	18.兵六平五	車5退6
19.俥三退六	車5平6	20.俥三平四	車6進6
21.帥四進一(和局)			

第90局　東風入律

「東風入律」出自《海內十洲記・聚窟洲》：「臣國去此三十萬里，國有常占，東風入律，百旬不休，青雲千品。」

本局類型的排局，首著多為進俥照將，然後進傌兌車作殺；但本局則不然，首著退傌捉車再平帥吃包，可謂著法迥異，別具一格。現介紹如下。

著法：（紅先和）

1.傌二退四	車8退4	2.帥五平四	後馬進4①
3.兵三平四	車8平7	4.傌四進五	車7平6

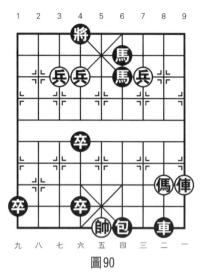

圖90

5.帥四平五	車6退3	6.兵七平六②	車6平4
7.俥一進七	將4進1	8.俥一平五	前卒進1
9.帥五進一	後卒進1	10.傌五進四	後卒進1
11.俥五退五	後卒進1	12.帥五平四	車4平6
13.俥五進一	車6平8	14.帥四進一	車8進5
15.帥四退一	車8退5	16.帥四進一	車8進5
17.帥四退一	車8退5(和局)		

【注釋】

①附圖90-1形勢，黑方另有兩種著法結果不同。

甲：前馬進5，兵六平五，前卒平5，兵三進一，卒5平6，帥四進一，車8平6，帥四平五，馬5進4，帥五退一，車6平5，帥五平六，車5退3，兵三平四，馬4進6，俥一平四，卒1平2，俥四平三，車5平8，俥三進七，將4進1，兵七進一，將4進1，俥三平八，車8進7，帥六進一，卒2平3，帥六平五，卒3平4，帥五平六，車8退1，帥六退一，紅

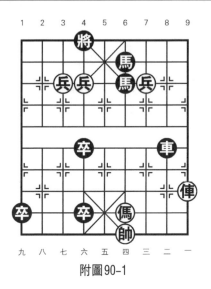

附圖90-1

勝定。

　　乙：前卒平5，俥一平九，後馬進4，兵七平六，將4平5，俥九平五，將5平4，俥五退一，馬6進5，帥四平五，馬5退4，俥五平九，車8平5，俥九平五，車5進3，帥五進一，馬4進5，傌四進三，和局。

　　②如改走傌五進六，則後卒平5，兵七平六，車6平4，俥一平六，將4進1，俥六退一，卒1平2，傌六退七，車4進6，傌七退六，卒2平3，傌六進七，卒5進1，帥五進一，卒5平4，傌七進六，卒4進1，帥五平四，卒3平4，傌六退七，將4平5，帥四進一，前卒平5，傌七進五，卒4平3，傌五退七，卒3平4，傌七進五，卒4平3，和局。

第91局　古道西風

　　「古道西風」出自元代馬致遠《天淨沙・秋思》：「枯

藤老樹昏鴉，小橋流水人家，古道西風瘦馬。夕陽西下，斷腸人在天涯。」

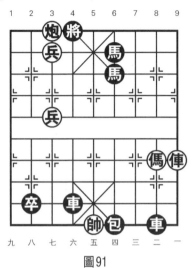

圖91

著法：（紅先和）

1.俥一進六	後馬退8	2.俥一平二	馬6退7
3.炮七平三	車4平7	4.傌二進三	車7退4
5.前兵進一	將4進1	6.俥二退九	包6退2①
7.俥二進八	將4進1	8.俥二退六②	車7平5
9.帥五平四	包6退4	10.俥二進四③	包6退3
11.後兵平六	車5平4	12.俥二平五	卒2平3④
13.炮三退八	包6平8⑤	14.俥五進三	車4進5
15.帥四進一	包8進8	16.炮三平七	車4退1
17.帥四進一	車4平3	18.帥四平五	包8平4
19.俥五退三	車3退1	20.帥五退一	車3平4
21.俥五進三	車4平7	22.俥五退三	車7平4
23.俥五退二(和局)			

【注釋】

①如改走包6退8，則俥二進八，車7平5，帥五平四，車5平6，帥四平五，卒2平3，後兵進一，卒3平4，炮三平六，卒4平3，俥二平三，車6進1，後兵進一，車6退2，炮六平四，車6平5，帥五平四，包6平5，炮四平五，車5平6，帥四平五，包5平6，後兵進一，將4進1，俥三退四，車6平5，帥五平四，包6平4，俥三進三，車5退1，炮五平六，包4平6，後兵平六，將4退1，俥三平五，紅勝定。

②紅方另有兩種著法均負。

甲：俥二平四，車7進5，帥五進一，包6平1，後兵平六，包1進1，帥五進一，車7平5，帥五平六，車5平4，帥六平五，車4退5，炮三退七，車4平5，帥五平四，車5平7，帥四平五，車7進3，俥四退六，車7平6，帥五平四，將4平5，黑勝定。

乙：俥二退二，車7平5，帥五平四，包6平1，炮三平五，車5平3，炮五退八，車3平6，帥四平五，車6平4，帥五平四，卒2平3，俥二平四，卒3平4，帥四進一，車4進2，俥四進三，車4平7，兵七平八，包1進2，炮五退一，車7進2，帥四進一，包1退1，炮五進一，車7平5，俥四平六，將4平5，俥六平五，將5平4，俥五退八，卒4平5，黑勝定。

③如改走炮三平五，則車5平3，俥二平六，將4平5，俥六平五，將5平6，炮五平四，車3平6，帥四平五，包6退3，俥五進七，將6退1，俥五退一，將6進1，俥五進一，將6退1，俥五退一，將6進1，俥五進一，將6退1，黑勝定。

④如改走將4退1（如車4進5，則帥四進一，車4退1，

俥五退五，車4平5，帥四平五，和局），則炮三退八，包6平9，俥五進三，包9平3，俥五平七，車4平7，炮三平六，車7進4，炮六退一，將4平5，炮六平五，卒2平3，俥七平四，卒3平4，俥四退八，車7平6，帥四進一，和局。

⑤如改走包6進4，則俥五進三，包6退3，帥四進一，卒3平4，炮三平六，車4進4，帥四退一，車4退5，帥四平五，車4進1，俥五退二，將4退1，俥五進一，將4進1，俥五平四，車4平5，帥五平四，將4平5，俥四進一，將5退1，兵七平六，將5平4，和局。

第92局　西風落日

「西風落日」出自明代于謙《上太行》：「西風落日草斑斑，雲薄秋空鳥獨還。兩鬢霜華千里客，馬蹄又上太行山。」

本局承蒙天津邢春波先生審校，謹表謝意。

著法：（紅先和）

1.俥一進六	後馬退8	2.俥一平二	馬6退7
3.炮九平三	車4進1	4.帥五進一	車4退1①
5.帥五退一②	車4平7	6.前兵進一	將4進1
7.傌二進三	車7退4	8.俥二退九	包6退8
9.俥二進八	車7進5③	10.帥五進一	卒3平4
11.帥五平四	將4平5④	12.俥二平四	將5退1
13.前兵平六	將5平4	14.俥四進一⑤	將4進1
15.兵七平六	將4平5	16.兵六平五	車7退1
17.帥四進一	車7退1	18.帥四退一	車7平5

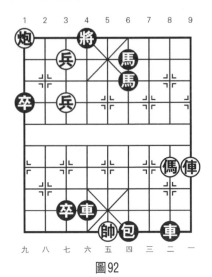

圖92

19.炮三退八　　車5退4　　20.炮三平六　　車5進5

21.帥四退一　　車5平4　　22.俥四退三　　卒1進1

23.俥四平五　　將5平4　　24.俥五退二　　車4退2

25.帥四平五(和局)

【注釋】

①如改走卒3平4，則帥五平四，以下黑方有兩種著法均負。

甲：將4平5，炮三退九，將5進1，前兵平六，將5平4，炮三平六，卒4進1，兵七進一，將4平5，兵七平六，車8退1，帥四進一，包6平8，兵六平五，將5進1，俥二平五，將5平4，帥四平五，將4退1，傌二進三，車8平6，傌三進五，將4進1，傌五退七，將4退1，傌七進八，將4進1，俥五退二，紅勝。

乙：包6平5，後兵平六，卒4平3，帥四平五，車8退3，俥二退六，車4退6，俥二平四，車4平5，帥五平四，包

5平3，俥四進六，車5退3，俥四退一，車5進1，俥四平
五，包3退8，俥五平七，紅勝。

②如改走帥五進一，則車4退1，帥五退一，卒3平4，
帥五平四，將4平5，炮三退八，將5進1，俥二退一，將5退
1，前兵平六，車4退6，俥二平六，車8退3，帥四退一，卒
4平5，俥六平四，車8進3，炮三退一，車8平7，黑勝。

③如改走車7平5，則帥五平四，車5平6，帥四平五，
卒3平4，後兵平六，車6退1，炮三平六，車6進1，炮六平
一，車6退1，炮一平四，車6平4，俥二平四，將4進1，俥
四平五，車4平3，炮四退九，車3進5，俥五進一，卒4平
5，俥五退八，車3平5，帥五進一，和局。

④如改走包6平5，則炮三平六，車7退6，炮六退八，
車7平3，俥二平四，車3退3，俥四退二，包5進1，俥四平
九，車3進5，俥九平六，將4平5，炮六平五，車3平5，炮
五進六，車5退3，俥六平四，和局。

第93局　西風斜陽

「西風斜陽」出自元代無名氏《千里獨行》第三折：
「則你那路途迢遙，趁西風斜陽古道。」

本局紅方炮相雙兵和黑方雙卒設置於一條線上，頗為壯
觀。著法精妙細膩。現介紹如下。

著法：（紅先和）

1.俥一進六	後馬退8	2.俥一平二	馬6退7
3.炮七平三	車4平7	4.傌二進三	車7退4
5.前兵進一	將4進1	6.俥二退九	包6退8

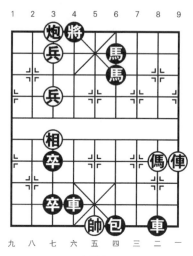

<p align="center">圖93</p>

7.俥二進八	車7進5①	8.帥五進一	前卒平4
9.帥五平四	車7退1	10.帥四進一	包6平5
11.炮三平六	車7退5②	12.炮六退八	車7平3
13.炮六平一③	卒3平4	14.俥二平四	車3退3④
15.炮一進七⑤	車3進5	16.炮一平五	卒4平5
17.炮五進一	將4退1	18.俥四退二	車3進2
19.帥四退一	卒5進1	20.俥四平五	卒5平6
21.帥四平五	車3平4	22.炮五平三	車4進1
23.帥五退一	卒6進1	24.炮三退九(和局)	

【注釋】

①如改走車7平5，則帥五平四，車5平6，帥四平五，前卒平4，後兵平六，卒3平4，炮三平四，車6平5，帥五平四，包6平5，俥二平四，車5退2，炮四平五，車5平2，帥四進一，車2平7，俥四退二，包5進3，炮五退二，車7退1，炮五平六，車7進5，炮六退四，車7平4，兵六平五，包

5平6，俥四退一，卒4平5，帥四平五，車4平5，相七退五，車5退3，和局。

②黑方另有三種著法結果不同：

甲：卒3進1，炮六退八，車7平4，俥二進一，車4退1，帥四退一，包5進1，後兵平六，車4平7，兵六進一，將4平5，俥二退一，將5退1，兵七平六，將5平4，兵六進一，將4平5，俥二平五，紅勝。

乙：車7退1，帥四退一，車7退4，炮六退八，車7平3，俥二退六，包5退1，帥四平五，車3平5，帥五平四，將4平5，俥二平五，車5進4，相七退五，包5進7，和局。

丙：卒3平4，俥二退二，包5平6，俥二平六，將4平5，俥六平五，將5平4，炮六退六，車7退1，帥四退一，車7退1，帥四進一，車7平4，俥五平六，車4退3，後兵平六，和局。

③如改走俥二平四，則車3進2，炮六平三，車3平7，炮三平八，卒3平4，炮八進七，車7平5，炮八平五，車5退4，俥四平五，將4平5，和局。

④如改走車3進2，則炮一進七，車3退5，炮一平五，卒4平5，炮五進一，將4進1，俥四平五，卒5平6，帥四平五，車3進6，俥五退四，車3平4，炮五平六，車4平5，俥五退一，卒6平5，帥五退一，和局。

⑤如改走炮一平六，則卒4平5，炮六平五，卒5平4，俥四退四，包5進4，俥四進四，包5退4，炮五平六，卒4平5，炮六平五，卒5平4，俥四退四，包5進4，俥四進四，包5退4，黑勝。

第94局 西風殘照

「西風殘照」出自唐代李白《憶秦娥》：「樂遊原上清秋節，咸陽古道音塵絕。音塵絕，西風殘照，漢家陵闕。」

本局圖式簡潔，著法乾淨俐落。現介紹如下。

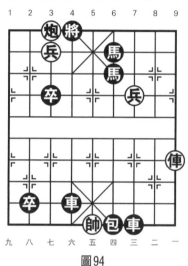

圖94

著法：（紅先和）

1.俥一進六	後馬退8	2.俥一平二	馬6退7
3.炮七平三	車4進1	4.帥五進一	車7平8
5.俥二退九	車4退3	6.炮三平一	車4平5
7.帥五平四	將4平5	8.俥二進九	將5進1
9.兵七平六	將5平4	10.帥四退一	將4平5
11.俥二平四①	卒2平3	12.炮一退八	車5平7
13.俥四退三	前卒平4	14.帥四進一	車7進2
15.帥四進一	車7平9	16.俥四平五	將5平4

17.俥五平七	車9進1	18.俥七平六	將4平5
19.俥六平五	將5平4	20.帥四退一	車9退4
21.帥四進一	車9平6	22.帥四平五	車6平4
23.帥五平四(和局)			

【注釋】

①如改走炮一退八，則車5平6，炮一平四，車6平7，炮四平二，卒2平3，俥二退七，前卒平4，帥四進一，車7進2，帥四退一，車7退5，帥四進一，車7平6，俥二平四，車6平4，俥四平五，將5平4，炮二平六，車4進5，帥四退一，卒3進1，俥五進二，車4平3，帥四平五，車3退3，俥五進一，車3平4，俥五平七，車4平5，帥五平四，將4平5，俥七平四，和局。

第95局　陣馬風檣

「陣馬風檣」出自唐代杜牧《李賀詩序》：「風檣陣馬，不足為其勇也。」

本局走完兩回合後，方與「風悲畫角」局圖式類似，其著法複雜多變。現介紹如下。

著法：（紅先和）

1.兵七進一	將4退1	2.兵七進一	將4退1
3.俥一進二	後馬退8	4.俥一平二	馬6退7
5.炮七平三	車4進1①	6.帥五進一	前卒平4
7.帥五平四②	包6平5	8.傌二進三	將4平5
9.俥二退九	卒4平5	10.帥四進一	車4退6
11.傌三退四	車4進2	12.傌四進三	車4進1

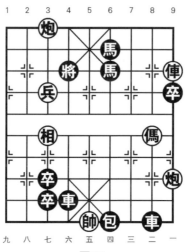

圖95

13.傌三退二	包5平6	14.炮三退七③	車4退3
15.傌二進四	車4平6	16.俥二進九	將5進1
17.兵七平六	將5平4	18.帥四平五	車6平5
19.帥五平四	包6退5	20.炮三平七	車5進2④
21.俥二平四	包6平2	22.炮七平八	車5平3⑤
23.俥四退一	將4退1	24.俥四退三	包2退3
25.俥四平五	包2平1	26.帥四平五	卒5平4
27.俥五平六	包1平4	28.俥六退四	車3平5
29.帥五平四	將4平5	30.帥四退一	包4平6
31.俥六進四	車5進3	32.帥四進一	車5退3
33.帥四退一	車5進1	34.俥六平七	將5進1
35.炮八平九	車5進2	36.帥四進一	車5退6
37.帥四退一	車5平6	38.炮九平四	包6進6
39.俥七平五	將5平6⑥	40.俥五退三	包6退2
41.帥四平五	包6進2	42.帥五平四	包6退3

43.帥四平五　　包6進3　　44.帥五平四　　包6平8

45.俥五平四　　車6進5　　46.炮一平四(和局)

【注釋】

①如改走車4平7，則俥二進三，車7退5，俥二退九，車7退3，俥二進七，包6退7，俥二平四，車7進9，帥五進一，前卒平4，帥五平四，車7退1，帥四退一，車7退8，俥四平六，將4平5，俥六平五，將5平4，俥五進一，卒4平5，兵七平六，紅勝。

②如改走帥五進一，則車4平5，帥五平四，包6平7，炮三退七，車5退9，兵七進一，將4進1，俥二平五，包7平2，俥五平六，將4平5，俥六退八，包2退2，帥四退一，車8退1，帥四退一，車8平4，炮三平八，車4退3，俥二進一，車4平6，炮一平四，卒3平2，黑勝定。

③附圖9-51形勢，紅方另有三種著法均負。

甲： 兵七平六，車4退5，俥二進三，車4進2，俥三退

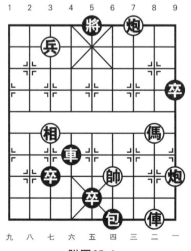

附圖95-1

五，車4平6，帥四平五，卒5平6，炮三退七，車6進1，俥二進九，將5進1，俥二退一，將5退1，黑勝。

乙：炮三平一，車4退3，傌二退四，車4平6，俥二進九，將5進1，俥二退六，包6退3，兵七平六，將5平4，帥四平五，卒5平4，前炮平五，卒3平4，炮一平六，車6平5，帥五平四，車5退3，俥二平四，車5進9，俥四平二，將4平5，俥二退二，車5退3，俥二進七，將5退1，俥二平四，車5進3，帥四退一，卒4平5，帥四進一，車5平6，黑勝。

丙：俥二平四，車4退1，傌二進三，車4退2，傌三退五，車4平6，帥四平五，車6進6，帥五退一，卒3平4，炮一平二，車6平8，炮二平五，卒4平5，相七退五，車8退1，帥五退一，車8退7，炮三退五，車8平3，炮三平五，將5平6，炮五平四，將6進1，帥五進一，卒9進1，傌五退三，將6平5，傌三進一，車3進7，帥五退一，車3退1，傌一退三，車3平5，帥五平四，車5平7，傌三進四，將5平4，帥四進一，車7進1，帥四退一，車7退4，傌四進二，車7平6，炮四退三，車6平8，黑勝。

④如改走卒5平4，則俥二退八，車5進2，俥二平六，將4平5，帥四退一，車5平6，炮七平四，包6進3，俥六進一，包6退1，俥六平五，包6平5，俥五平四，車6平3，俥四進六，將5退1，俥四退二，包5退4，俥四平一，車3平6，炮一平四，包5平6，俥一平五，將5平6，帥四平五，車6進2，和局。

⑤如改走卒9進1，則俥四退四，包2退2，俥四平一，將4平5，俥一平四，車5平3，俥四進三，將5退1，俥四退

一，將5進1，俥四進一，將5退1，俥四退一，將5進1，俥四進一，將5退1，俥四退一，和局。

⑥如改走將5平4，則俥五退三，包6退1，俥五進一，包6退1，俥五進一，包6退1，俥五進一，包6進2，俥五退二，包6平8，帥四平五，包8退4，俥五平六，車6平4，俥六進四，將4進1，和局。

第96局　遺風餘澤

「遺風餘澤」出自北宋《宣和書譜·張彥遠》：「此其遺風餘澤，沾馥後人者特非一日。」

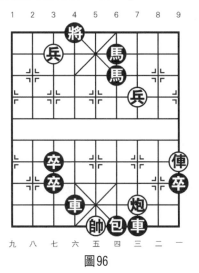

圖96

著法：（紅先和）

1.俥一進六	後馬退8	2.俥一平二	馬6退7
3.炮三進八	車4進1	4.帥五進一	車7平8
5.俥二退九	車4退3	6.兵七進一①	將4進1

7.俥二進八	將4進1	8.俥二平五	車4進2
9.帥五退一	車4進1	10.帥五進一	包6平5
11.俥五平四②	車4退1③	12.帥五退一	車4進1
13.帥五進一	前卒平4④	14.俥四退六	卒4進1⑤
15.帥五平四	車4平9⑥	16.俥四平六	將4平5
17.炮三平五	卒9平8	18.俥六平二	車9退6
19.俥二平三⑦	卒3平4	20.俥三進二	後卒進1
21.俥三平五	將5平4	22.俥五平六	將4平5
23.俥六退二	車9平7	24.俥六平五	將5平4
25.帥四退一	車7進6	26.帥四進一	車7退9
27.帥四退一	將4退1	28.俥五進一	車7平8
29.俥五退一	車8平7		
30.俥五進一	車7平8（和局）		

【注釋】

①紅方另有兩種著法均負。

甲：帥五退一，車4平5，帥五平四，將4平5，俥二進一，車5進3，帥四進一，車5退1，帥四退一，車5平8，黑勝。

乙：炮三退二，車4平5，帥五平四，將4平5，俥二進九，將5進1，炮三平五，車5退4，俥二退一，將5退1，兵三平四，車5進4，俥二進一，將5進1，兵七平六，將5平4，俥二退三，車5平6，帥四平五，包6退6，俥二進二，包6退2，俥二退三，車6平5，帥五平四，將4平5，黑勝。

②如改走帥五平四，車4進3，帥四退一，包5平2，俥五平八，車4進3，帥四進一，前卒進1，炮三平六，車4平7，炮六平五，包2退1，炮五退八，車7退1，帥四退一，前

卒平4，炮五平八，車7進1，帥四進一，將4平5，黑勝。

③如改走前卒進1，則兵三進一，包5平6，俥四平五，包6平5，俥五平七，前卒平4，帥五平四，車4平2，兵三平四，車2退6，帥四退一，包5退7，俥七退五，車2平6，帥四平五，車6平5，帥五平四，車5平4，兵四平五，將4平5，俥七平五，將5平4，帥四平五，卒4進1，帥五進一，車4進5，帥五進一，卒9平8，炮三平六，紅勝定。

④如改走前卒進1，則兵三進一，前卒平4，帥五平四，車4平5，兵三平四，卒4平5，帥四進一，車5平7，帥四平五，卒5平4，兵四平五，紅勝。

⑤如改走卒3平4，炮三退二，後卒平5，俥四進五，將4退1，俥四進一，將4進1，炮三平一，卒4平5，帥五平四，紅勝定。

⑥如改走車4平8，則炮三平五，車8退2，俥四進二，車8進1，帥四退一，卒9平8，兵三平四，卒8平7，炮五退九，將4退1，俥四平六，將4平5，兵四平五，卒4平5，兵五進一，將5退1，兵七平六，紅勝。

⑦如改走兵三進一，則車9平6，俥二平四，車6進4，帥四進一，卒3平4，兵三平四，將5退1，兵七平六，將5平4，兵四平五，將4退1，炮五平二，前卒平5，帥四平五，卒5平4，炮二退五，後卒平5，帥五平四，卒4平5，炮二平五，前卒平4，和局。

第97局　玉樹臨風

「玉樹臨風」出自唐代杜甫《飲中八仙歌》：「宗之瀟

灑美少年，舉觴白眼望青天；皎如玉樹臨風前，蘇晉長齋繡佛前。」

　　第四回合兵三平四與第七回合兵四平五，連續兩次遮擋黑炮回家救主，是本局精華所在！

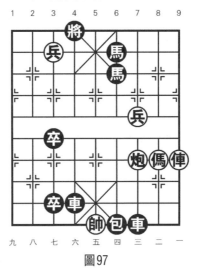

圖97

著法：（紅先和）

1.俥一進六	後馬退8	2.俥一平二	馬6退7
3.炮三進六	車7平8	4.兵三平四	車4進1
5.帥五進一	前卒平4	6.帥五平四	包6平5①
7.兵四平五	卒4平5	8.帥四平五	車4退1
9.帥五進一	將4平5	10.炮三退五	將5進1
11.俥二退一	將5退1②	12.炮三平二③	車8平7④
13.兵七平六	車4退7	14.俥二平六	車7退3
15.俥六平二	車7平5	16.帥五平四	車5退2
17.帥四退一	車5進4	18.帥四退一	車5退2
19.傌二退三⑤	包5平3	20.俥二平三	卒3進1

21.炮二退二　　卒 3 進 1　　22.炮二平五　　將 5 平 4

23.俥三平四　　卒 3 平 4　　24.俥四退五　　車 5 平 6

25.傌三進四　　卒 4 平 5(和局)

【注釋】

①如改走車 4 平 5，則炮三退八，車 5 退 9，俥二退一，車 5 進 8，炮三平五，將 4 平 5，炮五退一，車 8 退 1，帥四退一，卒 4 進 1，炮五進三，車 8 平 5，兵七平六，卒 4 平 5，炮五退三，車 5 進 1，帥四進一，紅勝。

②如改走將 5 進 1，則炮三平五，包 5 退 4，兵五進一，將 5 平 6，傌二進三，紅勝。

③如改走兵七平六，則車 8 退 2，炮三退二，車 8 平 7，傌二退四，將 5 平 6，兵五平四，車 4 平 6，俥二進一，將 6 進 1，兵六平五，包 5 退 8，兵四進一，車 7 平 6，黑勝。

④如改走車 8 平 9，則兵七平六，車 4 退 7，俥二平六，包 5 退 5，帥五退一，車 9 退 7，傌二進四，車 9 平 5，炮二平七，包 5 平 6，帥五平六，車 5 進 6，帥六退一，車 5 退 3，傌四進二，車 5 平 3，俥六退三，包 6 退 2，俥六平五，將 5 平 6，傌二進三，將 6 進 1，帥六平五，車 3 退 4，傌三進二，將 6 退 1，俥五進四，紅勝。

⑤如改走傌二退四，則車 5 平 6，帥四進一，包 5 平 6，俥二退二，包 6 退 2，俥二平五，將 5 平 6，帥四平五，包 6 平 8，俥五進三，將 6 進 1，炮二進五，包 8 退 5，炮二平四，包 8 平 6，炮四退二，車 6 退 4，黑勝。

第98局　胡馬依風

「胡馬依風」出自《古詩十九首・行行重行行》：「胡馬依北風，越鳥巢南枝。」

如將「玉樹臨風」的3・9位黑卒退後一步，並將三・六紅兵換成黑卒，即成「胡馬依風」。

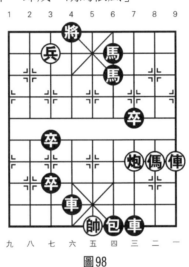

圖98

著法：（紅先和）

1.俥一進六	後馬退8	2.俥一平二	馬6退7
3.炮三進六	車7平9①	4.傌二退三②	前卒進1③
5.傌三退一④	車4進1	6.帥五進一	前卒平4
7.帥五平四	將4平5	8.炮三退三	將5進1
9.炮三平五	車4平5	10.俥二平六	車5退3
11.俥六退八	車5退3⑤	12.帥四退一	卒3平4⑥
13.傌一進二	車5進6⑦	14.帥四進一	車5退4

15.帥四退一⑧	卒 7 進 1	16.傌二進一	卒 4 進 1
17.傌一進二	卒 4 進 1	18.兵七平六	將 5 平 4
19.俥六平八	車 5 退 3	20.傌二進三⑨	車 5 平 4
21.俥八進七	將 4 退 1	22.俥八平五	車 4 平 6
23.帥四平五	車 6 進 5	24.俥五平八	卒 4 進 1
25.俥八退二	車 6 平 5	26.帥五平四	將 4 進 1
27.俥八進二	將 4 退 1	28.俥八退四	將 4 進 1
29.俥八進四	將 4 退 1	30.俥八退二	將 4 進 1
31.俥八平六	將 4 平 5	32.俥六退五	車 5 平 6
33.俥六平四	車 6 進 1	34.帥四進一(和局)	

【注釋】

①如改走車7平8，則傌二進三，車4進1，帥五進一，車4退7，俥二退九，車4平5，帥五平四，將4平5，俥二進九，車5進2，炮三退二，將5進1，俥二退一，將5退1，炮三平五，車5平6，帥四平五，車6平7，兵七平六，車7平5，帥五平四，車5平6，帥四平五，將5平6，兵六平五，紅勝。

②傌二退三，「回馬獨歸來」，獻馬於虎口，忠心護主，是本局的精華所在！在雙傌護槽系列局中，紅方多走傌二進三，「傌躍黃河」千里斬首，但回傌退三極其罕見！

③如改走車4平7，則炮三退八，包6退9，帥五進一，車9平6，炮三平四，紅勝定。

④如改走炮三退三，則包6退9，傌三退一，車4進1，帥五進一，前卒平4，帥五平四，將4平5，炮三平五，車4平5，俥二平四，將5進1，俥四平六，卒4平5，帥四進一，車5平9，帥四平五，卒5平4，帥五平六，卒4平3，兵七平

六，將5平6，俥六平二，車9退2，炮五退四，車9平6，俥
二退一，將6進1，俥二退七，後卒進1，俥二平七，卒3平
4，帥六退一，車6平5，俥七進六，車5退5，俥七退二，車
5進5，俥七平六，卒4進1，俥六退三，車5平4，帥六進
一，和局。

⑤如改走包6平3，則兵七平六，將5進1，俥六進五，
包3平4，俥六平七，卒3進1（如車5平4，則傌一進二，包4
退8，炮五退四，包4進2，傌二進一，車4進2，帥四退一，
車4退1，傌一退三，卒7進1，俥七平六，車4退4，傌三進
五，車4平5，炮五進四，紅可勝），傌一進二，車5平4，
炮五退四，包4退8，俥七平四，車4進1，俥四平五，將5
4，傌二進四，車4退4，俥五退二，包4平6，帥四平五，車
4進5，帥五退一，車4進1，帥五進一，將4退1，炮五平
六，包6進1，傌四進三，包6平5，俥五進三，車4退2，俥
五進一，將4退1，俥五進一，將4進1，傌三進四，將4進
1，俥五平六，紅勝。

⑥如改走車5平6，則俥六平四，車6進5，帥四進一，
卒7進1，傌一進二，卒7平6，傌二進一，卒6進1，傌一進
三，卒6平5，傌三退五，將5進1，傌五進六，卒3進1，傌
六退四，將5平6，帥四平五，卒3平4，傌四進六，將6平
5，傌六退五，卒4進1，兵七平六，卒5進1，帥五平四，卒
4進1，帥四退一，卒5進1，傌五退六，卒4進1，兵六平
七，卒4平5，傌六退五，卒5進1，帥四進一，和局。

⑦如改走車5進4，則傌二進四，車5平6，俥六平四，
車6進1，帥四進一，將5平6，帥四平五，卒4進1，傌四進
三，紅勝定。

⑧紅方另有兩種著法均和。

甲：俥六進一，車5平6，俥六平四，卒7進1，傌二進三，車6平7，俥四進六，將5進1，兵七平六，將5平4，俥四平五，車7平6，帥四平五，車6平5，俥五退四，卒4平5，兵六平七，和局。

乙：傌二退三，車5平7，傌三進四，車7進3，帥四退一，車7平4，傌四退六，卒7進1，傌六進五，卒7平6，傌五進四，卒6平5，傌四進六，將5進1，帥四平五，將5平4，傌六退四，卒4進1，帥五進一，卒5進1，傌四退五，卒4平5，和局。

⑨如改走俥八進七，則將4退1，俥八退三，將4進1，傌二進三，車5平6，帥四平五，卒4進1，俥八平六，車6平4，俥六平五，車4平1，俥五平六，車1平4，俥六進二，將4進1，傌三退四，將4退1，傌四退三，和局。

第99局　追風逐影

「追風逐影」出自明代陳子龍《獻馬行》：「追風逐影古來有，大宛渥窪君知否？」

著法：（紅先和）

1.俥一進六	後馬退8	2.俥一平二	馬6退7
3.傌二進四	車4進1①	4.帥五進一	車8退1
5.俥二退八	車4退4	6.兵七進一	將4進1
7.傌四進五	將4平5	8.帥五平四	車4平1
9.傌五進七②	將5平4	10.俥二進七	將4進1
11.帥四退一	馬7進6	12.俥二平三③	卒3平4

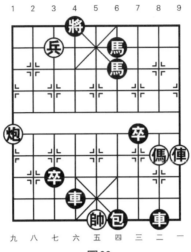

圖99

13.傌七退六	車1進4④	14.帥四進一　車1退1⑤
15.帥四退一	卒4進1	16.傌六進八　將4平5
17.傌八進七	將5平4	18.俥三退四　將4退1
19.俥三進四	將4進1	20.傌七退八　將4平5
21.傌八退六	將5平4	22.俥三退六⑥　將4退1
23.俥三平六	將4平5	24.俥六平五　將5平4
25.傌六進五	車1進1	26.帥四進一　車1退6
27.傌五進四	馬6退5	28.俥五平六　將4平5
29.傌四退三	將5進1	30.俥六平五　將5平4
31.傌三退四	車1平6	32.帥四退一　馬5進6
33.帥四平五	車6平7	34.俥五平六　馬6進4
35.俥六進四	車7平4	36.傌四進六(和局)

【注釋】

①如改走包6退3，則俥二退九，卒7平6（如車4退3，則俥二進九，車4平5，帥五平四，包6平7，傌四進三，車5

退5，俥二平三，車5平7，偶三進五，將4平5，炮九平五，紅勝），俥二進八，車4進1，帥五進一，包6平5，兵七進一，將4平5，炮九進五，車4退9，俥二平六，將5平6，兵七平六，包5退6，兵六平五，紅勝。

②如改走俥二進四，則馬7進6，帥四退一，卒3平4，偶五進七，將5進1，偶七退六，將5退1，俥二平一，車1進4，帥四進一，車1退7，俥一進三，將5退1，俥一退五，卒7平6，偶六退四，馬6進7，俥一平五，將5平6，帥四平五，車1進1，偶四進二，車1平8，俥五進二，馬7進6，帥五平四，車8平6，俥五進四，將6平5，偶二進四，卒4平5，偶四退五，馬6進8，帥四退一，卒5進1，偶五退六，和局。

③如改走俥二退一，則車1平6，帥四平五，卒3平4，偶七退六，車6退1，偶六進八，將4退1，俥二平三，車6平5，帥五平四，馬6退5，偶八退七，車5平6，帥四平五，車6退2，俥三平四，馬5進6，偶七退六，和局。

④如改走車1退1，則偶六進八，將4平5，偶八進七，將5平4，俥三退四，將4退1，俥三進四，將4進1，俥三退一，車1平6，帥四平五，卒4平5，俥三退三，將4退1，俥三進四，將4進1，俥三平五，卒5進1，俥五退七，車6平5，偶七進五，車5退4，俥五進八，馬6退5，和局。

⑤如改走卒4進1，則俥三退四，車1平5，偶六進八，將4退1，俥三平六，將4平5，俥六退三，車5退3，俥六進一，車5平6，俥六平四，車6進1，帥四進一，和局。

⑥如改走俥三退五，則車1進1，帥四進一，車1平5，俥三平六，車5退1，帥四退一，馬6進4，偶六退五，將4平

5，俥六進三，車5退2，俥六退五，車5平6，俥六平四，車
6進2，帥四進一，和局。

第100局　秋風落葉

「秋風落葉」出自唐代賈島的《憶江上吳處士》：「秋
風生渭水，落葉滿長安。」

本局變化細膩複雜，頗具玩味。現介紹如下。

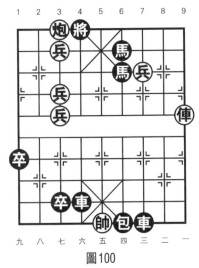

圖100

著法：（紅先和）

1.俥一進四	後馬退8	2.俥一平二	馬6退7
3.炮七平三①	車4進1②	4.帥五進一	卒3平4
5.帥五平四	車7平8	6.兵三平二	將4平5
7.炮三退九	將5進1	8.前兵平六	將5平4
9.炮三平六	卒4進1	10.前兵進一	將4平5
11.前兵平六	車8退1	12.帥四進一	車8退5

13.兵六平五	將5進1	14.俥二平五	將5平4
15.帥四平五	將4退1	16.俥五退一	將4退1
17.俥五退三	包6退8③	18.俥五進四	將4進1
19.俥五退一	將4退1	20.兵二平三④	車8進6
21.俥五進一	將4進1	22.俥五平四	車8平5
23.帥五平四	包6平5	24.俥四退二⑤	車5退6⑥
25.俥四退四	包5進1⑦	26.兵三平四⑧	包5平1
27.兵四進一	車5平1	28.兵七平六	包1退1
29.兵六平五	車1平4	30.兵五進一	車4進1
31.兵五進一	卒1進1	32.俥四平五	包1平6
33.兵五進一	將4退1	34.帥四平五	包6進8
35.帥五平四	車4平6	36.帥四平五	車6平4
37.帥五平四	車4平6	38.帥四平五	車6平4
39.帥五平四(和局)			

【注釋】

①如改走俥二平三，則包6退9，反照黑勝。

②附圖100-1形勢，黑方走車4進1是正著，此外黑方另有兩種著法均負。

甲：車7平8，前兵進一，將4進1，俥二退九，車4進1，帥五進一，卒3平4，帥五平四，將4平5，俥二進八，將5退1，前兵平六，將5平4，炮三平一，車4平3，俥二進一，將4進1，炮一退一，包6平5，兵三進一，包5退8，俥二退三，包5平9，俥二平六，將4平5，兵三平四，將5退1，俥六平五，將5平4，兵四平五，卒4平5，帥四平五，車3平4，兵五進一，將4進1，俥五進二，將4進1，前兵進

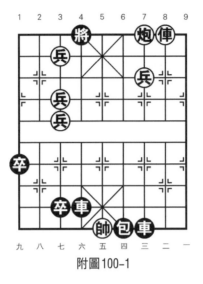

附圖100-1

一，紅勝。

　　乙：車4平7，炮三退八，包6退9，帥五進一，車7退1，帥五進一，車7退1，帥五退一，卒3平4，帥五平四，將4平5，俥二平四，將5進1，前兵平六，將5平4，俥四退一，將4退1，俥四退一，車7退4，前兵進一，將4平5，俥四平五，將5平4，帥四進一，車7進4，帥四退一，車7退4，帥四進一，車7進4，帥四退一，車7退3，帥四進一，車7平3，兵七平六，車3進3，帥四退一，車3退1，俥五平四，將4平5，兵六平五，將5平4，俥四進二，將4進1，俥四退一，將4退1，兵五進一，紅勝。

　　③如改走車8進4，則帥五退一，車8平4，俥五平六，車4退3，兵七平六，將4進1，兵六進一，包6退9，兵二平三，包6平4，兵六平七，卒1平2，兵三平四，包4平5，兵七平六，卒2平3，帥五平六，卒3平4，兵四平五，包5平9，兵六進一，將4退1，兵五進一，包9進1，和局。

④如改走俥五平四，則車8退1，俥四進一，將4進1，
帥五平四，卒1進1，俥四退三，車8平5，帥四退一，卒1平
2，俥四退四，卒2進1，兵七平六，卒2平3，俥四進三，卒
3平4，帥四進一，車5平7，俥四平五，車7進7，帥四退
一，車7退6，帥四進一，將4退1，俥五退一，車7進4，帥
四退一，車7退1，帥四進一，後卒平5，帥四平五，卒5平
6，帥五平四，車7平6，帥四平五，車6平9，俥五平四，車
9平1，帥五平四，卒6平7，俥四平五，車1平9，帥四平
五，車9進1，帥五退一，車9進2，俥五平四，車9平5，帥
五平六，車5退5，俥四平六，車5進2，兵六平五，將4平
5，俥六進一，卒7平6，帥六進一，卒4平3，俥六進四，將
5進1，俥六退四，車5平3，兵五進一，車3進1，帥六退
一，車3平5，黑勝。

附圖100-2形勢，紅方另有兩種著法均負。

甲：兵三平四，車5退6，兵四進一，包5退1，兵四平

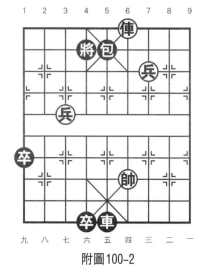

附圖100-2

三，卒1平2，兵七進一，卒2平3，兵七進一，車5進6，帥四退一，卒3平4，俥四退一，包5進1，俥四退一，包5進1，俥四進一，包5退1，俥四退一，包5進1，俥四進二，包5退1，俥四退二，包5進1，俥四進二，包5退1，俥四退二，包5進1，兵三平四，後卒進1，俥四退一，包5進1，俥四進一，包5退1，俥四退一，包5進1，俥四進一，包5退1，紅一將一殺，不變判負，黑勝。

乙：帥四退一，車5平7，兵三平四，車7退1，帥四進一，車7退5，兵四平五，車7進6，帥四退一，卒4平5，兵五平六，將4進1，帥四平五，將4退1，俥四退一，卒5平4，俥四平五，將4退1，俥五進一，將4進1，俥五平四，車7平5，帥五平四，車5退6，俥四退六，卒1進1，俥四退一，卒1進1，俥四進三，卒1平2，兵七平六，卒2平3，俥四平五，車5平7，帥四平五，車7進5，帥五進一，車7退1，帥五退一，車7平4，兵六平七，卒3平4，帥五平四，車4平8，兵七平六，車8退4，帥四進一，車8平7，以下類同注④勝法，黑勝。

第十一章 霹靂新篇

　　「驚天霹靂」由無錫的張覺華擬局，原刊於1929年謝俠遜《象棋譜大全‧象局集錦》初集。從此在路邊棋攤流行廣泛，到了現代「霹靂」家族逐漸發展壯大。現將筆者創作排擬的「霹靂」新作收錄本章，故名「霹靂新篇」。

　　「驚天霹靂」原譜著法過於簡略，脫帽後兌車即和，沒有將後半段精彩實用著法擬出，但謝俠遜先生指出，第16著黑如改走卒1平2，則另有一番天地，其見解頗有見地。為了使讀者瞭解原貌，故收錄簡介如下（附圖）。

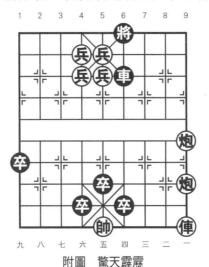

附圖　驚天霹靂

著法：（紅先和）

　1.前兵進一　將6平5　　　2.前炮平五　將5平6

3.炮一平四	車6平5	4.俥一進九	將6進1
5.前兵平五	車5退1	6.俥一退一	將6退1
7.炮五平四	卒5平6	8.俥一平五	卒1平2①
9.俥五退三	前卒平5	10.俥五退四	卒4平5
11.帥五進一	卒2平3	12.兵六平五	將6進1
13.炮四平一	卒3平4	14.炮一退二	卒4平5
15.帥五平六	卒6平5	16.炮一平二	後卒平4
17.炮二平一	卒5平4	18.帥六退一	前卒平5
19.帥六進一	卒5平4	20.帥六退一	後卒平5
21.炮一平二	卒5平6	22.炮二平一	卒6平7
23.炮一平二	卒7平8	24.炮二平一	卒8平9
25.炮一平二	卒9進1	26.炮二退二	卒9進1
27.炮二平四	卒9平8	28.炮四進一	卒8平7
29.炮四退一（和局）			

【注釋】

①平卒，可搶一先，走出較精彩的著法。如改走前卒平5，則俥五退七，卒4平5，帥五進一（《象棋譜大全》中至此判和），卒1平2，兵六平五，將6進1，炮四平一，卒2平3，炮一退四，卒3平4，炮一平四，卒6平7，和局。

第101局　晴天霹靂

「晴天霹靂」出自南宋陸游《四日夜雞未鳴起作》詩：「放翁病過秋，忽起作醉墨。正如久蟄龍，青天飛霹靂。」

本局將民間流行局勢「晴天霹靂」的紅六路兵移至九路，將黑3路卒移至1路而成。這樣一來另有變化。現介紹

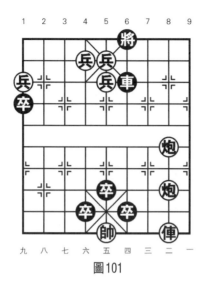

圖101

如下。

著法：（紅先和）

1.前兵進一①	將6平5	2.前炮平五	將5平6
3.炮二平四	車6平5②	4.俥二進九	將6進1
5.兵六平五	車5退1	6.俥二退一	將6退1
7.炮五平四	卒5平6	8.俥二平五	卒1進1
9.兵九平八	卒1進1	10.兵八平七	卒1平2
11.兵七平六	卒2平3	12.俥五退二③	前卒平5
13.俥五退五	卒4平5	14.帥五進一	卒3平4
15.兵六平五	將6進1	16.炮四平一	卒4進1
17.炮一退二	卒4平5	18.帥五平六	卒6平5
19.炮一平三	後卒平4	20.炮三平一	卒5平4
21.帥六退一	前卒平5	22.帥六進一	卒5平4
23.帥六退一（和局）			

【注釋】

①首著進兵照將，宛如晴天霹靂。紅方另有兩種著法均負。

甲：前炮平四，車6平5，炮二平四，卒5平6，後兵平五，前卒平5，帥五平四，卒6進1，黑勝。

乙：後炮平四，車6平5，炮二平四，卒5平6，黑勝。

②如改走車6平9，則炮五平四，卒5平6，兵五平四，紅勝。

③如改走兵六進一，則前卒平5，俥五退七，卒4平5，帥五進一，卒3平4，炮四平一，卒4進1，炮一退二，卒4平5，兵六平五，卒6進1，帥五平六，卒5進1，帥六退一，卒6平5，炮一退一，後卒平4，炮一平三，卒5平4，帥六平五，後卒平5，炮三平四，卒5進1，帥五平四，卒5平6，帥四平五，卒6進1，黑勝。

第102局　轟雷掣電

「轟雷掣電」出自元代楊景賢《西遊記雜劇》第二本第八出：「轟雷掣電從天降，壓伏定魔王。」

本局是在民間排局「晴天霹靂」基礎上創作加工而成。路邊棋攤的江湖排局特色濃郁，著法細膩精彩。現介紹如下。

著法：（紅先和）

1.兵五進一	將6平5	2.前炮平五	將5平6
3.炮二平四	車6平5	4.俥二進九	將6進1
5.前兵平五	車5退1	6.俥二退一	將6退1

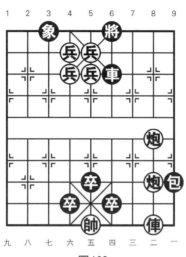

圖102

7.炮五平四	卒5平6	8.俥二平五	包9進1
9.俥五進一	將6進1	10.俥五退三	卒4平5
11.帥五平六	後卒平7①	12.俥五平六	包9平7
13.兵六進一	將6進1	14.俥六進一②	將6退1
15.俥六平五	將6退1	16.俥五退五	包7平8
17.俥五進四	包8進1③	18.俥五平四	將6平5
19.俥四平二	卒6進1④	20.俥二退六	卒6平5
21.俥二平五	卒5進1	22.帥六進一（和局）	

【注釋】

①如改走包9平7，則兵六平五，象3進5，俥五平四，將6平5，炮四平五，象5進3，俥四退四，包7進1，俥四平三，卒6進1，俥三退二，卒6平7，和局。

②如改走炮四平三，則卒7平6，俥六進一，將6退1，俥六退五，後卒平5，兵六平五，將6進1，俥六進五，象3進5，俥六退三，前卒平4，俥六退三，包7平4，帥六進一，

卒6平5，帥六退一，後卒平4，炮三退三，卒5平4，帥六平
五，後卒平5，炮三平四，卒5進1，帥五平四，卒5平6，帥
四平五，卒6平5，黑勝。

③如改走卒5平4，則帥六平五，卒6平5，俥五退五，
卒4平5，帥五進一，和局。

④如改走卒5進1，帥六進一，卒6平5，帥六進一，包8
退2，炮四退二，紅勝。

第103局　瓦釜雷鳴

「瓦釜雷鳴」出自戰國時期楚國屈原的《楚辭・卜
居》：「黃鍾毀棄，瓦釜雷鳴；讒人高張，賢士無名。」

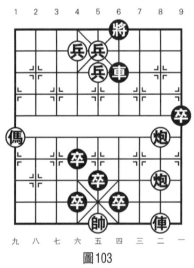

圖103

著法：（紅先和）

1.前兵進一	將6平5	2.炮二平五	將5平6
3.炮二平四	車6平5	4.俥二進九	將6進1

5.兵六平五	車5退1	6.俥二退一	將6退1
7.炮五平四	卒5平6	8.俥二平五	前6平5
9.俥五退七	前卒平5	10.帥五進一	卒9進1
11.傌九進七	卒4進1	12.傌七退六	卒6平5
13.帥五退一	將6平5	14.炮四平五	卒4進1
15.帥五平四	卒9平8	16.炮五平六	卒5進1
17.炮六退三	卒5平4	18.帥四進一	卒8平7
19.帥四進一	卒7進1	20.傌六進五	將5進1
21.帥四平五	卒4平3	22.帥五平六	卒3平2
23.傌五進四	卒7平6	24.傌四退六	將5退1
25.傌六退四	卒2平3	26.傌四進三	卒6平5
27.傌三退五	將5進1	28.傌五退四	將5退1
29.傌四進五	將5進1	30.傌五退四（和局）	

第104局　掀雷決電

「掀雷決電」出自唐代司空圖《題柳柳州集後》：「愚嘗覽韓吏部歌詩累百首，其驅駕氣勢，若掀雷決電，撐抉於天地之垠。」

本局也是在民間排局「晴天霹靂」基礎上創作加工而成。其構圖新穎，設置了紅傌攻防套路後則另有不同。本局曾由沈濟英先生和余俊瑞先生審校，在此一併感謝！本書多局均有余老師的貢獻，再表謝意。

現介紹如下。

著法：（紅先和）

　1.前兵進一　將6平5　　2.前炮平五　將5平6

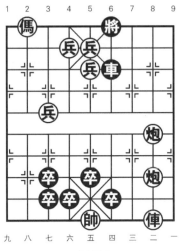

圖104

3.炮二平四　車6平5	4.俥二進九　將6進1
5.兵六平五　車5退1	6.俥二退一　將6進1①
7.炮五平四　卒5平6	8.俥二平五　卒4平5
9.俥五退七　前6平5	10.帥五進一　前卒平4
11.帥五退一　卒6平5	12.傌八退六　將6平5
13.炮四平五　卒4平5	14.炮五退三　卒5進1
15.帥五平四　卒3平4	16.傌六退七　將5退1
17.傌七退五　卒4平5	18.傌五退六　將5退1
19.兵七平六　將5進1	20.兵六平五　將5退1
21.兵五進一　將5進1	22.兵五平六　將5退1
23.兵六平五　將5進1(和局)	

【注釋】

①如改走將6退1，則炮五平四，卒5平6，俥二平五，前6平5，俥五退七，卒4平5，帥五進一，前卒平4，帥五退一，卒6平5，傌八退六，將6進1，傌六退五，將6退1，傌

五退三，卒4平5，帥五平四，將6平5，傌三退五，卒3平4，兵七平六，將5平6，兵六平五，卒4進1，兵五平四，將6平5，炮四平一，卒4進1，炮一退四，前卒平4，傌五退七，卒5進1，兵四平五，將5平4，傌七退六，卒5平4，兵五進一，將4平5，兵五進一，將5平4，兵五進一，後卒平3，炮一平六，卒3平2，帥四進一，卒2平3，炮六平二，卒3平4，炮二進一，卒4進1，帥四退一，卒4平3，炮二退一，卒3平4，炮二平六，紅勝。

第105局　驅雷掣電

「驅雷掣電」出自明代孟稱舜《嬌紅記》：「把俺那移星換斗神通顯，驅雷掣電靈光現。」

本局結尾處黑方由雙底卒和2路馬擒噬紅俥的著法頗為精彩有趣。現介紹如下。

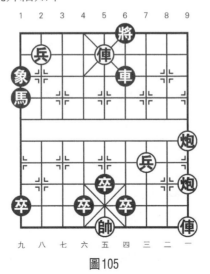

圖105

著法：（紅先和）

1.前炮平四　車6進3　　2.炮一平四　車6平9

3.俥一進四　卒5進1　　4.俥五退七　卒4平5

5.帥五平六　卒1平2　　6.俥一平七　馬1進3

7.炮四平五　卒6進1①　8.炮五進一　馬3進1

9.炮五進六　卒2進1　　10.俥七平四　將6平5

11.俥四平五　將5平6　　12.俥五退三　馬1進2

13.俥五平七　卒2平3　　14.俥七退一　馬2進3

15.帥六進一（和局）

【注釋】

①如改走馬3進5，則炮五進一，卒6進1，俥七進五，將6進1，俥七退七，馬5退3，俥七進二，馬3進1，炮五進六，馬1進2，俥七平四，將6平5，俥四平五，將5平6，俥五退三，卒2進1，俥五平七，卒2平3，俥七退一，馬2進3，兵三進一，馬3進4，兵三進一，將6平5，炮五平四，馬4進2，帥六進一，馬2退3，帥六進一，馬3退5，帥六平五，將5平6，炮四退九，馬5退7，和局。

第106局　驅雷策電

「驅雷策電」出自清代丘逢甲的《長句贈許仙屏中丞時將歸潮州》：「驅雷策電馭水火，碎裂大地分全球。」

本局與上局圖式相近，但無紅方八路兵，黑馬在象後且多1路後卒，變化則更為豐富。現介紹如下。

著法：（紅先和）

1.前炮平四　車6進3　　　2.炮一平四　　車6平9

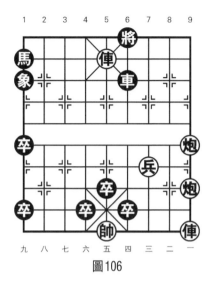

圖106

3.俥一進四	卒5進1	4.俥五退七	卒4平5
5.帥五平六	前卒平2	6.俥一平四	將6平5
7.俥四平七	卒1平2①	8.俥七退二	馬1退3
9.兵三進一	馬3進5	10.炮四進五②	卒6進1
11.炮四平五	馬5退7	12.兵三進一	馬7進6③
13.兵三平二	後卒平3	14.俥七進二	馬6進5
15.炮五退六	馬5進3	16.帥六進一	馬3進2
17.帥六進一	卒2平3	18.炮五進二	馬2退3
19.炮五平七(和局)			

【注釋】

①如改走馬1退3，則兵三進一，馬3進5，兵三進一，卒2進1，俥七退三，馬5進4，炮四平一，馬4進5，炮一退二，馬5進6，炮一平八，卒5平4，俥七平六，馬6進4，帥六進一，和局。

②如改走兵三進一，則前卒進1，炮四平二，後卒進1，

兵三平四，馬5進4，俥七平五，將5平4，俥五平七，後卒進1，俥七進一，卒6進1，炮二平五，將4平5，兵四進一，將5平6，兵四平五，馬4進5，俥七平四，將6平5，兵五平四，馬5退6，俥四平五，馬6退5，俥五平七，馬5進6，俥七退二，後卒平3，俥七平五，卒3平4，俥五平七，馬6進7，俥七進六，馬7進6，黑勝。

③如改走後卒平3，則俥七進二，馬7進6，兵三平四，馬6進5，炮五退六，馬5進3，帥六進一，馬3進2，帥六進一，和局。

第107局　雷霆萬鈞

「雷霆萬鈞」出自西漢賈山《至言》：「雷霆之所擊，無不摧折者；萬鈞之所壓，無不糜滅者。」

本局同樣是在民間排局「晴天霹靂」基礎上創作加工而成。著法奧妙，終局形成傌低兵對馬底卒的和局。現介紹如下。

著法：（紅先和）

1.兵五進一	將6平5	2.前炮平五	將5平6
3.炮二平四	車6平5	4.俥二進九	將6進1
5.前兵平五	車5退1	6.俥二退一	將6退1
7.炮五平四	馬5退6	8.俥二平五	馬6進7
9.俥五進一	將6進1	10.傌一進三	卒2平3
11.俥五退三	卒4平5	12.俥五退五	卒6平5
13.帥五平四	卒3平4	14.兵六平五	馬7退9①
15.兵五平四②	將6平5	16.炮四平五③	馬9退7

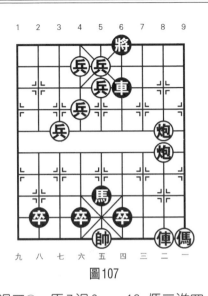

圖107

17.炮五退三④	馬7退6	18.俥三進四	馬6進8
19.俥四進二	馬8進6	20.炮五進二	將5平4⑤
21.兵七進一	將4退1	22.兵七平六	將4進1
23.炮五進一	馬6進4	24.炮五退三	馬4進6
25.俥二退三	馬6退5	26.兵六平五	馬5進4
27.兵五進一	馬4退3	28.俥三進二	馬3退4
29.炮五平二	馬4進5	30.俥二退三	將4退1
31.炮二平一	將4進1	32.炮一平二	將4退1
33.兵五進一	馬5退4	34.兵五平四	馬4進5
35.炮二退一	馬5進6	36.兵四平五	卒4進1
37.炮二退一	卒4平5	38.炮二平五	卒5進1
39.帥四進一	馬6退5	40.帥四平五	馬5退6
41.兵五平四	卒5平4(和局)		

【注釋】

①如改走馬7退5，則俥三進四，馬5退6，俥四退五，

將6平5，俥五進六，馬6進8，兵七平六，馬8進6，兵六進一，卒4平5，俥六退五，馬6進5，兵六進一，馬5退7，帥四平五，馬7退6，兵五進一，將5平6，兵五進一，將6退1，兵六平五，馬6退7，後兵平四，馬7進6，兵四進一，紅勝。

②如改走兵七平六，則馬9退7，俥三進四，馬7進9，兵五平四，將6平5，炮四平五，馬9進8，俥四退三，馬8退7，兵四平五，將5平4，俥三進四，馬7進8，俥四退三，卒4進1，炮五退三，馬8退7，炮五平三，將4平5，兵六平五，馬7進5，炮三平四，馬5進3，後兵平六，馬3退5，兵六進一，馬5退6，炮四進一，馬6退4，炮四退一，馬4進6，炮四進一，馬6退4，炮四退一，馬4進6，炮四進一，和局。

③如改走兵四平五（如兵七平六，則卒5進1，俥三退五，馬9進8，帥四進一，卒4平5，黑勝），則將5平6，兵五平四，將6平5，兵四平五，卒4進1，炮四平五，將5平4，炮五退三，馬9進8，兵五進一，馬8退7，炮五平三，馬7退6，炮三平六，馬6退5，炮六平五，馬5進6，俥三進四，馬6進7，俥四退五，馬7進5，和局。

④如改走兵七平六，則馬7退6，兵六進一，馬6進7，炮五退三，卒4進1，俥三退一，馬7進9，兵六平五，將5平4，俥一進三，馬9進8，兵五進一，馬8退7，炮五平三，馬7進9，炮三平二，馬9進8，炮二退一，卒4平5，俥三退五，卒5平6，黑勝。

⑤如改走卒4進1，則俥二退四，卒4平5，炮五退四，卒5進1，帥四進一，和局。

第108局　雷厲風行

「雷厲風行」出自唐代韓愈《潮州刺史謝上表》：「陛下即位以來，躬親聽斷，旋乾轉坤；關機闔開，雷厲風行。」

本局圖式新穎，著法與眾不同，最後形成傌炮守和三卒的殘棋。現介紹如下。

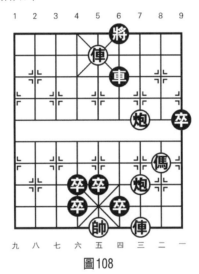

圖108

著法：（紅先和）

1.前炮平四	車6平5	2.炮三平四	卒5平6
3.俥五退一	後6平5	4.俥三進九	將6進1
5.俥三退一	將6退1	6.俥五退五	後卒平5
7.俥三平五	卒5進1	8.俥五退七	卒6平5
9.帥五平四	卒4進1	10.傌二退三	卒9進1
11.炮四退三	卒9進1	12.傌三進四	將6平5

13. 炮四平五　將5平6　　14. 炮五平四　將6平5

15. 傌四退六　卒9平8　　16. 炮四平五　卒8進1

17. 傌六進五　將5平4　　18. 傌五進七　卒8平7

19. 傌七退六　卒4平5　　20. 炮五退二　卒5進1

21. 帥四平五（和局）

第109局　雷驚電繞

「雷驚電繞」出自北宋何薳《春渚紀聞‧趙德麟跋太白帖》：「雖自九天分派，不與萬李同林。步處雷驚電繞，空餘翰墨窺尋。」

「雷驚電繞」為沈濟英老師原創，經筆者修改並命名。沈濟英老師創作的「霹靂」系列局也有幾十局，用子通常較多，局面複雜多變，著法深奧多變。

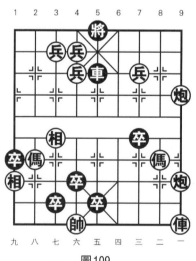

圖109

著法：（紅先和）

1.前兵進一　　將5平4　　　2.前炮平六　　將4平5

3.炮一平五　　後車平4　　　4.傌一進九　　將5進1

5.兵七平六　　車4退1　　　6.傌一退一　　將5退1①

7.炮六平五　　車5退1②　　8.傌一進一　　將5進1

9.相七退五　　卒4平5　　　10.帥六平五　　車4進7

11.傌一退八　　卒1平2　　　12.傌一平六　　卒3平4

13.帥五平四　　卒4平5③　　14.相九退七　　卒7進1

15.相七進五　　卒7平8

16.炮五退五　　將5平4(和局)

【注釋】

①如改走將5進1，則兵三平四，將5平6，傌二進三，將6平5，炮六平五，車5退1，傌一退一，將5退1，相七退五，車4進3，傌一進一，將5進1，傌八退六，車4進3，帥六平五，車4平5，帥五平四，車5平6，帥四平五，卒3平4，傌三退五，車6進1，傌一退六，卒7平6，傌一進五，將5退1，傌五進六，將5平4，傌六進八，將4平5，傌八進七，將5平6，傌七退六，將6平5，傌一進一，將5進1，傌六退五，車6平7，帥五平四，卒4平5，炮五退五，車7平5，傌五進七，將5平6，傌七進六，將6平5，傌一平四，車5進1，帥四進一，將5平4，傌六進四，車5退9，傌四退四，將4退1，傌四平六，將4平5，傌六平五，將5平4，傌五進五，紅勝定。

②如改走卒4平5，則傌一平六，卒1平2，炮五退五，卒5進1，相七退五，卒7進1，傌二進三，卒3平4，傌六退七，卒5平4，帥六進一，紅勝定。

③如改走卒7進1，則傌二進三，卒4平5，傌三退五，卒7進1，炮五退四，將5平4，炮五平六，將4平5，炮六退一，卒5平4，帥四進一，卒2平3，兵三平四，卒3平4，傌五進六，將5平4，傌八退六，將4平5，相九進七，卒5平4，兵四進一，將5進1，傌六進七，將5平4，傌七退五，將4平5，傌五退六，紅勝定。

第110局　聞雷失箸

「聞雷失箸」出自《三國志・蜀書・先主傳》：「是時曹公從容謂先主曰：『今天下英雄，唯使君與操耳。本初之徒，不足數也。』先主方食，失匕箸。」

本局圖式中紅方三兵一傌排在一行，頗為壯觀。宛如民間「晴天霹靂」中的四只兵，聽到雷聲，筷子跌落，把紅方六路後兵跌至七路，故題名恰當有趣。現介紹如下。

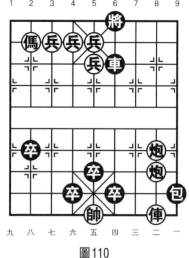

圖110

著法：（紅先和）

1.前兵進一	將6平5	2.前炮平五	將5平6
3.炮二平四	車6平5	4.俥二進九	將6進1
5.兵六平五	車5退1	6.俥二退一	將6退1
7.炮五平四	卒5平6	8.俥二平五	卒4平5
9.俥五退七①	包9平5	10.兵七平六	卒2平3
11.傌八退七	包5退5	12.傌七進五	將6進1
13.傌五退三	將6進1	14.傌三退四	將6平5
15.傌四進六②	將5平4	16.炮四退二	卒6進1
17.傌六退七	將4退1(和局)		

【注釋】

①如改走帥五平六，則包9進1，俥五平一，包9平7，俥一平三，包7平9，俥三平一，包9平7，俥一退八，包7退1，俥一進九，將6進1，俥一退一，將6退1，俥一平五，包7進1，俥五平三，包7平9，俥三平一，包9平7，俥一退八，包7退1，俥一進九，將6進1，俥一平六，包7進1，俥六平三，包7平9，俥三平一，包9平7，俥一退九，包7退1，俥一進八，將6退1，俥一平五，和局。

②如改走傌四進五，則後卒平5，帥五平六，卒5平4，傌五進七，卒3平4，傌七退六，將5平4，炮四進一，將4退1，炮四平六，將4平5，傌六退四，卒6平5，傌四退六，卒5進1，黑勝。

如果將上局圖式改為附圖110-1，則更加簡潔美觀，可惜結果黑勝。現介紹如下。

著法：（紅先黑勝）

1.前兵進一	將6平5	2.前炮平五	將5平6

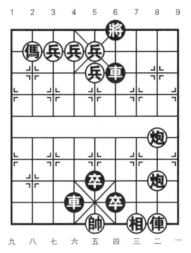

附圖110-1

3.炮二平四	車6平5	4.俥二進九	將6進1
5.兵六平五	車5退1	6.俥二退一	將6退1
7.炮五平四	卒5平6	8.俥二平五	車4平3
9.俥五進一	將6進1	10.炮四平六	前卒進1
11.帥五平六	後卒進1	12.兵七平六	車3進1
13.帥六進一	後卒平5	14.俥五退八	車3退1
15.帥六進一	車3平5		
16.相三進五	車5平1(黑勝)		

第十二章 橫向新篇

　　本章收錄的排局共同之處是橫向有紅方俥炮（同在橫線上），所介紹的排局屬於有新解的舊局和新修仿局，故名「橫向新篇」。

第111局 南陽三葛

　　「南陽三葛」出自劉宋時期劉義慶《世說新語・品藻》：「諸葛瑾弟亮及從弟誕，並有盛名，各在一國，於是以為蜀得其龍，吳得其虎，魏得其狗。」

　　本局構圖和民間排局「火燒博望」有相似之處，且布子更加精練，著法意味深長，有青出於藍而勝於藍之感。脫帽後紅方炮置於河口，與俥保持一線，防守甚佳，黑卒若過河，則兌車成和。現介紹如下。

著法：（紅先和）

1.俥二進三①	包1平6	2.炮三進八	車6進4
3.炮三平一	卒4進1	4.帥五進一	卒5進1
5.帥五進一	車6平5	6.帥五平四	車5退3
7.俥二平四	車5進8	8.帥四退一	卒7進1
9.炮一退七	將4平5	10.炮一進二	車5退1

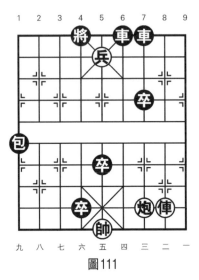

圖111

11.帥四進一	卒4平5	12.俥四進五	將5進1
13.俥四退五	卒5平6	14.俥四進四	將5退1
15.俥四退四	卒6平7	16.俥四進五	將5進1
17.俥四退五	車5進1	18.炮一退四	車5退2
19.帥四退一	車5進1	20.帥四進一	前卒平8
21.炮一進四	車5進1	22.帥四退一	車5退1
23.帥四進一	車5退2	24.俥四進四	將5退1
25.俥四退四	車5進3	26.帥四退一	卒8平7
27.炮一退四	車5退1	28.帥四進一	車5退2
29.炮一進四	後卒進1	30.俥四平五	車5退1
31.炮一平五（和局）			

【注釋】

①如改走炮三進八，則車6進8，俥二平四，卒4進1，帥五進一（如帥五平四，則包1進4，黑勝），包1平5，黑勝。

第112局　雲窗霧閣

　　「雲窗霧閣」出自唐代韓愈的詩《華山女》：「雲窗霧閣事恍惚，重重翠幔深金屏。」

　　本局承蒙趙殿忠先生審校，謹表謝意。

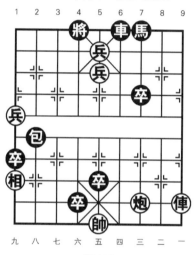

圖112

著法：（紅先和）

1.炮三進八	車6進8	2.前兵進一	將4平5
3.俥一平四	卒4平5	4.俥四平五	包2平5
5.相九進七	包5進3	6.兵五平四	卒5平4①
7.兵四平三	卒1平2②	8.炮三退三	卒2平3
9.兵三平四	卒3平4③	10.兵九平八	包5退5
11.炮三退一	包5進1④	12.帥五平四	前卒進1
13.帥四進一	後卒平5	14.帥四進一	卒5平6⑤
15.帥四平五	將5進1	16.兵八平七	卒6平5

17.帥五平六　卒4平3　　18.兵七平六　包5平6

19.兵六平五　包6進5　　20.兵五進一　包6平5

21.兵五進一　包5退7　　22.兵四平五　將5進1

23.炮三平五（和局）

【注釋】

①黑方另有兩種著法均和。

甲：包5平1，相七退五，包1退4，兵四平三，包1平7，炮三退三，包7退2，和局。

乙：卒5平6，炮三平四，卒6平5，相七退五，包5平1，炮四平三，包1退4，兵四平三，包1平7，炮三退三，包7退2，和局。

②附圖112-1形勢，黑方另有兩種著法均和。

甲：包5退3，帥五平四，卒5平6，帥四平五，卒1平2，兵九平八，卒2平3，兵八平七，卒3平4，帥五進一，卒4平5，帥五平六，包5平4，炮三平五，卒5平4，帥六平

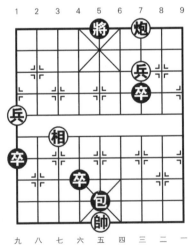

附圖112-1

五，包4退5，炮五進二，卒4進1，兵三平四，卒6平5，相七退五，將5進1，兵七進一，卒4平5，帥五平四，包4平6，兵四平三，包6進1，兵七平六，包6退1，兵六平五，包6進1，和局。

乙：包5退5，帥五平四，卒1平2，炮三退三，卒2平3，炮三退一，包5進1，炮三退四，卒3平4，炮三平五，將5平4，炮五退一，前卒進1，炮五平六，前卒進1，帥四進一，後卒平5，兵九平八，將4平5，兵三平四，將5進1，兵八平七，卒5平6，帥四平五，卒6平5，帥五平四，包5平8，兵七平六，包8退2，兵六平五，卒5平6，兵五進一，包8平9，兵四平五，將5退1，帥四平五，卒6平5，前兵平六，將5平4，和局。

③黑方另有兩種著法均和。

甲：包5退5，帥五平四，卒3平4，兵四平五，後卒平5，帥四進一，卒5平6，帥四平五，將5平6，兵五平四，卒6平5，帥五平四，將6平5，兵四平五，卒5平6，帥四平五，卒6平5，帥五平四，卒5平6，帥四平五，和局。

乙：將5進1，兵九平八，卒3平4，兵八平七，前卒平5，兵七平六，包5平6，炮三平六，包6平4，炮六退三，包4退4，炮六平五，卒5平4，和局。

④如改走前卒平5，則炮三平五，將5平4，兵四進一，卒5進1，帥五平四，卒4平5，炮五退四，包5進5，兵八進一，包5平8，兵八平七，包8退7，兵四平五，卒5平6，兵七平六，包8平9，兵六進一，和局。

⑤如改走將5進1，則炮三平四，包5平4，炮四平五，包4退3，兵八平七，包4退1，相七退九，包4平6，兵四平

三，卒4平5，兵七平六，包6平5，兵三平四，包5平6，兵
四平三，包6平5，和局。

第113局　東閣待賢

「東閣待賢」出自東漢班固所著《漢書・公孫弘傳》：
「於是起客館，開東閣以延賢人，與參謀議。」

本局是在民間排局「將軍掛印」基礎上修改而成，民間
特色濃厚，著法精妙，變化多端，是「將軍掛印」最複雜之
局。現介紹如下。

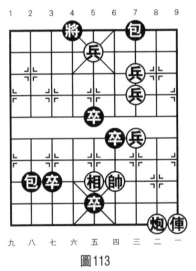

圖113

著法：（紅先和）

1.兵五平六①	將4進1	2.俥一進八	將4退1
3.俥一平四	包7平5②	4.俥四退四	包5進7
5.俥四平六③	將4平5	6.俥六平八	包5退1④
7.俥八退二	卒3平2	8.炮二進二⑤	包5平7⑥

9.炮二平八⑦	包7退3	10.後兵進一	包7平1⑧
11.前兵平四	後卒進1⑨	12.兵四平五	包1進6
13.炮八退二⑩	後卒進1	14.兵三進一⑪	將5平4
15.兵三平四	包1退2	16.炮八平六	包1平5
17.兵四進一	將4進1	18.炮六進四	前卒平4
19.炮六平三⑫	包5進2	20.帥四退一	卒5進1
21.炮三退三	包5退1	22.炮三進六	包5退6
23.炮三平五	將4平5	24.炮五退三	卒4平5
25.炮五退三	卒5進1	26.帥四退一(和局)	

【注釋】

①紅方另有三種著法均負。

甲：炮二進九，包7進3，俥一平六，卒3平4，俥六進二，包7平4，黑勝。

乙：俥一進三，包7平6，前兵平四，卒6進1，俥一平四，包6進6，兵四平五，包6平3，炮二平六，卒3進1，炮六進二，包3進1，黑勝。

丙：炮二平四，包7平6，前兵平四（如兵五平四，則卒6平5，兵四進一，中卒進1，兵四平五，將4平5，黑勝），卒6平5，兵四平五，中卒進1，黑勝。

②黑方另有兩種著法，結果不同。

甲：卒6平7，俥四進一，將4進1，炮二進八，卒7進1，前兵進一，將4進1，俥四退二，紅勝。

乙：後卒進1，俥四進一，將4進1，前兵進一，將4平5，炮二進八，將5進1，前兵進一，卒3平4，後兵進一，後卒平4，俥四平五，將5平4，俥五退六，包2進2，相五退七，包2退2，相七進五，包2進2，中兵平四（如後兵平

四，則包2平5，炮二退六，包5平6，相五進三，卒6進1，
俥五平四，包6退3，炮二平六，卒4平5，後兵平四，後卒
平6，後兵平五，包6退3，帥四平五，將4平5，兵五進一，
將5退1，帥五退一，包6進1，相三退五，和局）包2平
5，炮二退六，包5平6，相五退三，卒6進1，俥五平四，包
6退3，炮二平六，卒4平5，後兵平四，後卒平6，後兵平
五，包6退3，帥四平五，卒6平5，帥五退一，和局。

③如改走俥四進五，則將4進1，俥四平八，後卒進1，
俥八退一，將4退1，前兵進1，後卒平6，俥八進一，將4
進1，炮二進八，包5退6，俥八退七，卒6進1，帥四平五，
卒6平5，帥五平四，卒3平2，炮二退六，包5退1，前兵平
四，包5平3，炮二平八，包3進9，前兵平四，包3平5，後
兵平五，後卒平6，黑勝。

④如改走包5退2，則俥八退二，卒3平2，炮二進二，
包5平1，炮二平八，後卒進1，前兵平四，包1平7，炮八進
三，包7進4，炮八平五，後卒平6，兵四平五，將5平4，帥
四平五，包7平5，帥五退一，包5退5，兵三平四，卒6平
5，帥五平四，卒5進1，兵四平五，包5退2，兵五進一，和
局。

⑤附圖113-1形勢，紅方另有兩種著法，結果不同。

甲：前兵平四，包5平1，帥四平五，前卒平6，帥五平
四，卒6平7，帥四平五，卒5進1，炮二平五，卒7平6，帥
五平四，卒6平5，炮五進四，包1進1，炮五退二，包1平
5，兵四平五，包5退1，帥四平五，卒5平6，帥五平四，卒
6平7，帥四平五，卒2平3，兵五平六，將5平4，前兵平
四，卒7平6，兵四平五，包5平2，帥五平四，卒6平5，帥

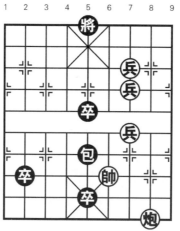

附圖113-1

四平五，卒5平4，帥五平四，卒3平4，帥四退一，後卒平5，兵五進一，卒4平5，帥四退一，後卒平6，兵五進一，包2平6，黑勝。

　　乙：帥四平五，前卒平4，炮二進二，卒5進1，炮二平八，包5平7，帥五平六，卒4平5，炮八進四，後卒進1，炮八平五，前卒平6，後兵進一，包7進3，後兵平四，將5進1，炮五退二，卒5平4，帥六平五，包7平6，兵四平五，將5平4，兵五平六，卒4平5，帥五平六，包6平4，後兵平四，包4退5，兵四平五，卒5平4，帥六平五，包4平5，炮五平三，卒4平5，帥五平四，卒6平5，兵三平四，包5平2，兵四平五，包2進5，炮三平六，後卒平6，帥四平五，包2平5，帥五退一，包5退6，和局。

　　⑥如改走後卒進1，則成附圖113-2形勢，以下紅方有兩種著法，均和。

　　甲：帥四平五，包5平7，炮二平八，前卒平6，帥五平

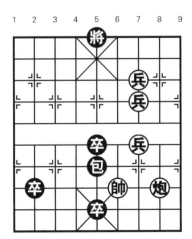

附圖113-2

四，卒6平7，前兵平四，卒5進1，兵四平五，包7退3，兵三進一，卒5平6，帥四平五，包7平9，帥五平六，包9進6，炮八進四，包9平5，炮八平五，將5平6，兵五平四，卒6進1，炮五平四，將6平5，兵四平五，卒7平6，兵三平四，前卒平5，炮四退四，包5退7，和局。

乙：炮二平八，包5平7，前兵平四，包7退3，兵四平五，將5平4，兵三進一，包7平8，炮八進三，包8進6，炮八平五，後卒平6，兵三平四，包8平6，兵五平六，卒5平4，帥四平五，包6平4，兵六平五，卒6平5，兵四進一，包4平5，兵五平六，卒5進1，帥五平六，包5退5，帥六退一，將4平5，兵四進一，包5平4，兵六平五，將5平4，兵五進一，卒5平4，帥六平五，包4平5，兵四平五，包5退3，兵五進一，和局。

⑦如改走炮二平三，則後卒進1，前兵平四，卒2進1，炮三退一，卒2平3，炮三平七，包7退3，兵四平五，將5平

4，兵三進一，包7平4，兵三平四，包4進6，炮七進五，後卒進1，炮七平五，後卒平6，帥四平五，包4平5，帥五退一，包5退6，兵四進一，包5進1，兵四平五，卒6平5，帥五平四，包5退2，兵五進一，和局。

⑧如改走後卒進1，則炮八平五，後卒平6，炮五進四，包7平9，帥四平五，卒5平6，後兵平四，包9進6，兵三平四，將5進1，後兵平五，後卒進1，帥五平六，前卒平7，炮五平四，包9平5，帥六退一，卒6平5，炮四平五，包5退5，炮五退三，包5平8，和局。

⑨如改走將5進1，則兵三平四，後卒進1，後兵平五，包1進6（如將5平4，則兵四平五，後卒進1，炮八進四，包1進4，炮八平五，包1平5，炮五退三，包5退3，和局），炮八退二，後卒進1，兵五進一，包1退2，兵四平五，將5退1，後兵平六，包1平5，兵六進一，包5退5，兵六平五，和局。

⑩如改走炮八進三，則將5平4，兵五平六，後卒進1，炮八平六，將4平5，兵六平五，包1平5，炮六平五，將5平4，炮五退四，卒5進1，帥四退一，卒5進1，帥四平五，包5退7，和局。

⑪紅方另有兩種著法，均和。

甲：炮八進四，將5平4，炮八平五，包1平5，炮五退三，卒5進1，帥四退一，卒5進1，帥四平五，包5退7，和局。

乙：兵三平四，將5平4，兵四進一，包1退2，兵五平六，後卒平4，帥四平五，包1平4，炮八平六，包4退5，炮六進七，卒5平6，和局。

⑫如改走帥四退一，則卒5平6，兵四進一，包5退2，
炮六退二，包5進4，炮六平三，卒4平5，帥四平五，包5退
7，和局。

第114局　西窗剪燭

「西窗剪燭」出自唐代李商隱《夜雨寄北》詩：「何當
共剪西窗燭，卻話巴山夜雨時。」

本局內涵具有民間排局「蝴蝶雙飛」之意，頗具巧思。
現介紹如下。

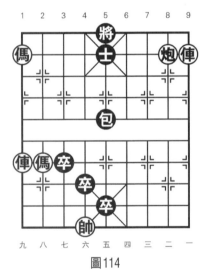

圖114

著法：（紅先和）

1.俥一進一	士5退6	2.炮二進一	士6進5
3.炮二退五	士5退6	4.俥一平四	將5平6
5.俥九退二	包5平4	6.炮二平六	卒4進1
7.俥九平六	卒3平2①	8.傌九退八②	將6平5③

9.傌八進六　　將5進1　　　10.俥六進二④　　將5進1⑤

11.傌六退五　　卒2平3　　　12.傌五退四　　卒3平4

13.傌四退五　　卒4進1　　　14.帥六平五　　卒4進1

15.炮六平五　　卒4平5　　　16.帥五進一（和局）

【注釋】

①如改走將6平5，則俥六進二，卒3平2，傌九退八，包4進2，傌八退九，包4平6，炮六平四，包6平7，炮四平三，包7進1，炮三退一，包7平1，炮三平四，包1退1，炮四平九，卒2平1，傌九進七，卒1進1，傌七進五，卒1平2，傌五退四，將5進1，傌四退三，卒5平6，帥六進一，將5退1，傌三進五，卒6平7，帥六退一，和局。

②如改走傌九退七，則將6平5，俥六進二，包4進2，傌七退五，卒2平3，傌五退四，包4平6，炮六進一，卒3進1，傌四退六，卒5平6，傌六進五，包6平1，傌五退四，包1平4，帥六進一，包4進1，炮六平五，包4平9，炮五退四，包9退6，傌四進五，包9平5，炮五進七，將5進1，傌五退四，和局。

③如改走包4進4，則傌八退九，包4退2，炮六進一，包4退1，炮六平八，包4退1，炮八平七，包4進1，炮七平八，包4平5，炮八進一，包5退1，炮八退一，包5進3，炮八平九，包5退2，炮九平八，包5進2，炮八平九，和局。

④如改走傌六退五，則卒2平3，俥六進二，卒3平4，傌五退四，卒5進1，帥六進一，卒4進1，傌四退六，將5進1，炮六退一，包4進1，黑勝。

⑤如改走卒2平3，則傌六退四，將5退1，傌四退六，卒3平4，炮六平五，將5平6，炮五進二，卒4進1，傌六退

五，卒4進1，傌五退六，卒5平4，帥六進一，和局。

第115局　旭日臨窗

「旭日臨窗」出自毛澤東《七律二首·送瘟神》詩序：「浮想聯翩，夜不能寐。微風拂曉，旭日臨窗，遙望南天，欣然命筆。」

本局是民間排局「蝴蝶雙飛」的修改局，著法精彩。現介紹如下。

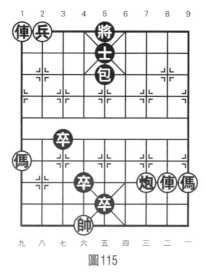

圖115

著法：（紅先和）

1.俥二進七	士5退6	2.炮三進七	士6進5
3.炮三退八	士5退6	4.俥二平四	將5平6
5.俥九退二	包5退1	6.傌九退七	卒3進1
7.俥九平六	卒3進1	8.俥六進一	包5退1①
9.炮三平四	卒5平4②	10.帥六平五	後卒平5

11.帥五平四　　卒4平5　　　12.炮四進二　　後卒平6

13.傌一退二　　包5進2　　　14.俥六退一　　包5退1

15.俥六平四　　將6平5　　　16.炮四平五　　包5平6

17.俥四進一　　卒3平4　　　18.俥四退六（和局）

【注釋】

①黑方另有兩種著法，均和。

甲：將6進1，傌一進三，卒5平4，帥六平五，後卒平5，俥六平五，將6平5，帥五平四，卒5平6，傌三進五，卒6平7，炮三平一，卒4平5，炮一平二，卒3平4，傌五退六，卒7平6，炮二退一，卒6進1，傌六退四，將5平6，炮二進三，卒5平6，帥四平五，和局。

乙：包5進1，俥六進一，將6進1，俥六退二，包5退1，炮三平四，卒5平6，傌一進二，卒6平5，傌二進三，將6退1，傌三進二，將6平5，兵八平七，卒4進1，俥六退六，卒5平4，帥六進一，和局。

②黑方另有三種著法，結果不同。

甲：卒5平4，帥六平五，後卒平5，帥五平四，卒4平5，炮四進二，後卒平6，傌一退二，包5進2，俥六退一，包5退1，俥六平四，將6平5，炮四平五，包5平6，俥四進一，卒3平4，俥四退六，紅勝定。

乙：包5進2，俥六退一，包5退1，俥六進一，包5進5，俥六退五，包5退5，俥六進五，包5進1，俥六退一，包5退1，俥六進一，包5進1，俥六退一，包5退1，和局。

丙：卒5平6，傌一進三，卒6平5，傌三進四，包5進1，傌四進三，包5平7，俥六進一，將6進1，俥六退五，卒4進1，俥六退三，卒5平4，帥六進一，和局。

第116局　北窗高臥

「北窗高臥」出自南宋辛棄疾《水龍吟》：「老來曾識淵明詞：問北窗高臥，東籬自醉應別有，歸來意。」

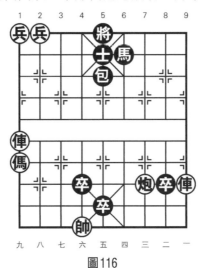

圖116

著法：（紅先和）

1.俥一進七	馬6退8①	2.俥一平二	士5退6
3.炮三進七	士6進5	4.炮三退八	士5退6
5.俥二平四	將5平6	6.俥九進三	包5退1
7.傌九退七	卒8平7	8.俥九退六	卒5平4②
9.俥九平六	包5平4	10.炮三退一	卒7平6③
11.帥六平五	包4進7	12.炮三平四	卒6平5
13.傌七進八	包4平1	14.傌八退六	卒4進1
15.傌六進四	卒5平6	16.兵八平七	包1退3
17.傌四退六	卒6平5	18.炮四進一	包1平5

19.帥五平四　　將6進1　　20.炮四進二　　包5進1

21.傌六退八　　卒4平5　　22.傌八進六　　後卒平4

23.兵七平六　　包5退4　　24.兵六平五　　包5平2

25.兵五平四　　卒4進1　　26.傌六退五　　卒4平5

27.兵四平三　　包2平9　　28.兵三平二（和局）

【注釋】

①如改走士5退6，則炮三進七，士6進5，俥九平六，卒5平4，帥六平五，馬6進5，帥五平四，馬5進4，炮三退六，士5退6，俥一平四，將5進1，炮三平五，包5平2，傌九進七，馬4進5，帥四平五，馬5退7，傌七進六，包2平4，俥四退二，後卒平5，傌六退五，包4平5，傌五退三，將5平4，俥四平五，卒5進1，帥五平四，卒8平7，傌三進五，卒7進1，俥五進一，將4退1，兵八平七，紅勝。

②如改走包5平4，則傌七進六，卒5平4，帥六平五，包4平5，俥九進七，後卒平5，俥九平五，卒5進1，俥五退七，卒4平5，帥五進一，卒7進1，和局。

③如改走炮三平一，則卒7平6，帥六平五，包4進7，傌七進八，卒6進1，炮一進一，包4平5，傌八退六，包5退6，兵八平七，將6進1，炮一平四，卒4進1，兵九平八，將6平5，炮四進四，將5平4，炮四平六，卒4平5，帥五平六，包5平9，傌六退五，卒6平5，炮六進一，包9退2，炮六退一，將4進1，炮六退一，包9進1，兵七平六，包9平4，兵六平五，包4進3，兵五平四，將4平5，兵四平三，包4平9，兵三平二，和局。

第117局　門戶洞開

「門戶洞開」出自清代褚人獲所著《隋唐演義》第八十五回：「轉瞬間已近月宮，公遠扶住車子，玄宗凝眸一望，只見月中宮殿重重，門戶洞開。」

本局紅方看似棄雙俥可以平炮殺棋，實則黑方可以退包解殺。故首著俥三退一為唯一解著。現介紹如下。

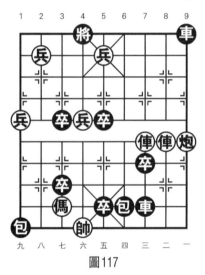

圖117

著法：（紅先和）

1.俥三退一	包6退6	2.俥三退二　包6平4
3.俥二平六	前卒進1	4.俥三平五　車9進5
5.俥五平七	車9平4	6.帥六平五　包4平5
7.帥五平四	包1退3	8.兵八平七　車4平6
9.俥七平四	包1平6	10.俥四平三　包6平3
11.俥三平四	車6進3	12.帥四進一　包3退5

13.兵六平五	卒3進1	14.兵九平八	包5平9
15.後兵進一	包9退1	16.兵八平七	卒3平4
17.兵七進一	包3平1	18.兵七進一	卒4平5
19.兵七平六	包1進5	20.前兵平六	將4平5
21.兵五進一	包1平5	22.前兵平五	將5平4
23.帥四平五	包9平8	24.帥五平六	包5退4
25.兵五平六	將4平5	26.後兵平五	卒5平4
27.兵六平五	將5平4	28.後兵平六(和局)	

【注釋】

①如改走包5平2，則後兵進一，包2退1，後兵進一，卒3平4，兵八平七，包2平5，兵五進一，包3進1，兵七進一，包3平8，兵七進一，包8退1，兵七平六，卒4平5，兵五平六，將4平5，後兵平五，卒5平6，兵六平五，將5平4，帥四平五，卒6平5，後兵平六，包8平9，和局。

第118局 輕車熟路

「輕車熟路」出自唐代韓愈《送石處士序》：「若駟馬駕輕車就熟路，而王良、造父為之先後也。」

「輕車熟路」局原載於《象棋排局精選》，是周孟芳先生根據「停車問路」修改的新局，其變化非常複雜，是一局不錯的作品。經過解析後，筆者發現精妙新著謀和，現列出新編著法供同好參考，介紹如下。

著法：（紅先和）

1.俥一進四	馬6退8	2.俥一平二	象5退7
3.俥二平三	士5退6	4.俥三退八	車5平7

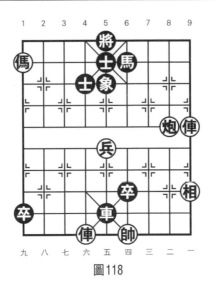

圖118

5.俥六進七	車7平8	6.帥四平五	車8退4
7.馬九退八	車8進5	8.帥五進一	車8退1
9.帥五退一	車8平3	10.帥五平六	士6進5
11.俥六平九	將5平6	12.俥九進二	將6進1
13.俥九退四	車3退5	14.俥九平四	士5進6
15.俥四退三	車3平2	16.帥六平五	車2進2①
17.兵五進一	車2平5	18.帥五平四	車5退1
19.俥四退一	車5平8	20.相一退三	車8平7
21.相三進一	車7平8	22.相一退三	車8進5
23.俥四進六	將6平5	24.俥四平三	車8退1
25.俥三退五	卒1平2	26.俥三平五	將5平4
27.帥四平五	車8平4	28.俥五平三	卒2平3
29.俥三進六	將4退1	30.俥三進一	將4進1
31.俥三退七	車4進1	32.帥五進一	卒3平4
33.帥五平四	將4平5	34.俥三平五	將5平4

35.俥五平六 　將4平5　　36.俥六平五 　將5平4

37.俥五平三 　卒4平3　　38.帥四平五 　車4退4

39.帥五退一 　車4進4　　40.帥五進一 　車4退4

41.帥五退一 　車4平5　　42.俥三平五 　車5平4

43.俥五平三 　卒3平4　　44.俥三平一 　車4平5

45.俥一平五 　車5平4　　46.俥五平一 　將4退1

47.俥一進七 　將4進1　　48.俥一退七 　車4平5

49.俥一平五 　車5平4　　50.俥五平一 　卒4平3

51.俥一平三 　卒3平4　　52.俥三平一 　卒4平3

53.俥一平三 　車4進4　　54.帥五進一 　卒3平4

55.帥五平四 　將4平5　　56.俥三平五 　將5平4

57.俥五平三（和局）

【注釋】

①黑方另有兩種著法，均和。

甲：車2進6，帥五進一，車2退4，兵五進一，車2平5，俥四平五，車5平6，兵五進一，卒1平2，兵五進一，卒2平3，俥五平七，車6平5，帥五平四，車5退3，俥七退一，和局。

乙：車2進1，相一退三，車2進5，帥五進一，車2平7，兵五進一，車7退3，帥五平四，車7進2，帥四退一，車7平5，俥四進五，將6平5，俥四退二，卒1平2，兵五平六，車5平8，俥四平五，將5平4，帥四平五，卒2平3，兵六平七，車8進1，帥五進一，卒3平4，帥五平四，車8退6，帥四進一，和局。

第119局　停車問路

西元前237年，由於逐客令的緣故，秦國丞相李斯被驅逐，當他被押至秦國邊境時以問路為藉口喊停馬車，隨後獻上《諫逐客書》而官復原職，「停車問路」正是李斯為了進諫秦始皇所施展的謀略。

「停車問路」亦稱「停輿待渡」「暗襲徐州」，是流傳已久的民間大局，經過多年研究重新定論為和局。其假象和「解甲歸田」相同，都有進俥將軍再平炮中路照將抽吃黑方坐鎮中路花心車，看似除去了最大的威脅，實則正中圈套。因為「新篇」的定位和篇幅的限制，所以不再詳列其全部變化。

本局採用的圖勢（圖119），是將「停車問路」紅方俥炮向前進五步修改而成的一則小局，現分兩種著法介紹如

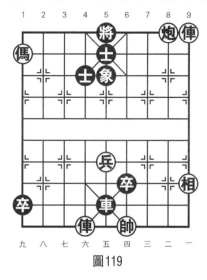

圖119

下。

第一種著法

著法：（紅先和）

1.炮二退八	士5退6	2.炮二平九	車5平6
3.帥四平五	卒6平5	4.俥六進一	車6平4
5.相一進三	車4平1	6.相三退五	車1退7
7.俥一退三	士4退5	8.俥一平五	象5退7
9.兵五進一	車1進5	10.兵五進一	車1平5
11.帥五進一（和局）			

第二種著法

著法：（紅先和）

1.炮二退五	象5退7①	2.俥一平三	士5退6
3.俥三退八	車5平7	4.俥六進七	車7平8
5.帥四平五	車8退3	6.傌九退八	車8進4
7.帥五進一	車8退1	8.帥五退一	車8平3
9.俥六平五	將5平4	10.俥五平六	將4平5
11.帥五平六	士6進5	12.俥六平九	將5平6
13.俥九進二	將6進1	14.俥九退五	車3退5
15.俥九平四	士5進6	16.傌八退七	卒1平2
17.帥六平五	卒2平3	18.傌七進五	車3進4
19.傌五進四	車3平5	20.帥五平四	將6平5
21.傌四退六	將5退1	22.俥四平七	將5平6
23.傌六退四	車5平4	24.傌四進三	將6平5
25.俥七進五	車4退7	26.俥七平六	將5平4
27.傌三退四	卒3平4	28.兵五進一	卒4平5

29.傌四退五　將4平5　　30.兵五進一　將5平6

31.兵五平四　將6平5　　32.兵四平五　將5平6

33.兵五平四(和局)

【注釋】

①殊途同歸，至此形成與經典古局「停車問路」的完全相同局面，變化極為繁多，注釋變著從略。

第十三章　急流新篇

「急流勇退」原載於《心武殘編》第123局，《竹香齋》中也有記錄，局名「聯芝開泰」。本章介紹的是筆者創作排擬的新作品，故名「急流新篇」。

第120局　急流勇退（一）

「急流勇退」出自北宋蘇軾《贈善相程傑》詩：「火色上騰雖有數，急流勇退豈無人。」

紅兵原在邊路能簡明成和，現在把兵移至三路，從而產生了一個如何使紅兵順利過河的問題。現介紹如下。

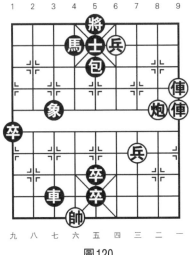

圖120

著法：（紅先和）

1.前俥進三	士5退6	2.炮二進四	士6進5
3.炮二退八	士5退6	4.兵四進一	馬4退6
5.炮二平七	後卒平4	6.前俥平四	將5平6
7.俥一平六	卒4進1①	8.俥六退四	卒5平4
9.帥六進一	包5退2	10.兵三進一	象3退5
11.炮七進五	將6進1	12.炮七平四	包5平6
13.炮四平二②	卒1平2	14.炮二退二	卒2進1
15.炮二退四	包6平4	16.帥六平五	卒2平3
17.炮二平六	卒3進1	18.炮六進六	卒3平4
19.炮六平四	包4平6	20.兵三進一	包6進3
21.帥五平四	卒4平5	22.兵三進一	包6進3
23.兵三平二	將6平5	24.兵二平三	包6退6
25.兵三平二(和局)			

【注釋】

①如改走卒5平4，則帥六平五，後卒平5，俥六平五，卒4平3，帥五平六，卒5平4，俥五平四，將6平5，帥六平五，卒4平5，帥五平四，卒5進1，俥四平七，卒3平4，俥七平五，包5退1，兵三進一，卒1平2，兵三進一，卒2平3，兵三進一，卒3進1，兵三進一，卒3進1，兵三平四，卒3進1，兵四平五，將5平4，俥五平六，紅勝。

②如改走兵三進一，強行過河，時機不對，黑則包6進3，形成包高卒有象必勝高兵局例。

第121局　急流勇退（二）

北宋邵伯溫《邵氏見聞錄》云：「以火箸畫灰，作做不得三字，徐曰：『急流勇退人也』。」

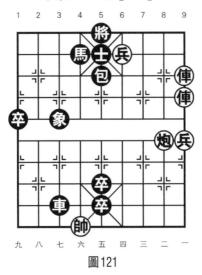

圖121

著法：（紅先和）

1.前俥進二	士5退6	2.炮二進五	士6進5
3.炮二退八	士5退6	4.兵四進一	馬4退6
5.炮二平七	後卒平4	6.前俥平四	將5平6
7.俥一平六	卒5平4	8.帥六平五	後卒平5
9.俥六平五	卒4平3①	10.帥五平六	卒5平4
11.俥五平四	將6平5	12.帥六平五	卒4平5
13.帥五平四	卒3平4	14.俥四平五	卒5平6
15.俥五平四	卒6平5	16.兵一進一	卒1進1
17.兵一平二	卒5進1	18.俥四平五	將5平4

19.俥五平六　將4平5　　20.俥六平五　　卒1平2
21.兵二平三　將5平4　　22.俥五平六②　將4平5
23.俥六平五　卒2平3　　24.兵三進一　　將5平4
25.俥五平六　將4平5　　26.俥六平五　　將5平4
27.俥五平六　將4平5　　28.俥六平五（和局）

【注釋】

①如改走卒1進1，則兵一進一，卒1平2，兵一平二，卒4平3，帥五平六，卒5平4，俥五平四，將6平5，帥六平五，卒4平5，帥五平四，卒5進1，俥四平五，卒3平4，兵二平三，將5平4，俥五平六，將4平5，俥六平五，將5平4，俥五平六，將4平5，俥六平五，和局。

②如改走兵三進一，則包5平1，俥五平九，卒2平3，兵三平四，包1平2，俥九平八，包2平1，俥八平九，卒3進1，兵四進一，卒3平4，俥九平六，將4平5，兵四進一，包1進7，俥六平九，前卒進1，俥九退六，前卒平5，俥九平五，卒5進1，帥四進一，和局。

第122局　急流勇退（三）

西元前473年，越國滅吳，范蠡因功績卓著，被封為上將軍。他認為「飛鳥盡，良弓藏，狡兔死，走狗烹」，勾踐是一個可共患難而不可共富貴的人，自己的名望和功勞在他之上，並不是件好事。於是范蠡在功成名就之後急流勇退，攜妻帶子辭官而隱，泛一葉扁舟於五湖之中，遨遊七十二峰（也有一說是與西施相攜而歸）。

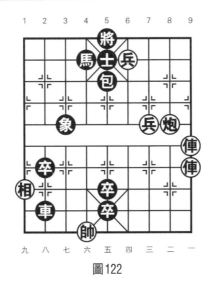

圖122

著法：（紅先和）

1.前俥進五	士5退6	2.炮二進四	士6進5
3.炮二退八	士5退6	4.兵四進一	馬4退6
5.炮二平八	後卒平4	6.前俥平四	將5平6
7.俥一平六	卒5平4	8.帥六平五	後卒平5
9.俥六平五	卒2平3①	10.兵三平四	卒3平4
11.俥五進三	前卒平5	12.帥五平四	包5平6
13.兵四平三②	後卒平6	14.兵三平四	卒4進1
15.俥五退五	卒6平5	16.帥四平五	包6平5
17.相九進七	包5退2	18.炮八進二	包5進8
19.炮八退一	將6平5	20.炮八平五	卒4平5
21.相七退五	包5平2(和局)		

【注釋】

①如改走卒2進1，則相九進七，卒2進1，相七退五，卒2平3，兵三平四，卒3進1，帥五平四，包5平6，兵四平

三，卒4平5，相五退七，紅勝。

②紅方另有兩種著法均負。

甲：兵四平五，卒4進1，相九進七，後卒平6，兵五平四，卒4進1，炮八平五，卒6進1，帥四平五，卒6進1，黑勝。

乙：俥五平四，將6進1，相九進七，象3退5，炮八平九，象5退3，炮九平八，後卒平4，炮八進一，後卒平5，炮八退二，後卒平6，俥四平六，卒6進1，俥六進二，將6退1，炮八進九，象3進1，俥六進一，將6進1，炮八退八，卒4進1，俥六退八，卒6進1，黑勝。

第123局　運開時泰

「運開時泰」出自明代梁辰魚《浣紗記‧宴臣》：「台殿風微，山河氣轉，欣逢運開時泰。」

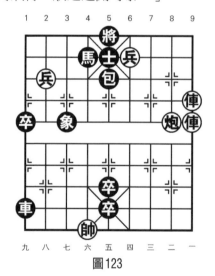

圖123

著法：（紅先和）

1.前俥進三	士5退6	2.炮二進四	士6進5
3.炮二退八	士5退6	4.兵四進一	馬4退6
5.炮二平九	後卒平4	6.前俥平四	將5平6
7.俥一平六	卒5平4①	8.帥六平五	後卒平5
9.俥六平五	卒1進1	10.兵八平七	包5退2
11.炮九平八	卒1進1	12.炮八進八	包5進2
13.炮八退八	卒1平2	14.炮八平九	包5退2
15.炮九進八②	包5進2	16.炮九退八	卒2平1
17.炮九平八③	卒1平2	18.炮八平九	卒2平3
19.兵七平六	卒3平4	20.兵六平五	前卒平5
21.帥五平六	卒4進1	22.俥五平四	將6平5
23.俥四平六	象3退5	24.炮九進三	象5退7
25.炮九平五	卒4進1	26.俥六退四	前卒平4
27.帥六進一	（和局）		

【注釋】

①如改走卒4進1，則俥六退四，卒5平4，帥六進一，包5平7，兵八平七，象3退5，兵七進一，包7退1，炮九平八，卒1進1，兵七平六，卒1平2，兵六平五，和局。

②如改走俥五進三，則卒2平1，炮九平八，卒1平2，炮八平九，卒2平1，兵七進一，卒1進1，炮九平八，卒1平2，炮八平九，象3退1，兵七平六，卒2進1，炮九平六，卒5進1，帥五平六，卒2平3，俥五退七，卒3進1，黑勝。

③如改走兵七平六，則包5退2，兵六進一，包5進2，兵六平五，卒1進1，炮九平七，卒1進1，俥五進一，卒1平2，俥五退二，卒2平3，俥五進三，象3退5，黑勝。

第124局 時亨運泰

　　「時亨運泰」出自明代馮夢龍《警世通言》第二十二卷：「也是宋金時亨運泰，恰好有一隻大船，因逆浪沖壞了舵，停泊於岸下修舵。」

　　若把「運開時泰」的八‧八位紅兵移至七‧四位，雖然著法雷同，但是細微之處仍別有一番風味。故命名為「時亨運泰」。

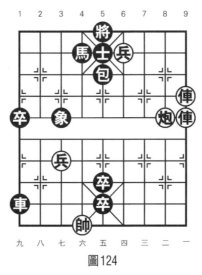

圖124

著法：（紅先和）

1.前俥進三	士5退6	2.炮二進四	士6進5
3.炮二退八	士5退6	4.兵四進一	馬4退6
5.炮二平九	後卒平4	6.前俥平四	將5平6
7.俥一平六	卒5平4①	8.帥六平五	後卒平5
9.俥六平五	包5退2②	10.炮九平八③	卒1進1

11.兵七進一	卒1平2④	12.兵七進一	卒2進1
13.炮八平九	卒2平1	14.炮九平八⑤	卒1平2
15.炮八平九	卒2平3	16.炮九進八	將6進1
17.俥五進四	卒5進1	18.俥五退八	卒4平5
19.帥五進一（和局）			

【注釋】

①如改走卒4進1，則俥六退四，卒5平4，帥六進一，包5退2，炮九平七，象3退5，帥六退一，卒1進1，炮七平四，卒1平2，炮四進五，象5進3，帥六平五，包5平3，炮四平七，將6進1，帥五進一，紅難勝。

②如改走卒1進1，則兵七進一，包5退2，兵七進一，卒1進1，炮九平八，卒1平2，炮八平九，卒2平1，兵七平八，卒1平2，炮九進八，包5進1，俥五進三，卒5進1，俥五退七，卒4平5，帥五進一，和局。

③如改走兵七進一，則象3退1，炮九平八，象1退3，炮八平七，象3進1，炮七平八，象1退3，炮八平七，象3進1，炮七平八，象1退3，紅方不變作負。

④如改走象3退1，則炮八進八，包5進1，俥五進三，卒5進1，俥五退七，卒4平5，帥五進一，卒1平2，炮八退三，卒2平3，和局。

⑤如改走象3退1，則炮八進八，包5進1，俥五進三，卒5進1，俥五退七，卒4平5，帥五進一，卒1平2，炮八退三，卒2平3，和局。

第125局　回天開泰

「回天開泰」出自《明史·鄭履淳傳》：「察變謹微，回天開泰，計無逾於此。」

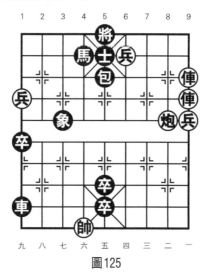

圖125

著法：（紅先和）

1.前俥進二	士5退6	2.炮二進四	士6進5
3.炮二退八	士5退6	4.兵四進一	馬4退6
5.炮二平九	後卒平4	6.前俥平四	將5平6
7.俥一平六	卒5平4	8.帥六平五	後卒平5
9.俥六平五	卒1進1	10.兵一平二①	卒1進1
11.兵二平三	卒1進1	12.兵三平四	卒5進1②
13.帥五平四	包5平3③	14.俥五平六④	象3退1⑤
15.俥六平四	將6平5	16.俥四平七	包3平6
17.兵四平三	包6平5	18.俥七平五	象1進3

19.兵三平四　卒1平2　　20.兵四進一　　卒2平3
21.兵四進一　卒3進1　　22.兵四平五　　象3退5
23.俥五進一　將5平4　　24.俥五平六　　將4平5
25.俥六退六　卒5平4　　26.帥四進一（和局）

【注釋】

①如改走兵九平八，則卒1進1，炮九平七，卒1平2，兵八平七，卒2平3，兵七平六，卒3進1，兵六進一，卒5進1，黑勝。

②如改走卒1平2，則兵四進一，卒2平3，兵四進一，卒3進1，帥五平四，卒5進1，兵四進一，將6平5，俥五平八，包5平4，俥八進二，卒3平4，兵四平五，將5平4，俥八平六，紅勝。

③如改走包5平6，則兵四平三，包6進6，兵三進一，卒1平2，兵三進一，卒2平3，俥五進二，卒3進1，兵三進一，卒3平4，兵三進一，紅勝。

④紅方另有兩種著法，結果不同。

甲：俥五平七，卒4進1，俥七平四，包3平6，俥四進一，將6平5，俥四平五，象3退5，兵四平五，卒4平5，黑勝。

乙：兵九平八，象3退5，兵八平七，包3平2，兵七平八，包2平3，兵八平七，包3平2，速和。

⑤如改走包3平6，兵四平五，將6平5，兵五進一，包6進5，俥六退四，包6退1，兵五平六，包6平3，俥六平七，包3平2，俥七平五，將5平4，兵六進一，包2進3，俥五平八，卒4進1，俥八退二，卒4平5，俥八平五，卒5進1，帥四進一，紅勝。

第126局　三陽交泰

「三陽交泰」出自《宋史・樂志》：「三陽交泰，日新惟良。」

本局正著與以上諸局均不同，須走兵四平五開局方能弈成和局，如改走前俥進三則要敗局。現分兩種著法介紹如下。

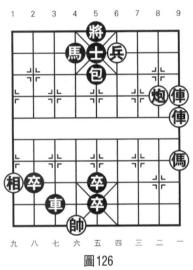

圖126

第一種著法

著法：（紅先黑勝）

1.前俥進三①	士5退6	2.炮二平五	包5平4
3.兵四進一	馬4退6	4.炮五退五	卒5進1
5.後俥平五	將5平4	6.俥一平四	將4進1
7.俥五退四	車3平5	8.俥四退一②	將4退1
9.俥四退六	車5退5	10.相九進七③	卒2進1

11.俥四平五④	車5平7	12.帥六平五⑤	車7進6
13.帥五進一	車7退1	14.帥五退一	卒2平3
15.傌一退三	卒3平4	16.俥五平六	將4進1
17.相七退九	車7進1	18.傌三退四	車7退6
19.相九進七	車7平5	20.相七退五	卒4平3
21.帥五進一	車5平7	22.相五退七	車7進5
23.帥五進一	車7平6	24.俥六平七	車6退4
25.帥五退一	車6平5	26.相七進五⑤	包4平5
27.俥七進六	將4退1	28.俥七退六	將4平5
29.俥七進七	將5進1	30.俥七退一	將5退1
31.俥七退六	將5平6	32.俥七進七	將6進1
33.俥七退三	車5平3	34.俥七平五	車3平7
35.俥五進一	車7進4	36.帥五退一	卒3平4
37.傌四進三	車7退1(黑勝)		

【注釋】

①失敗的根源。應改走兵四平五，可以成為和局。詳見第二種著法。

②如改走俥四退七，則車5退5，相九進七，卒2進1，俥四平五，車5平7，帥六平五，車7進6，帥五進一，車7退1，帥五退一，卒2平3，傌一退三，包4平5，帥五平四，卒3平4，俥五平六，將4平5，俥六平五，卒4進1，俥五平四，包5平6，俥四平五，將5平6，傌三進二，車7退3，帥四進一，車7平8，相七退九，車8進3，帥四退一，包6進6，俥五平四，將6平5，俥四平五，將5平6，相九進七，車8進1，黑勝。

③如改走相九退七，則卒2進1，俥四平五，車5平4，帥六平五，包4平3，傌一退三，卒2平3，俥五進七，將4進1，帥五平四，包3平2，傌三進四，包2進7，帥四進一，包2退1，帥四進一，車4平9，傌四退三，車9平6，帥四平五，車6平4，帥五平四，卒3平4，傌三進四，車4進2，傌四退二，車4進2，俥五退七，包2退1，黑勝。

④如改走傌一進三，則卒2平3，俥四平五，車5平9，傌三退二，車9平2，帥六平五，卒3平4，帥五平四，車2進6，俥五退二，車2退1，傌二進四，包4平6，傌四退六，車2退1，俥五進二，包6平1，相七退九，車2平1，帥四進一，車1平3，帥四進一，包1進5，帥四退一，包1平4，黑勝定。

⑤如改走俥五進五，則車7進6，帥六進一，將4進1，俥五平六，將4平5，相七退五，卒2平3，帥六平五，車7退1，帥五退一，卒3平4，帥五平四，卒4平5，俥六平四，卒5平6，俥四退六，車7進1，黑勝。

第二種著法
著法：（紅先和）

1.兵四平五①	將5進1	2.炮二平五	包5平9②
3.炮五退五	卒5進1	4.後俥平五	將5平6③
5.俥一平四	馬4進6④	6.俥五平六	卒2平1⑤
7.俥六進三	將6退1	8.俥四進一	將6平5
9.俥四平五	將5平6	10.俥五退六	車3平5
11.俥六退一	包9進3⑥	12.傌一進三	卒1平2
13.傌三進四	卒2平3	14.傌四進三	將6進1
15.俥六進一	將6退1	16.俥六退四	包9平5

17.傌三退五　　將6進1⑦　　18.俥六進四　　將6進1

19.傌五退七　　包5平6　　　20.俥六退二　　將6退1

21.傌七退六　　卒3進1　　　22.俥六平四　　將6平5

23.俥四平五　　車5退5

24.傌六進五　　包6退2(和局)

【注釋】

①謀和的關鍵之著。

②黑方另有兩種著法均和。

甲：包5平4，炮五退五，卒5進1，前俥平五，將5平6，俥五平四，將6平5，俥一平五，包4平5，俥四平六，馬4進3，傌一進三，車3平4，俥六退五，卒5平4，帥六進一，馬3進5，傌三進五，卒2平1，和局。

乙：包5平7，炮五退五，卒5進1，後俥平五，將5平6，俥一進二，將6進1，俥一平六，卒2進1，俥五退四，車3平5，俥六退七，車5平4，帥六進一，和局。

③如改走包9平5，則俥一進二，將5退1，俥五進二，將5平6，俥一進一，將6進1，俥五平六，車3平4，俥六退六，卒5平4，帥六進一，紅勝定。

④如改走包9平6，則俥五平六，卒2進1，俥六進三，將6退1，俥四進一，將6平5，俥四平五，將5平6，俥五退六，車3平5，傌一進二，車5退6，帥六進一，卒2平3，帥六進一，車5平6，帥六平五，車6平5，帥五平六，車5平6，帥六平五，車6平5，帥五平六，將6平5，俥六進一，將5進1，傌二進四，將5平6，傌四進六，卒3平2，相九進七，卒2平3，相七退五，卒3平2，帥六退一，卒2平3，帥

六平五，卒3平2，俥六退八，卒2平3，俥六退一，將6退1，俥六平二，車5平9，俥二退三，將6進1，俥二平四，將6平5，傌八退六，車9進6，帥五退一，卒3平4，傌六進四，將5退1，傌四進六，將5進1，帥五平四，將5平4，傌六進八，將4平5，俥四平五，將5平4，傌八退七，將4退1，俥五進三，卒4平5，傌七進八，紅勝。

⑤如改走卒2進1，則俥六進三，將6退1，俥四進一，將6平5，俥四平五，將5平6，俥五退六，車3平5，俥六退七，車5平4，帥六進一，和局。

⑥如改走將6平5，則傌一進二，包9平6，傌二進三，將5進1，傌三進一，車5退6，傌一進三，包6退2，俥六平五，將5進1，和局。

⑦如改走將6平5，則俥六退三，車5平4，帥六進一，和局。

第127局 三陽開泰

「三陽開泰」出自《易經》，《易經》認為冬至是「一陽生」，十二月是「二陽生」，正月則是「三陽開泰」。「三陽」表示陰氣漸去，陽氣始生，冬去春來，萬物復蘇。「開泰」則表示吉祥亨通，有好運即將降臨之意。

著法：（紅先和）

1.前俥進五	士5退6	2.炮二進六	士6進5
3.兵四進一①	將5平6	4.炮二退八	將6進1
5.炮二平八	後卒平4②	6.後俥進五	將6進1
7.前俥平四	士5退6	8.俥一平六	卒2平3③

圖127

9.傌三進四　包5進1	10.傌四進二　將6平5
11.俥六退二　卒4進1	12.俥六退五　卒5平4
13.帥六進一　卒3進1	14.帥六進一　卒3平2
15.帥六平五　將5平4	16.傌二退四　包5退3
17.傌四退二　士6進5	18.帥五平四　將4平5
19.傌二進三　將5平4	20.帥四退一　卒2平3
21.帥四進一　卒3平4	22.帥四退一　包5平7
23.帥四進一　包7平6	24.帥四退一　包6平5
25.帥四進一　卒4平5	26.傌三退二　將4平5
27.傌二進三　將5平4	28.傌三退二　包5平7
29.帥四平五　卒5平4	30.傌二進三　包7平6
31.傌三退二　包6平5	32.帥五平四　將4平5
33.傌二進三　將5平4(和局)	

【注釋】

①如改走炮二退八，則士5退6，炮二平八，卒2平3，兵四進一，馬4退6，前俥平四，將5平6，偶三進五，卒3進1，炮八平五，卒5進1，偶五退七，卒3進1，黑勝。

②如改走包5平4，則偶三退五，卒2平3，後俥平四，士5進6，炮八進七，馬4進2，俥一退一，將6退1，俥四進四，將6平5，俥四平五，將5平6，俥五平六，紅勝。

③黑方另有兩種著法均和。

甲：卒4進1，俥六退七，卒5平4，帥六進一，卒2進1，帥六平五，例和。

乙：卒5平4，帥六平五，後卒平5，偶三進五，卒2進1，俥六退七，卒5進1，俥六平五，卒2平3，帥五平六，包5進6，帥六平五，包5退2，帥五進一，例和。

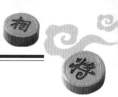

第十四章 終極新篇

　　本章是最後一章，筆者將不屬於前十三章的排局新作品彙集於此，故命名「終極新篇」。

第128局 輕車減從

　　「輕車減從」出自清代昭槤《嘯亭雜錄·孫文靖》：「貪吏如李侍堯輩佈滿天下，而公獨以廉著，每出巡，輕車減從，不擇飲食。」

　　「輕車減從」是根據古譜《心武殘編》卷四所載的「減

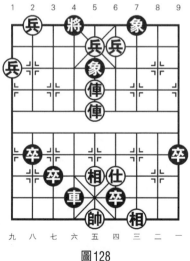

圖128

兵增灶」局修改而成。現介紹如下。

著法：（紅先和）

1.後俥平六	車4退4	2.仕四退五　卒3平4
3.俥五退一	車4退1	4.俥五進一　車4進3
5.俥五退三	車4退1	6.俥五進一　卒6平5
7.帥五進一	卒4進1	8.帥五退一　卒4進1
9.帥五平四	車4平5	10.帥四進一　車5平6
11.帥四平五	車6退4	12.兵五平四　將4進1
13.兵九平八	卒2平3	14.後兵平七(和局)

第129局　比翼雙飛

「比翼雙飛」出自《爾雅・釋地》：「南方有比翼鳥
焉，不比不飛，其名謂之鶼鶼。」

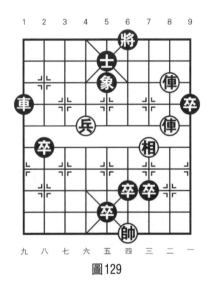

圖129

著法：（紅先和）

1.後傌平四	將6平5	2.傌二進二	象5退7
3.傌二平三	士5退6	4.傌三平四	將5進1
5.後傌進三	將5進1	6.前傌平五	將5平4
7.傌五退八	卒7進1	8.傌四退六	車1進6
9.傌五退一	卒7進1	10.帥四進一	車1平5
11.傌四平六	將4平5	12.相三退五	將5退1
13.兵六進一	車5平6	14.帥四平五	車6退2①
15.兵六平五②	車6退2	16.相五退三③	車6平5
17.傌六平五	車5進2	18.相三進五	卒9進1
19.相五退三	卒9進1	20.相三進五	卒9平8
21.帥五退一	卒2進1	22.帥五進一	卒2平3
23.帥五退一	卒8進1	24.帥五進一	卒8平7
25.帥五退一	卒7平6	26.帥五進一	卒3平4
27.帥五退一	卒4進1	28.帥五進一	卒6進1
29.相五進七	將5退1	30.兵五進一	將5平6
31.兵五平四(和局)			

【注釋】

①如改走車6退4，則兵六進一，卒2平3，傌六進四，卒3平4，傌六平一，將5平6，相五退三，卒4進1，傌一進二，將6退1，兵六進一，車6平5，相三進五，卒4進1，傌一退六，卒4平5，傌一平五，車5進2，帥五進一，紅勝。

②如改走兵六進一，則將5平6，帥五平六，車6進1，帥六退一，卒7平6，相五進三，車6平5，傌六平四，將6平5，傌四退二，車5退2，傌四進一，車5平4，傌四平六，車4進2，帥六進一，卒2進1，相三退五，卒2平3，相五退

三，卒9進1，相三進五，卒9進1，相五退三，卒9進1，相三進五，卒9平8，相五退三，卒8平7，相三進五，卒7平6，帥六平五，卒3進1，帥五平六，卒6平5，相五退三，卒5平4，相三進五，卒3平4，帥六平五，前卒平5，帥五平四，卒5進1，帥四進一，卒4平5，兵六平七，後卒進1，黑勝。

③如改走俥六進五，則車6平5，俥六平五，將5平6，俥五進二，卒2平3，帥五平六，卒3平4，相五退三，卒9進1，俥五平六，車5退2，俥六退五，將6平5，俥六退二，車5進5，帥六退一，車5進1，帥六進一，車5平7，俥六平五，將5平6，帥六平五，車7平6，俥五進二，車6退5，帥五退一，卒9進1，俥五平一，車6平5，帥五平六，將6平5，俥一平六，和局。

第130局　二龍戲珠

「二龍戲珠」出自清代曹雪芹《紅樓夢》第三回：「頭上戴著束髮嵌寶紫金冠，齊眉勒著二龍戲珠金抹額。」

本局根據民間流行排局「大雙龍」排擬而成，是將原局的1路卒移至3路，如此一來，變化另有不同。現介紹如下。

著法：（紅先和）

1.俥二進四　象5退7　　2.俥二平三　士5退6

3.俥四進四　將5進1　　4.俥四平五　將5平4

5.俥五平六　將4平5　　6.俥三平五　將5平6

7.俥五退八　車1平9　　8.炮二退四　車9平7

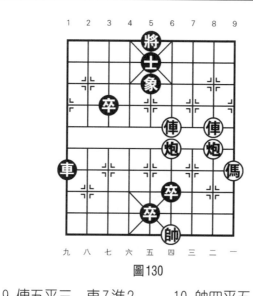

圖130

9.俥五平三	車7進2	10.帥四平五	卒6平5①
11.炮二平四	將6平5	12.帥五平六	卒5進1
13.前炮平五	車7平6②	14.炮四平五	卒3進1
15.俥六退五	車6進1	16.前炮退二③	車6退2
17.前炮進二	車6進2	18.前炮退二	卒5進1
19.帥六進一	車6退1	20.帥六進一	車6平5
21.俥六平五	將5平6	22.俥五平三	卒5平4
23.俥三進一	卒3進1	24.俥三退一	卒3進1
25.俥三退一	車5平3	26.炮五平三	車3平6
27.俥三平七	車6退1	28.帥六退一	車6平7
29.俥七平四	將6平5	30.俥四平五	將5平6
31.帥六退一	車7平6(和局)		

【注釋】

①如改走車7進1，則帥五進一，車7平8，俥六退三，卒6平5，帥五進一，車8平5，帥五平四，卒3進1，俥六退

二，和局。

②如改走卒3進1，則俥六退四，卒3進1，俥六平五，
將5平6，炮五平三，卒3進1，炮三進二，卒3進1，炮三平
五，車7進1，炮五退五，車7平6，帥六進一，車6退2，俥
五平六，和局。

③如改走前炮退一，則卒5進1，帥六進一，車6退1，
帥六進一，車6平5，俥六平五，將5平6，炮五退一，卒5平
4，俥五平三，卒4平3，炮五進七，將6退1，俥三進五，將
6進1，俥三退七，將6退1，俥三平五，車5平6，俥五進
二，後卒進1，俥五平七，將6平5，俥七平五，將5平6，和
局。

第131局　龍駒鳳雛

「龍駒鳳雛」出自《晉書‧陸雲傳》：「幼時吳尚書廣
陵閔鴻見而奇之，曰：『此兒若非龍駒，當是鳳雛。』」

本局原作者為朱小堅先生，演成黑勝，甚為遺憾。張雲
川先生對其進行了修改，經筆者再次修訂後成為圖131形
勢，終成和局。

著法：（紅先和）

1.兵五進一①	將4進1②	2.俥三進二	將4進1
3.炮三進二	馬6進7	4.炮三退六	卒8平7
5.帥四進一	馬7進6	6.炮三進四③	包8進4④
7.炮三平二	包8退5	8.俥三退二	包8退1⑤
9.俥三平六⑥	將4平5	10.俥六平五	將5平4
11.俥五退四	卒4平5	12.俥五平七	包8平6

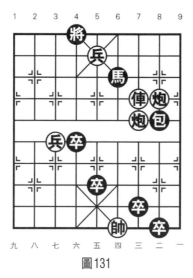

圖131

13.炮二平四	馬6退4	14.炮四平七	馬4進3
15.炮七退三	將4平5	16.帥四平五	包6進1
17.兵七進一	包6平5	18.炮七平五	包5進4
19.帥五進一(和局)			

【注釋】

①如改走帥四平五，則卒8平7，兵五進一，將4進1，炮三平四，包8進5，炮四退五，後卒平6，炮四平二，卒7平6，帥五平六，後卒平5，俥三進二，將4進1，俥三退八，後卒平4，前炮退五，卒5平4，黑勝。

②如改走將4平5，則炮二退六，卒7進1，帥四進一，卒7平8，俥三平五，將5平4，俥五平四，馬6退4，炮三平六，將4平5，俥四平六，馬4進6，俥六平五，將5平4，俥五平四，馬6退8，俥四平二，馬8進6，俥二退一，卒4進1，俥二進二，卒4進1，俥二平四，卒4進1，俥四平六，將4平5，俥六平五，將5平4，俥五退五，紅勝。

③如改走炮三進一，則包8平6，炮三平四，馬6退5，炮四平一，馬5進4，炮一進五，卒5平6，黑勝。

④如改走馬6進7，則炮三退五，包8進4，帥四退一，卒5平6，炮三平二，馬7退5，帥四平五，卒6進1，俥三平四，包8退3，俥四退七，包8平5，俥四平五，卒4平3，後炮平四，卒3平4，炮二退五，卒4進1，炮四進二，包5進3，帥五進一，卒4平5，炮二退一，馬5退3，炮二平五，卒5進1，炮五進二，馬3進5，帥五進一，和局。

⑤黑方另有四種著法均和。

甲：卒4平3，炮二平三（此時如改走炮二平四、炮二平八、炮二退三，也均為和局），包8進5，俥三平二，馬6退7，俥二退五，馬7進6，俥二進二，馬6退4，俥二平三，卒7平8，俥三進四，將4退1，俥三進一，將4進1，俥三平七，馬4進6，俥七退四，馬6進8，帥四退一，卒8平7，帥四平五，馬8退6，俥七退三，卒5進1，俥七平五，卒7平6，帥五平四，馬6進5，和局。

乙：卒4平5，炮二平五，馬6進8，俥三退四，後卒平6，俥三平二，包8平6，炮五平四，卒6進1，俥二平五，卒6平5，帥四平五，包6平5，兵七進一，包5進4，和局。

丙：包8退2，俥三平六，將4平5，俥六平五，將5平4，俥五退四，卒4平5，俥五平七，包8平6，炮二平四，馬6退4，炮四平七，馬4進3，炮七退三，和局。

丁：包8平9，炮二平三，包9進5，俥三平六，將4平5，俥六平五，將5平4，俥五退四，馬6進7，帥四進一，馬7退5，帥四平五，卒4平3，和局。

⑥如改走俥三進一，則將4退1，炮二平四，包8進3，

炮四退一，卒4平5，俥三進一，將4進1，俥三退八，後卒
平6，俥三進七，將4退1，俥三進一，將4進1，俥三平五，
馬6進7，俥五平二，包8進1，兵七進一，卒6進1，兵七平
六，卒6進1，帥四退一，包8平6，黑勝。

第132局　潛蛟困鳳

「潛蛟困鳳」出自明代王世楨《鳴鳳記·鄒慰夏孤》：
「有日皇風動，黎民歡頌，那時呵，看潛蛟困鳳，終須騰
踴。」

本局是流行排局「力挽狂瀾」的修改局，另具風采。現
介紹如下。

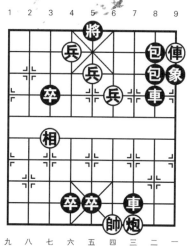

圖132

著法：（紅先和）

1.兵五進一	將5平6	2.兵五平四	將6平5
3.俥一進一	後包退1	4.俥一平二	象9退7

5.俥二平三	車7退8	6.後兵平三	卒5平6
7.帥四進一	車8進5	8.帥四退一	車8平5
9.兵四平五	車5退7	10.兵六平五	將5進1
11.炮三進九	包8平6①	12.炮三平一	卒3進1
13.相七退五	卒4平5	14.炮一退五	包6進4
15.兵三平四	包6平4	16.相五進三（和局）	

【注釋】

①如改走卒3進1，則相七退五，包8平4，兵三平四，包4進4，帥四進一，和局。

第133局　六言六弊

「六言六弊」出自《論語‧陽貨篇》子曰：「由也！女聞六言六蔽矣乎？」

本局根據象棋名家蔣權編著的《江湖百局秘譜》之「十二紅樓」改擬而成。現介紹如下。

著法：（紅先和）

1.兵四平五	將5平4	2.兵五平六	將4進1
3.俥四平六	將4平5	4.中兵平四	車6退6
5.俥六平五	將5平4	6.俥五退六	將4退1
7.前兵平四	包2退3	8.兵四平五	包2平5
9.俥五進五	將4退1	10.俥五退四	車6平4
11.兵三平四	卒4平3	12.兵四進一	車4進7
13.帥五進一	卒3平4	14.帥五平四	車4平8
15.兵四進一	車8退1	16.帥四進一	車8退1
17.帥四退一	車8退3	18.帥四進一	車8平6

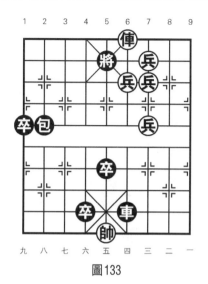

圖133

19.帥四平五　車6平4　　20.帥五平四　卒1進1

21.俥五平九　車4平6　　22.帥四平五　車6平5

23.帥五平四　將4平5　　24.俥九進五　將5進1

25.兵四進一　將5平4

26.俥九退五　將4進1（和局）

第134局　野馬無韁

「野馬無韁」出自明代「名教中人」《好逑傳》第四回：「天機有礙尖還鈍，野馬無韁快已遲。」

本局根據古局「野馬操田」改擬而成，是一則和局。現介紹如下。

著法：（紅先和）

　1.俥二進四　象5退7　　2.俥二平三　士5退6

　3.傌三進四　將5進1　　4.傌四退六　將5平4

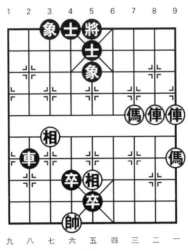

圖134

5.俥三退一	士4進5	6.傌六進四	將4進1
7.傌四退五	將4退1	8.傌五進七	將4退1
9.俥一平六	將4平5	10.相五退七	車2平3
11.相七退九	車3平9	12.俥三退八	卒5平4
13.帥六平五	車9平5	14.帥五平四	前卒平5
15.傌七退五	卒4進1	16.俥六退四	卒5平4
17.俥三進一	車5平8①	18.傌五退三	車8進3
19.帥四進一	車8退8	20.傌三退四	車8平6
21.相九進七	士5進4	22.相七退五	車6平2
23.俥三進三	車2進5	24.俥三平五	士6進5
25.俥五平四	車2平9	26.俥四平二	車9平6
27.俥二進五	士5退6	28.俥二退六	車6退1
29.俥二平六	卒4平3	30.相五進三	士6進5

31.俥六退一（和局）

【注釋】

①如改走卒4平5，則相七進五，車5進1，俥五退六，車5平4，俥三平五，車4進2，帥四進一，車4退3，俥五進一，和局。

第135局　蟻封盤馬

「蟻封盤馬」出自東晉鄧粲《晉紀》：「湛曰：『今直行車路，何以別馬勝不？唯當就蟻封耳！』於是就蟻封盤馬，果倒踣，其俊識天才乃爾。」

本局也是根據古局「野馬操田」改擬而成，是一則和局。現介紹如下。

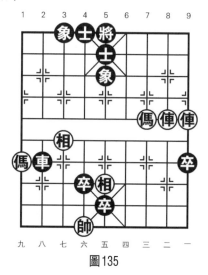

圖135

著法：（紅先和）

| 1.俥一進四 | 象5退7 | 2.俥一平三 | 士5退6 |
| 3.傌三進四 | 將5進1 | 4.傌四退六 | 將5平4 |

5.俥三退一　　士4進5　　6.傌六進四　　將4進1

7.傌四退五　　將4退1　　8.傌五進七　　將4退1

9.俥二平六　　將4平5　　10.相五退七　　車2平3

11.相七退九①　卒4進1　　12.俥六退四　　卒5平4

13.帥六進一　　車3平1　　14.傌七退五　　卒9平8

15.傌五退七　　車1平4　　16.帥六平五　　卒8平7

17.俥三退二　　卒7平6　　18.俥三平六　　車4退3

19.傌七進六（和局）

【注釋】

①如改走傌九退七，則車3進1，相七退九，卒4進1，俥六退四，卒5平4，帥六進一，車3退4，俥三退六，卒9平8，黑勝定。

第136局　走蚓驚蛇

「走蚓驚蛇」出自元代湯式《一枝花・贈明時秀》套曲：「錦繡額贈新題走蚓驚蛇，丹青幀摸巧樣回鶯舞鶴。」

本局根據梁利成先生的「蚰蚓屠龍」改編而成，現介紹如下。

著法：（紅先和）

1.兵四進一　　將6退1　　2.兵四進一　　將6退1

3.兵四進一　　將6平5　　4.兵七平六　　將5平4

5.仕五進四　　將4平5　　6.兵六進一　　卒7平6

7.兵六平五　　車5退5　　8.兵四平五　　將5進1

9.仕四退五　　卒3進1　　10.帥四進一　　卒3平4

11.相七退五（和局）

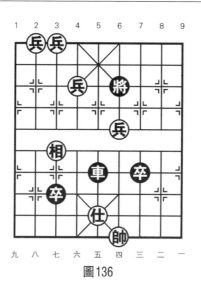

圖136

第137局　流連忘返

「流連忘返」出自《孟子‧梁惠王下》：「從流下而忘返謂之流，從流上而忘返謂之連。」

著法：（紅先和）

1.前炮平四	車6平8	2.炮二進一	卒5平4
3.帥六進一	馬4進6	4.帥六平五	車8進4
5.俥二進三	馬6退8	6.兵八平九	馬8退6
7.帥五平四	卒3進1	8.兵九進一	卒3進1
9.兵九平八	卒3平4	10.兵八平七	卒4平5
11.兵七進一	卒5平6	12.帥四平五	馬6進4
13.帥五平六	馬4退3	14.兵七進一	馬3退2
15.兵七平六	馬2進4	16.帥六平五	卒6進1

17.相一退三（和局）

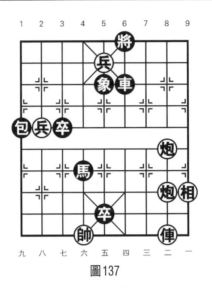

圖137

第138局　怒臂當轍

　　「怒臂當轍」出自南宋呂祖謙《東萊博議·隨叛楚》：「隨非惟不自憂，乃不自量其力，怒臂當轍，以蹈禍敗。」

　　本局紅方由俥兵叫殺吃掉一只卒後，成為單俥守三卒的殘局。現介紹如下。

　　著法：（紅先和）

1.俥四平六	將4平5	2.兵五進一	士5退4
3.俥六進二	士6退5	4.兵五進一	將5平6
5.俥六退四	卒5平6	6.帥四進一	卒7平6
7.帥四退一	後6平5①	8.兵五平四	將6退1
9.俥六退一	卒4平5	10.俥六平四	卒6進1
11.俥四退二	前卒平6	12.帥四進一（和局）	

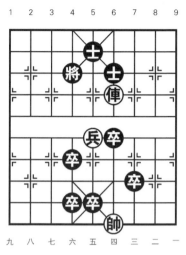

圖138

【注釋】

①如改走後6平7，則兵五平四，將6退1，俥六平三，後卒進1，俥三退三，卒6平5，帥四平五，卒5進1，俥三平五，前卒平5，帥五進一，和局。

第139局　鴻蒙沆茫

「鴻蒙沆茫」出自《漢書·揚雄傳上》：「外則正南極海，邪界虞淵，鴻蒙沆茫，碣以崇山。」

本局是雙炮蓋車類型的排局，是在《江湖百局秘譜》第1局「太白醉寫」基礎上增加邊兵邊卒而成的。現介紹如下。

著法：（紅先和）

| 1.前炮平六 | 車4進1 | 2.炮二平六 | 車4平7 |
| 3.炮六退四 | 卒6平7 | 4.俥二進四 | 馬6進7 |

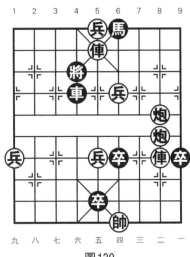

圖139

5.俥二平三	車7退2	6.俥五退四　卒7進1
7.俥五平六	將4平5	8.俥六平四　將5退1
9.兵四進一	車7進4①	10.前兵平四　將5平4
11.後兵平五	卒5進1	12.帥四平五　車7平5
13.帥五平四	車5退4	14.炮六平五　車5平4
15.俥四進四	將4退1	16.炮五進一　車4進7
17.帥四進一	車4退3②	18.炮五退一　車4進2
19.帥四退一	車4退1	20.帥四進一　車4進1
21.帥四退一	車4退1	22.炮五進一　車4平6
23.俥四退六	卒7平6	24.炮五進三　卒9平8
25.兵九進一	卒8平7	26.兵九進一　卒7平6
27.兵九平八	前卒平5	28.帥四平五　卒6進1
29.兵八平七	卒6進1	
30.兵七平六	將4進1(和局)	

【注釋】

①如改走車7平8，則俥四平五，將5平4，兵四平五，車8平5，俥五進三，卒7進1，俥五平四，卒9平8，俥四進一，將4進1，後兵進一，卒8平7，後兵進一，後卒進1，俥四退五，前卒進1，炮六平三，卒7進1，俥四平六，將4平5，後兵進一，將5退1，後兵進一，將5退1，兵五進一，將5進1，俥六平五，將5平4，俥五退二，紅勝。

②如改走車4退2，則兵九進一，卒9平8，兵九進一，卒8平7，兵九平八，車4退1，炮五退一，車4平5，炮五平一，前卒進1，帥四退一，車5平6，俥四退五，後卒平6，帥四平五，卒6平5，兵八平七，卒5進1，兵七平六，卒7平6，炮一進一，將4進1，和局。

第140局　劍光照空

「劍光照空」出自唐代李賀《秦王飲酒》：「秦王騎虎遊八極，劍光照空天自碧。羲和敲日玻璃聲，劫灰飛盡古今平。」

本局原發表於《象棋研究》2008年第4期，原譜作和，余俊瑞先生發現是紅勝。筆者調整了2個黑卒的位置，基本按照原著法成和。現介紹如下。

著法：（紅先和）

1.前炮平四	車6進2	2.炮一平四	車6平9
3.俥五進一	將6平5	4.炮四平五	車9平5
5.俥一進六	將5進1	6.傌九進七	車3退8
7.俥一平七	車5進1	8.俥七退一	將5退1

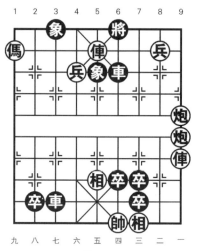

圖140

9.兵六進一　前卒平6	10.帥四平五　車5進2
11.帥五平六　車5平4	12.帥六平五　車4退6
13.俥七平六　後卒平5	14.俥六退七　卒5進1
15.俥六平五　卒6平5	16.帥五進一　卒7平6
17.帥五平六　卒2平3	18.帥六進一　象5進7
19.兵二平三　將5進1	20.兵三平二（和局）

第141局　韜光養晦

「韜光養晦」出自清代俞萬春《蕩寇志》第76回：
「賢侄休怪老夫說，似你這般人物，不爭就此甘休。你此
去，須韜光養晦，再看天時。」

著法：（紅先和）

1.前炮平四　車6進1	2.炮一平四　車6平9
3.俥五進一　將6平5	4.炮四平五　車9平5

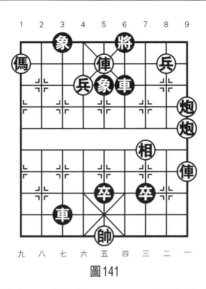

圖141

5.俥一進六　將5進1		6.傌九進七　車3退8
7.兵六平五① 　將5平4		8.兵五平六　將4進1
9.俥一平七　卒5進1②		10.帥五進一　車5進1
11.帥五平四③ 　將4退1		12.兵二平三　車5平6④
13.帥四平五　卒7平6		14.俥七退一　將4進1
15.俥七退一　將4退1		16.俥七平五　卒6進1
17.帥五進一　車6平8		18.俥五進一　將4進1
19.俥五平四　車8進3		20.俥四退六　車8退1
21.俥四進五　將4退1		22.兵三平四　車8進1
23.俥四退五　車8平6		
24.帥五平四　卒6平7(和局)		

【注釋】

①如改走俥一平七，則將5退1，相三退五，象5進3，帥五平六，車5平4，帥六平五，車4進3，帥五進一，卒7平6，俥七進一，將5進1，兵六平五，象3退5，俥七退一，將

5退1，相五進三，將5平4，俥七退七，車4退2，帥五退一，卒6進1，黑勝定。

②如改走將4退1，則俥七退四，車5平8，相三退五，車8進6，帥五進一，車8退5，兵二平三，卒7平6，兵三平四，將4進1，炮五平三，車8進4，帥五退一，卒6進1，俥七進二，將4退1，炮三進三，將4退1，俥七進二，紅勝。

③如改走相三退五，則將4退1，俥七退五，卒7平6，俥七平六，將4平5，帥五平六，車5進3，兵二平三，車5進1，帥六退一，卒6進1，俥六進四，將5進1，兵三平四，車5進1，帥六進一，卒6平5，帥六進一，車5平4，黑勝。

④黑方另有三種著法如下。

甲： 車5平4，俥七退一，將4進1，兵三平四，車4進4，帥四退一，車4進1，帥四進一，車4平5，俥七退一，將4退1，俥七退五，卒7進1，帥四進一，將4進1，俥七進五，將4退1，相三退一，車5平8，帥四平五，車8平5，帥五平四，車5平4，帥四平五，車4平5，帥五平四，車5平4，帥四平五，車4平5，帥五平四，車5退3，俥七退六，車5平4，帥四平五，車4平5，帥五平四，車5平4，帥四平五，車4平5，帥五平四，黑一將一殺，不變作負。

乙： 車5進1，兵三平四，卒7進1，帥四進一，車5平7，帥四平五，車7平5，帥五平四，車5平8，帥四平五，車8平5，帥五平四，車5進1，俥七退八，車5平4，帥四平五，車4平5，帥五平四，車5平4，帥四平五，車4平5，帥五平四，黑一將一殺，不變作負。

丙： 卒7進1，帥四進一，車5平8，俥七退一，將4進1，俥七退一，將4退1，帥四平五，卒7平6，俥七平四，車

8進3，俥四退五，車8平6，帥五平四，卒6平7，和局。

第142局　混沌初開

「混沌初開」出自《幼學瓊林》：「混沌初開，乾坤始奠，氣之輕清上浮者為天，氣之重濁下凝者為地。」

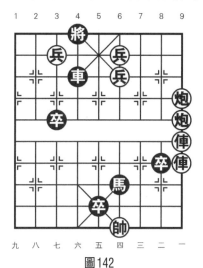

圖142

著法：（紅先和）

1.前炮平六	車4進1	2.炮一平六	車4平9
3.兵七進一	將4進1	4.前兵平五	將4進1
5.兵四平五	將4平5	6.俥一平五	將5平4
7.俥五退三	卒8平9①	8.俥五平八②	將4平5
9.兵五平六	馬6進8③	10.俥八平二	車9平6
11.俥二平四	車6進5	12.帥四進一	卒3進1
13.炮六平一	卒3進1	14.炮一進四	卒3平4
15.炮一平六	卒4平5	16.帥四平五	將5平6

17.炮六平五　　卒9平8　　18.兵六平五　　卒5平4
19.兵七平六　　卒8平7　　20.兵六平七　　卒7平6
21.炮五平四　　卒6平5　　22.炮四平五　　卒5平6
23.炮五平四　　卒6平7　　24.兵七平八　　卒4平5
25.兵八平七　　將6平5　　26.炮四平五　　將5退1
27.炮五退六（和局）

【注釋】

①如改走車9進3，則俥五進一，車9進1，帥四進一，車9進1，帥四退一，車9退1，帥四進一，卒8平7，炮六退四，卒7平6，俥五平八，將4平5，兵五平六，將5平4，兵六平七，將4平5，炮六平九，車9進1，炮九平一，馬6退4，俥八進一，卒6進1，帥四退一，馬4進3，俥八平五，將5平6，俥五平四，將6平5，俥四退一，紅勝定。

②如改走俥五進一，則車9平6，炮六退四，車6進2，帥四進一，卒3進1，俥五平四，車6進2，帥四進一，將4平5，兵五平四，卒3平4，炮六平三，卒9平8，炮三進八，卒8平7，炮三平四，卒4進1，帥四退一，卒4進1，炮四平五，卒7平6，兵七平八，卒4進1，炮五平四，卒4平5，帥四退一，卒6平7，炮四平五，卒5平4，帥四進一，卒7平6，兵八平七，將5平6，炮五平四，將6退1，炮四退六，和局。

③如改走將5平4，則兵六平七，將4平5，俥八平五，將5平4，俥五進一，車9平6，炮六退四，車6進2，炮六平四，車6平2，炮四平八，馬6退7，俥五平九，將4平5，俥九進五，將5退1，俥九平六，車2平6，炮八平四，車6平3，炮四平七，車3平6，炮七平四，車6平3，炮四平七，紅

長殺，黑一將一殺，雙方不變作和。

第143局 陰陽二氣

「陰陽二氣」出自《紅樓夢》：「天地間都賦陰陽二氣所生。」

本局脫帽後形成俥兵對車卒的殘局，雙方兵卒又都已經進入九宮，互有顧忌，最後握手言和。現介紹如下。

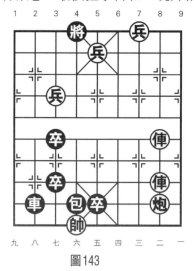

圖143

著法：（紅先和）

1.兵五進一	將4平5	2.前俥平五	將5平4
3.俥二平六	前卒平4	4.炮二退一	車2退4
5.俥五退三	車2平7	6.炮二平四	車7退4①
7.帥六平五	包4平3②	8.俥五進六	車7進1
9.兵七平六	包3平4	10.炮四進五	包4退5
11.炮四平六	包4平5	12.俥五退一	車7進8

13.帥五進一　卒4進1　　14.帥五平六　車7退1

15.帥六退一　車7退4　　16.炮六退二　車7進2

17.炮六退一　車7進1　　18.炮六進四　車7退2

19.炮六退四　車7進2　　20.炮六進四　車7退2

21.帥六平五　卒3平4　　22.炮六平八　車7平5

23.俥五退二　卒4平5（和局）

【注釋】

①如改走車7進3，則俥五平四，將4平5，俥四平五，將5平4，俥五平四，將4進1，俥四進七，將4退1，俥四退七，車7平5，炮四平五，包4平3，兵七平六，包3退2，俥四進八，車5退7，俥四退六，車5進8，俥四進六，車5退8，俥四退六，和局。

②如改走車7進7，則俥五進八，將4進1，帥五進一，包4平3，炮四平六，卒4平5，俥五退七，車7平5，帥五進一，包3退5，和局。

第144局　先驅螻蟻

「先驅螻蟻」出自《南史・王琨傳》：「順帝遜位，百僚陪列，琨攀畫輪獺尾慟泣曰：『人以壽為歡，老臣以壽為戚。既不能先驅螻蟻，頻見此事。』」

著法：（紅先和）

1.俥六平七　後卒進1　　2.仕五退六　車4平5

3.帥五平四　車5平6　　4.帥四平五　車6進2

5.仕六退五　後卒進1　　6.帥五平六　車6退5

7.帥六退一　後卒進1　　8.仕五進六　後卒平4

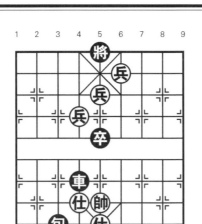

圖144

9.帥六平五	卒４進１	10.帥五退一	車６退２
11.俥七平八	包３退８	12.俥八進九	包３平４
13.兵六進一	車６平７	14.帥五平四	車７平６
15.帥四平五	車６平７	16.帥五平四	車７平８
17.俥八平九	車８平９	18.俥九平八	車９平８
19.俥八平九（和局）			

第145局　白雲蒼狗

「白雲蒼狗」出自唐代杜甫《可歎詩》：「天上浮雲似白衣，斯須改變如蒼狗。」

圖145是筆者早期的作品，透過與「yjr123」「hzsjy」「不懂大師」「小車馬」等網友多次討論，歷經多年才完善此局。

圖145

著法：（紅先和）

1.兵四進一	將6退1	2.兵四進一	將6平5
3.兵五進一	將5平4	4.俥四平七	車4平6①
5.帥四平五	卒4平5	6.仕五退六	車6進2
7.仕六退五	卒5進1	8.帥五平六	車6退5
9.兵五平六	將4平5	10.後兵平五	卒5進1
11.帥六退一	車6退2	12.兵五進一	車6進4②
13.仕五進六	車6平4	14.仕六進五	包3平5
15.俥七進二	包5退6	16.兵七平六	將5平6
17.後兵平五	車4退4	18.兵五平四	將6平5
19.兵四平五	將5平6	20.兵五平四	將6平5
21.兵四平五	將5平6	22.兵五平四	車4退1
23.兵四平五	卒7平6	24.兵五進一	車4平2
25.俥七退一	卒6平5	26.俥七平九	車2平3
27.俥九平八	車3平1	28.俥八平七	車1平2(和局)

【注釋】

①如改走卒4平5，則兵五平六，將4進1，仕五退四，車4平6，帥四平五，車6進2，兵六進一，將4退1，仕六退五，卒5進1，帥五平六，將4平5，俥七平八，包3平2，兵六平五，車6退7，俥八進一，車6平4，兵七平六，車4退1，俥八進七，車4平1，兵五進一，將5平6，兵五平四，將6平5，俥八平五，將5平4，兵六進一，紅勝。

②如改走車6平4，則兵七平六，車4平3，俥七平九，車3退1，俥九進八，包3退7，兵五進一，將5進1，兵六進一，將5退1，俥九平七，車3進1，兵六平七，和局。

第146局　晴雲秋月

「晴雲秋月」出自《宋史・文同傳》：「與可襟韻灑落，如晴雲秋月，塵埃不到。」

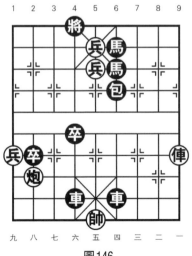

圖146

著法：（紅先和）

1.俥一進六	後馬退8	2.俥一平二	馬6退7
3.俥二平三	包6退3	4.俥三平四	車6退8
5.後兵平六	車6進9	6.帥五平四	卒4平3
7.兵六進一	車4退7	8.兵五平六	將4進1
9.炮八平六	將4平5	10.兵九進一	卒3平4
11.炮六平五	卒4進1	12.兵九進一	將5平4
13.炮五退二	卒4平5	14.帥四進一	卒2平3
15.兵九平八	卒3平4	16.帥四平五	卒5平6
17.炮五平六	卒4平5	18.兵八平七	將4平5
19.炮六平五	將5平6		
20.炮五進三	卒6平5（和局）		

第147局　概日凌雲

「概日凌雲」出自南朝陳代徐陵《為陳武帝作相時與北齊廣陵城主書》：「槊動風霜，弩穿金石，高樓大艦，概日凌雲。」

著法：（紅先和）

1.俥一進九	後馬退8	2.俥一平二	馬6退7
3.俥二平三	包6退3	4.俥三平四	車6退8
5.前兵平六	將4進1	6.前兵平六	將4進1
7.兵五平六	將4退1①	8.炮九平六	將4平5
9.俥九平五	將5平6	10.炮六平七②	車6平4③
11.帥六平五	車4進3	12.炮七平四	卒7平6
13.俥五進三	卒4平5	14.俥五退二	車4進3

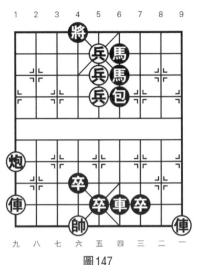

圖147

15.炮四平二　車４平６	16.俥五進二　　卒６平７
17.炮二進一　車６進３	18.帥五進一　　卒７平６
19.帥五平六　車６平２	20.炮二退四　　車２平８
21.俥五平四　將６平５	22.俥四退三　　車８平５
23.俥四進一　車５退１	24.帥六退一　　車５退２
25.俥四平六（和局）	

【注釋】

①如改走將４平５，則俥九平五，將５平６，兵六平五，將６退１，兵五平四，卒４進１，俥五平六，車６平３，炮九平四，將６平５，俥六平五，紅勝。

②如改走炮六平四，則車６平９，炮四退三，卒７進１，炮四平五，卒７平６，俥五平四，將６平５，炮五進一，車９進９，兵六平五，將５平４，炮五平六，卒４平５，炮六進六，卒６平５，帥六進一，車９退３，兵五平六，車９平３，黑勝定。

③黑方另有三種走法均是和局，詳細變化如下。

甲：車6平2，炮七退三，車2進3，兵六平五，車2進6，俥五平七，卒7平6，俥七平四，將6平5，俥四平七，車2退6，俥七平五，卒4進1，俥五平六，車2平5，和局。

乙：車6平3，炮七退二，車3平2，炮七退一，車2進9，俥五平七，車2退6，兵六進一，車2平4，兵六平五，卒4平3，俥七平六，車4進5，帥六進一，卒3進1，帥六進一，卒3進1，和局。

丙：車6平8，炮七退三，車8平3，炮七進一，車3平2，炮七退一，車2進9，俥五平七，車2退6，兵六進一，車2平4，兵六平五，卒4平3，俥七平六，車4進5，帥六進一，卒3進1，帥六進一，卒3進1，和局。

第148局　潛龍伏虎

「潛龍伏虎」出自明代何文煥《雙珠記·西市認母》：「今日裡筆生香，冠禮闈，似潛龍伏虎際風雲會。」

著法：（紅先和）

1.兵六平五	將6退1	2.兵二平三	車4進9
3.帥五平六	士6進5	4.兵三進一	將6退1
5.兵五進一	馬9退8	6.帥六平五	馬7進9
7.兵一進一	卒3進1	8.兵一進一	象1進3
9.兵一進一	象3退5	10.兵一平二	車2進9
11.帥五進一	車2平6	12.兵九平八①	卒3進1②
13.兵八平七	卒3平4	14.兵七平六	卒4平5③
15.兵六進一	車6退7	16.兵二進一	馬9進8
17.帥五平六	卒5進1	18.帥六退一	車6進7

圖148

19.帥六進一 車6退3	20.帥六退一 卒5平4
21.兵三平四 車6退5	22.兵五平四 將6進1
23.兵六平五 卒4平5	24.帥六平五 卒5平4
25.帥五平六 卒4平5	26.帥六平五 卒5平6
27.帥五平四 卒6進1	
28.帥四平五 卒6平7(和局)	

【注釋】

①如改走兵二進一，則馬9進8，兵九平八，卒3進1，兵八平七，車6退1，帥五退一，卒3平4，兵七平六，卒4進1，兵六進一，車6退6，帥五進一，卒7進1，相一進三，車6進6，帥五退一，車6進1，帥五進一，馬8進7，兵三平四，車6退8，兵五平四，將6進1，兵二平三，將6退1，兵六平五，馬7退8，兵三平二，將6平5，兵五進一，將5平4，帥五平四，卒4平5，帥四退一，卒5進1，黑勝定。

②黑方另有兩種走法均為紅勝，詳細變化如下。

甲：馬9進8，兵八平七，車6退7，兵二平三，車6進1，兵七平六，馬8進6，兵六進一，馬6退4，相一退三，車6進5，帥五退一，馬4進5，兵六平五，馬5進4，帥五平六，紅勝。

乙：卒7進1，兵二進一，馬9進8，兵八平七，卒7進1，兵七進一，卒7平8，兵七平六，車6退1，帥五退一，車6退6，兵六進一，馬8進7，兵三進一，象5退7，兵五進一，將6進1，兵六平五，紅勝。

③如改走卒4進1，兵六進一，車6退1，帥五退一，車6退6，帥五進一，馬9進8，兵三平四，車6退1，兵五平四，將6進1，兵六平五，將6退1，兵五進一，卒4平3，帥五進一，卒3平2，兵二平三，卒2平3，兵三平二，和局。

第149局　安若泰山

「安若泰山」出自唐代李延壽《南史・卷八・梁本紀下第八》：「自謂安若泰山，算無遺策。」

著法：（紅先和）

1.炮一平四	車6平7	2.俥一進八	車7退2
3.前俥平三	包1平7	4.前兵平四	將6進1
5.俥一進八	將6退1	6.俥一平六	卒4進1
7.俥六退七	卒5平4	8.帥六進一	包7進7
9.炮四進一	卒3進1	10.兵五進一	卒8平7
11.炮四平五	卒7平6	12.炮五退二	包7平1
13.兵五進一	包1進2	14.炮五退一	包1退3
15.炮五進三	包1退1	16.炮五進一	包1進1

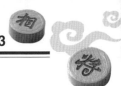

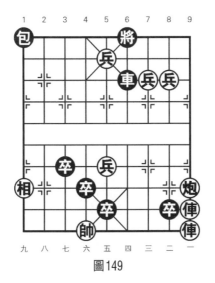

圖149

17.炮五退一　包1退1　　18.炮五進一　包1進1(和局)

第150局　薄雲遮日

「薄雲遮日」出自南宋范成大《浣溪沙》：「濃霧知秋晨氣潤，薄雲遮日午陰涼。」

本局雙方拼搏激烈，著法微妙。現介紹如下。

著法：（紅先和）

1.俥三進一	車8平7	2.炮八平三	前車進7
3.相一退三	包9退7	4.俥八進二	將4進1
5.俥八退五	將4平5	6.俥八平六	後卒平4
7.俥六平五	將5平4	8.前兵進一	將4退1
9.俥五退三	包9平6	10.炮三退二	車7平5
11.帥六平五	車5進8	12.帥五進一	卒1進1
13.兵四進一	包6平2	14.兵四平五	卒2平3

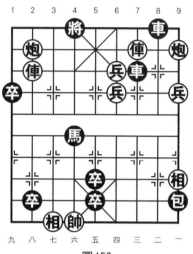

圖150

15.兵五平六	卒３平４	16.帥五退一	包２平５
17.炮三平六	將４平５	18.炮六退五	卒４進１
19.兵六進一	包５進３	20.兵一平二	卒１進１
21.兵二平三	卒１平２	22.相七進九	卒２進１
23.兵三平四	卒２平３	24.兵四進一	卒３平４
25.帥五平四	後卒平５	26.兵四平五	卒５平６
27.帥四平五	卒６平５	28.帥五平四	卒５平６
29.帥四平五	將５平６	30.兵五平四	將６平５
31.兵四平五	包５退１	32.相九進七	卒６平５
33.帥五平四	卒５平６	34.帥四平五	將５平６
35.兵五平四	將６平５	36.兵四平五	包５進５
37.帥五平四	卒６進１	38.帥四平五	包５退４
39.兵五平四	卒６平５	40.帥五平四	卒５平６
41.帥四平五	卒６進１	42.兵四進一	包５退１
43.相七退九	包５退１	44.相三進一(和局)	

歡迎至本公司購買書籍

親臨本公司購買圖書者
請於上班時間星期一至星期五
(8:30-12:00，13:30-17:30)
至台北市北投區致遠一路二段12巷1號。

建議路線
1. 搭乘捷運
　　淡水信義線石牌站下車，由月台上二號出口出站，二號出口出站後靠右邊，沿著捷運高架往台北方向走(往明德站方向)，其街名為西安街，約80公尺後至西安街一段293巷進入(巷口有一公車站牌，站名為自強街口，勿超過紅綠燈)，再步行約200公尺可達本公司，本公司面對致遠公園。

2. 自行開車或騎車
　　由承德路接石牌路，看到陽信銀行右轉，此條即為致遠一路二段，在遇到自強街(紅綠燈)前的巷子左轉，即可看到本公司招牌。

國家圖書館出版品預行編目資料

象棋排局新編／敖日西　王首成　編著
　　——初版，——臺北市，品冠文化，2019〔民108．02〕
　　面；21公分 ——（象棋輕鬆學；26）
　　ISBN 978－986－5734－96－1（平裝；）

1.象棋
997．12　　　　　　　　　　　　　　　　　107021846

象棋排局新編

編 著 者／敖 日 西　王 首 成

責任編輯／倪 穎 生

發 行 人／蔡 孟 甫

出 版 者／品冠文化出版社

社　　址／台北市北投區（石牌）致遠一路2段12巷1號

電　　話／（02）28233123・28236031・28236033

傳　　眞／（02）28272069

郵政劃撥／19346241

網　　址／www.dah-jaan.com.tw

E-mail／service@dah-jaan.com.tw

承 印 者／傳興印刷有限公司

裝　　訂／眾友企業公司

排 版 者／弘益電腦排版有限公司

授 權 者／安徽科學技術出版社

初版1刷／2019年（民108）2月

定 價／350元

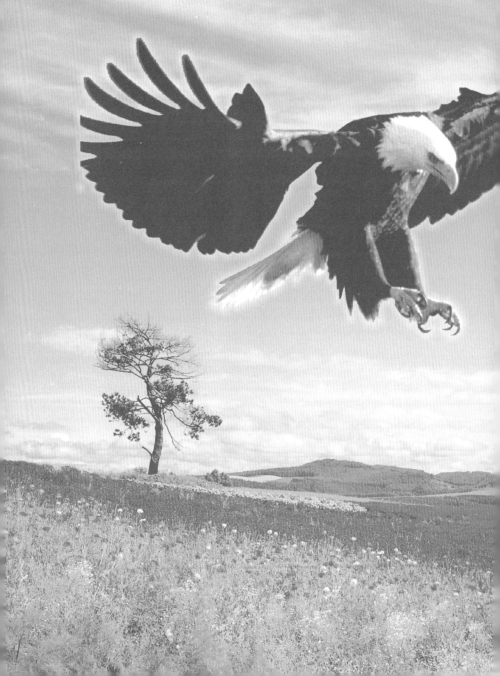

大展好書　好書大展
品嘗好書　冠群可期

大展好書　好書大展
品嘗好書　冠群可期